臺灣美術全集
TAIWAN FINE ARTS SERIES

江明賢

38

臺灣美術全集 38
TAIWAN FINE ARTS SERIES

江明賢
CHIANG MING-SHYAN

藝術家出版社印行
ARTIST PUBLISHING CO.

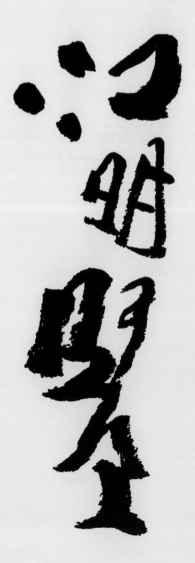

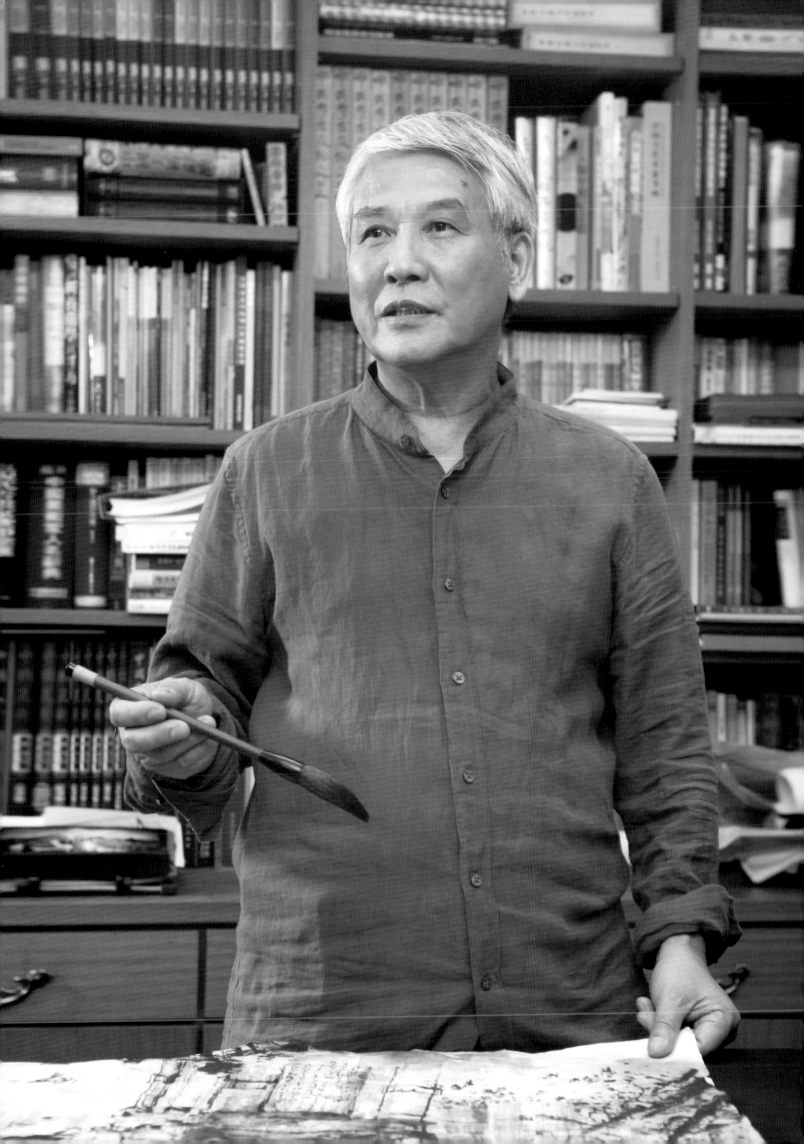

8

編輯委員

王秀雄　王耀庭　石守謙　何肇衢　何懷碩　林柏亭
林保堯　林惺嶽　顏娟英　（依姓氏筆劃序）

編輯顧問

李鑄晉　李葉霜　李遠哲　李義弘　宋龍飛　林良一
林明哲　張添根　陳奇祿　陳癸淼　陳康順　陳英德
陳重光　黃天橫　黃光男　黃才郎　莊伯和　廖述文
鄭世璠　劉其偉　劉萬航　劉欓河　劉煥獻　陳昭陽

本卷著者／蕭瓊瑞
總　編　輯／何政廣
執行製作／藝術家出版社
執行主編／王庭玫
美術編輯／柯美麗
文字編輯／洪婉馨
英文摘譯／高慧倩
日文摘譯／林皎碧
圖版說明／蕭瓊瑞
江明賢年表／江明賢、蕭瓊瑞
國內外藝壇記事、一般記事年表／洪婉馨、劉蘭辰
圖說英譯／洪婉馨
索引整理／謝汝萱
刊頭圖版／江明賢提供
圖版提供／江明賢

凡例

1. 本集以崛起於日據時代的台灣美術家之藝術表現及活動為主要內容，將分卷發表，每卷介紹一至二位美術家，各成一專冊，合為「台灣美術全集」。

2. 本集所用之年代以西元為主，中國歷代紀元、日本紀元為輔，必要時三者對照，以俾查證。

3. 本集使用之美術專有名詞、專業術語及人名翻譯以通常習見者為準，詳見各專冊內文索引。

4. 每專冊論文皆附英、日文摘譯，作品圖說附英文翻譯。

5. 參考資料來源詳見各專冊論文附註。

6. 每專冊內容分：一、論文（評傳）、二、作品圖版、三、圖版說明、四、圖版索引、五、生平參考圖版、六、作品參考圖版或寫生手稿、七、畫家年表、八、國內外藝壇記事年表、九、國內外一般記事年表、十、內文索引等主要部分。

7. 論文（評傳）內容分：前言、生平、文化背景、影響力與貢獻、作品評論、結語、附錄及插圖等，約兩萬至四萬字。

8. 每專冊約一百五十幅彩色作品圖版，附中英文圖說，每幅作品有二百字左右的說明，俾供賞析研究參考。

9. 作品圖說順序採：作品名稱／製作年代／材質／收藏者（地點）／資料備註／作品英譯／材質英譯／尺寸（cm・公分）為原則。

10. 作品收藏者（地點）一欄，註明作品持有人姓名或收藏地點；持有人未同意公開姓名者註明私人收藏。

11. 生平參考圖版分生平各階段重要照片及相關圖片資料。

12. 作品參考圖版分已佚作品圖片或寫生手稿等。

目　錄

Contents

圖版目錄
List of Color Plates

論 文
Oeuvre

山河・鄉野・史詩
——江明賢的當代墨彩風景

蕭瓊瑞

　　關於當代水墨繪畫，可以三種基本類型試加歸類，分別是：一、革新水墨，或稱「新水墨」，指的是自廿世紀以來，以西方寫生、寫實的觀念入手，企圖彌補中國傳統水墨輾轉傳抄、臨摹古畫，或強調寫意，逸筆草草、流於空疏的弊病。二為文人水墨，即以個人心性出發，表現筆墨韻味，或畫面逸趣，不求物象的模擬、但寫胸中逸氣的文人意境。三為現代水墨，則是受到西方現代藝術，尤其抽象繪畫影響，隔斷傳統的用筆用墨，講求媒材與工具的實驗，著重畫面造形的創新與組構。①

　　以上述三種類型檢視，江明賢實很難被歸納為那一類型，卻又似乎和三種類型都有所關聯；儘管他極早即接觸水墨媒材，但他也曾花費大量時間與心力，投入西畫的學習，從寫生、寫實的觀念入手，在這一點上，他顯然擁有「革新水墨」的本質。但衡諸他的創作，固然有著寫生、寫實的本質，在整體構成上，卻又往往打破西方傳統一點透視或中國多點透視的規則，將畫面進行諸多重疊、錯置、切割、重組的構圖安排，在這個面向上，他又有著「現代水墨」抽象構成的特性。不過，他也不完全類同於現代水墨強調純粹形色組構的抽象表現，而是經常讓畫面保持著強烈的文學性、戲劇性，乃至一種史詩的意境；在這一點上，似乎又相當接近於「文人水墨」的特質。

　　總之，江明賢的水墨創作，是很難被單一歸納的類型，而他也因這種綜合式的特質，創生了他特有的水墨風格：既中又西、既鄉土又現代、既文人又庶民、既抽象又寫實……；尤其是他對城鄉建築的描繪，更很難純粹視之為水墨山水的類型，或可以墨彩風景稱之。

一、出身窮鄉、奮進向上

　　一九四二年出生於台灣中部山區偏鄉的江明賢，卻是廿、廿一世紀海峽兩岸水墨交流活動中最為活躍的畫家之一。

　　江明賢出生的台中東勢石城村，是位在石岡水壩邊的一個貧瘠山村，曾是全台最大的竹編生產重地，早年的石城地區，幾乎家家戶戶都會做斗笠、籃子等竹編。江明賢的父親江阿鳳先生，祖籍福建永定，先祖於三百年前遷台定居，落腳東勢；到了江阿鳳一代，雖是務農，卻也讀過私塾，有著書法的根底，乃當地賢達；業餘幫人代書，處理信件、文書，閒暇也畫過《芥子園畫譜》之類的水墨畫。江明賢日後的投身水墨創作，顯然有其家庭的淵源。（插圖1）

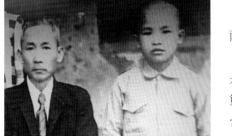

插圖1　江明賢（右）12歲時與父親江阿鳳先生合影。

江阿鳳先生因熱心助人，後被鄉人推舉為里長；當時里長屬義務職，但可以獲得一份免費的報紙《中央日報》。這份報紙，也成為江明賢少年時期的精神食糧。尤其「中央副刊」宣揚人生光明面的藝文宗旨，似乎也無形中影響了江明賢日後創作的大方向。而年少清貧的家境及荒困的環境，更養成了他不向困難低頭、奮勇向上的性格。

插圖2　歸牧　1968　油彩　40F

一九五九年，江明賢17歲那年，台灣中部發生世紀大水災——八七水災，身為里長的父親為整頓鄉里災情，積勞成疾，不幸往生，享年68歲。當年江明賢就讀省立台北師範學校（今國立台北教育大學）藝術科二年級。在校期間，曾以水墨作品〈丹心鐵骨〉代表台灣高中生參加澳洲國際學生畫展，也以〈梅花〉一作，入選「台灣省全省美術展覽會」（簡稱「全省美展」），更在一九六〇年，舉辦個人習作展於校內；雖然無法知悉當年習作展的實際內容，但江明賢在北師期間，受到父親影響，以水墨作為主要學習及創作媒材，應是可以肯定的。

父親過世後，身為長子的江明賢雖然讀的是公費的師範，自己的生活沒有問題，但家中除了兩位姊姊，尚有兩位弟弟，家庭生計完全靠母親黃菊女士為人裁縫維持，備極艱苦；母親祖籍廣東梅縣，有著客家人吃苦耐勞、克勤克儉的美德。在江明賢考上台北師範不久，大弟江才勝也以優秀成績考上台中一中，但因家計困難，只得放棄，追隨哥哥一起進入公費的台北師範。兄弟情深，同時都熱愛藝術，弟弟在小學服務三年後，再度追隨哥哥之後，進入台灣師大美術系進修；畢業後先後任教台北市南門國中、成功高中，也是一位優秀的油畫家，可惜後來因肝硬化英年早逝，兄弟折翼，成為江明賢終生引為遺憾之事。

插圖3　靜物　1968　油彩　20F

江明賢北師期間，選擇以水墨作為主要創作媒材，一方面固然是父親興趣影響，二方面也是經濟因素考量；相較於其他媒材，如：水彩，甚至油彩等，水墨應是花費較少的媒材畫種。

此外，北師的吳承燕老師，也是江明賢美術的啟蒙老師。吳老師是江西寧岡人，上海美專畢業，書畫俱佳，風格自由。江明賢經常前往幫忙磨墨、觀摩，對筆、墨技法漸有概念。吳老師也引導他臨寫類似黃賓虹山水風格的畫稿，但所畫四君子特別受到讚美。

一九六一年，結束三年師範教育，分發台中豐原國小服務。在這裡，遇到了同為北師早期畢業、也是熱愛美術的畫家校長葉火城（1908-1993）；江明賢就在葉校長啟蒙影響下，首次接觸油畫的創作；也由於油畫的學習，埋下了日後前往歐洲留學的因緣。

插圖4　午睡的女人　1967　油彩　30F

儘管開始學習油畫，但江明賢顯然仍保持他對水墨創作的熱忱，並有相當不凡的表現。首先是一九六一年，也就是初執教鞭的那一年，他便獲得中部鯤島美展國畫部第一名；一九六三年，又獲得全省教員美展國畫部第二名。此外，他也在一九六二年，參加台灣中南部七縣市美術設計比賽，獲得社會組第一名的佳績。之所以詳細羅列江明賢年輕時期的這些參展經歷，一方面固在呈顯他因出身貧寒，一心向上、不斷參展的旺盛企圖心；二方面也在顯示他在油畫、水墨畫，乃至美術設計上多方面的學習與才華。他日後別樹一格的墨彩風景，正是這種多元學習與才華的綜合表現；其中，特別引人注目的傑出構圖能力，正是美術設計才華的充份顯現。

一九六四年，任滿國小三年的服務期限，江明賢考進省立台灣師範大學藝術系（今國立台灣師範大學美術系）。這年他23歲。

不同於一般剛從高中畢業的大學生，已經經歷北師學習三年、又服務國小三年的歷練，加上個人努力，江明賢在台灣師大藝術系的表現，很快地就

插圖5　天上人間　1968　油彩　200F

插圖6　台灣公賣局　1967
水彩　對開

插圖8　枯木歸鴉　1967
水墨　138×70cm

插圖7　梅花八哥　1967　水墨　46×70cm

引起了師長、同學的刮目相看。從一九六五年到一九六七年間，他陸續奪得：全省學生美展國畫大專組第一名、台北國際婦女會美術比賽國畫第一名、全國青年學藝競賽國畫第一名的佳績；一九六八年，更以〈暮歸〉一作獲得系展國畫第一名的教育部長獎。

江明賢就讀台灣師大藝術系的這段時間，也是學長們組成的「五月畫會」推動台灣抽象水墨繪畫運動，歷經風起雲湧、開始有所反思的時刻，「抽象＝現代」、「水墨＝中國」的思維，也開始遭遇質疑、檢討。

顯然，江明賢在師大期間的創作，兼及水彩、油彩與水墨，同時留下大批人體素描的練習，但對於純粹抽象的表現，雖然也有嘗試，卻未有全心投入的企圖；倒是對立體派的分割，如：〈歸牧〉（1968，油彩，插圖2）、〈靜物〉（1968，油彩）（插圖3），和超現實的畫風，如：〈午睡的女人〉（1967，油彩，插圖4）、〈天上人間〉（1968，油彩，插圖5）等，或表現主義的手法，如：〈台灣公賣局〉（1967，水彩，插圖6）等不同風格，多所嘗試、探討。特別是在水墨創作上，一項成為日後風格特色的重要語彙，已然形成，那就是以一些或長或短的直線，來交織構成畫面或鬆或緊、或實或虛的作法。

筆、墨，本是中國水墨畫創作的兩個重要元素。筆即用筆、即線條，中國水墨繪畫的用筆，或皴、或描，都是筆觸的表現。皴是一種較短的筆觸，因用筆的筆鋒側面不同、長短不同，而有大斧劈、小斧劈、雨點皴、牛毛皴、解索皴、荷葉皴等的稱呼；描則是一種長線條，主要用在人物衣服褶紋的變化，有所謂「十八描」的說法，如：高古游絲描、琴絃描、鐵線描、行雲流水描等。

至於墨的運用，也稱「墨法」，則有烘、染、破、積，及濃、淡、乾、濕之分。

檢視江明賢早期的水墨作品，對這些筆墨的運用，自是相當純熟，包括最早獲得全省教員美展第二名的〈暗香浮動〉（1963），和大三的作品〈梅花八哥〉（1967，插圖7）、〈枯木歸鴉〉（1967，插圖8），都是相當令人喜愛的作品；尤其是構圖上，給人一種突奇、新穎的印象。然而，真正形成屬於自我面貌的作品，仍屬一九六八年，也就是大四以後的〈暮歸〉（圖版1）和〈東港漁民〉（圖版2）等作。這些作品，都有一個共同的特色，也就是放棄前述傳統的筆墨用法，採用一種較為交錯、重疊的直線，來構成物象及畫面。

直線是一種西方理性的思維表徵，從城堡建築到金字塔、摩天大樓，莫不是一種直線的表現，那是一種強調人與天爭的思維映現。

傳統的水墨繪畫，除非是表現宮殿、建築的界畫，極少使用直線，因此美術史家推崇中國的繪畫，是一種「曲線的藝術」；甚至整個中國的文化，就是一種「曲線的文化」。中國人講究「圓融」，即使做人的道理，雖強調

「明辨」，以「方正」為取捨，但在真正的實踐上，總是講究「外圓內方」；老莊哲學的柔道、孔子的中庸之道，都是一種圓融、曲柔的思維表現。京劇的唱腔，除了黑頭大花臉，也都是屬於曲線的唱法。即使不得不用直線的建築結構，中國人仍以飛簷的燕尾來對直線進行挑戰；更不必說圓形、扇形、書卷形的門窗，也都是對直線的顛覆。

在書畫藝術上，從草書到繪畫，講究的都是一種柔曲、蜿蜒的韻律；即使一條線，也要表現出圓渾、立體的感覺。總之，傳統的中國水墨，以曲線為尚，忌諱直線的銳利與平直。

插圖9　石膏木炭素描　1966　全開

但江明賢在建構自我藝術面貌的起始時刻，很顯然地，便選擇了一條艱難，甚至大膽挑戰、顛覆傳統的路徑，也就是一種以直線構成為主體語彙的創作之路。江明賢的這項選擇或是路向的成型，事實上，可以在他那些大批的人物素描作品中早已得見（插圖9、10）。以直為曲，一個人體曲線的形成，是以無數的直線，切面交織來構成。

江明賢曾自述：「自師大三年級開始，便常用素描方式來表現畫面的筆觸變化，近來更愛以拖、拉、滾方式產生的細碎、短促、飛白模糊的線條來作畫。印象派畫家秀拉（G. Seurat）、畢沙羅（C. Pissarro）也愛用細點來詮釋或表現物象，並未明確勾勒實體；清代龔賢、當代楊善深也常用細碎的線條。我則偏好變化較多的側鋒，也不太強調線條的完整性。如強調主題，線條則較明確寫實，其他部位往往以虛且多乾而斷續的側筆來表現。明代沈灝在《畫塵》中表示：『一幅畫中有不緊不要處，特有深致。』我喜在畫面強調對比、虛實、強弱、嚴謹而不滯板、隨意而有序之境界。我要追求的是整體的形、色、層次、筆墨的水乳交融的統一感。有人評論我的用筆太細碎，偏鋒太多，不符合傳統國畫要求的技法。我始終深信石濤所謂『筆不筆、墨不墨、自有我在』的道理，因此也極堅持自己的創作理念，嘗試解脫『國畫』要求的山水畫格，筆、墨的傳統觀念。」②

插圖10　沉思女人　1967　木炭素描
全開

這種以西方的直線來表現東方意境的作法，正是一種企圖突破傳統拘限、以西潤中的取徑。特別是一九六八年獲得教育部長獎的〈暮歸〉（圖版1），全幅150×180公分，以一種高遠、俯瞰的視角，採長短細線、枯直交疊的筆法，在暮色疏林、夕陽寒鴨的野趣中，景深層次豐富、虛實呼應，墨韻十足，已頗具大師意趣。江明賢更在畫幅左下，題有長跋，文曰：「古人作大幅山水每好層巒疊嶂飛瀑曲水，有若連綿不盡者。或謂大陸風光五嶽三川、匡廬西子景象萬千，不若台島僅蘇花公路耳。故畫家每苦於題材之難得也。藝術之創作重在思想觀念，舉凡山林野趣農舍河邊何者不可入畫？今作疏林歸樵夕陽寒鴨此秋山之一隅耳，信手拈來非意在狀山川之萬態也。」顯示他對自我的信心與期許。此作也贏得當時系主任、傳統國畫大師黃君璧（1898-1991）的讚賞。而同年的〈東港漁民〉（圖版2），更是以細碎的直線，捕捉南台灣夕陽西下時港邊漁船併排與岸上漁民工作的情景，在虛實、鬆緊對比中，刻劃現實景緻，企圖為現代水墨尋找新的可能性與方向。

「寫生」是當時台灣師大藝術系美術教學最重要的主張；不過，同樣是「寫生」，卻也有進階式的訓練。先是「直接寫生法」，要求的是態度的完全忠實而客觀；接著則是「間接寫生法」，面對自然，經過主觀取捨，師造化而要求得其神韻。最後再以「對景生情法」，掌握大自然的抽象語言、或觸景生情所生發的情感，加以表現，〈暮歸〉和〈東港漁民〉都是屬次這樣的創作類型。③

插圖11 竹林飛雀 1970 30×120cm

二、進入職場、尋求突破

　　一九六八年七月，江明賢以優異的成績自台灣師大藝術系畢業；此時，台灣師大藝術系已在前一年（1967）與音樂分家，改為美術系。畢業後的江明賢，在系主任黃君璧教授的推薦下，獲得母校省立台北師專的教職，並與交往已久的劉潔峰小姐結婚，可謂家庭、事業兩得意。同年年底，入伍服役，但仍積極參與繪畫活動，與畫友組成「上上畫會」，並舉辦聯展，蒙時任國防部長的蔣經國先生親臨參觀並召見鼓勵。

　　一九六九、七〇年，長女、長子相繼報到，家庭責任的加重，並沒有分攤掉江明賢努力藝事的時間和心意，反而更加努力；在1972年，31歲那年，首次個展於台北新公園內的省立台北博物館（今國立台灣博物館）。

　　江明賢首次個展的全貌，今日已難完全掌握，但幾件留存迄今的作品，呈顯他在離開校園後持續探討的成果與風格。

　　一件標示一九七〇年的〈竹林飛雀〉（30×120cm，插圖11），以橫軸的形式，表現一雙自竹林中竄出的麻雀，竹林是以濃淡相參的墨筆表出，後方則是以墨色烘托的天光，或許是晨光，或許是暮色；活潑跳動的筆觸，不同於傳統的水墨繪畫，毋寧更讓人聯想起印象派畫家的畫法。

插圖12 憩 1972 60×60cm

　　另一件標示一九七二年的〈憩〉（插圖12），是以墨色描畫幾隻站在樹枝上的小鳥，縮頸、併列，顯然正在休息，乃至睡覺；背景也是以較淡的墨韻暈染，偶現的空隙，讓人聯想這是樹葉濃密的林間。但應可注意的，在這些濃（鳥身）、淡（樹葉）相間的畫面中間，有一些較銳利的直線線條，增加了畫面的質感與趣味，避免了可能流於鬆軟的畫面構成。這些直線語彙正是江明賢自學生時代以來，一再探討運用的手法；在此更可看出：這些直線，不完全是以筆尖垂直畫出，而是將筆橫躺，順著筆毛拖拉而成的結果，具有一種筆直、斷續的特殊效果。

插圖13 類聚 1972 55×90cm

　　也是標示一九七二年的〈類聚〉（插圖13），是一件以更為寫意、幾近抽象的手法表現的傑作，也可以視為藝術家這個階段，最具代表性的作品。

　　〈類聚〉（55×90cm）的尺幅不大，但在墨色與赭黃的搭配下，粗看以為是一幅描繪蓮池蓮枝直立、蓮葉斜陳的作品；仔細觀看，才發現藝術家表現的，是一輪巨大的夕陽下（畫左），一艘停泊在水草邊的小船，船首及船艙上都站滿了小鳥；而前方水草上端，前前後後，更站了一大群小鳥。取名〈類聚〉，所謂「物以類聚」，亦是對這批小鳥幽了一默。夕陽下方及水草後方的水面，以赭黃暈染，更增添了暮色的暗示與表徵。

插圖14 孤帆遠影 1972 50×90cm

　　這幅看似逸筆草草、隨興而成的作品，事實上，既大膽（如：夕陽的表現）、又細緻（如：小船的倒影），是江明賢才華的具體表現。同年的作品，尚有〈孤帆遠影〉（插圖14）、〈金山海邊〉（插圖15）等，都可以看到他在畫面構成及虛實掌握上的傑出表現。

插圖15 金山海邊 1972 50×90cm

　　從〈暮歸〉、〈東港漁民〉中，較重細筆直線的畫法，到畢業後的這些作品看來，江明賢顯然在筆和墨的比

重和調和上，多所思考、調整。在當年畫卡的展出序言中，江明賢開門見山，便引用西方立體主義藝術家麥琴根（Jean Metzinger, 1883-1956）的話說：

「記得立體派的大師Jean Metzinger曾經說過：『若要知道立體派的意義，必須追溯到庫爾貝（Gustave Courbet, 1819-1877）的繪畫。』吾人當知藝術之連鎖性與相對性，其自本自根是決無可能。傳統之抄襲，固然不為人所鼓勵，然而『全盤西化』連根帶本的『移植』，這也未免太小看了我們自己的月亮。能夠不怕傳統，而深入傳統，最後走出傳統，甚至超越傳統，方是一等超人。」④

又說：

「社會的結構、生活及教育方式、人生的價值觀、宇宙觀……，在古今中外都有所不同，二十世紀七十年代的人們難道也有中古世紀『悠然見南山』那種逍遙式的感情？!我是現代的中國人，流著中國人的血液，在中國土生土長，唸中國書，拿中國毛筆，毫無疑問，我沒有理由不畫中國的繪畫，尤其是現代的中國繪畫（水墨畫）。」⑤

然而，什麼才是「現代的中國繪畫」呢？
江明賢說：

「我所說的中國繪畫，當非指狹意（義）的以材料、內容上說，而是指具有東方藝術精神而言，就是以優良的中國人文繪畫思想為內涵為骨架，再融入西方的藝術理論與技巧，形成一個有別於傳統，但不脫離傳統的現代中國繪畫。」⑥

顯然，引進西方藝術的養份，來潤養傳統水墨的創作，是他一直以來用心嘗試、探討的路向。不過，一九七二年秋天省立博物館的首次個展後，江明賢開始感受到創作上的瓶頸：對傳統中國畫風的陳陳相襲，以及在藝術素材、內容、形式、技法上，欠缺明朗的變化，漸生疑慮。鑒於民初以來有所成就的水墨大師，包括：徐悲鴻、林風眠、劉海粟、高劍父、高奇峰、陳樹人……等人，都是早年負笈海外，吸收西方美術理念，而從事國畫創新，成果受到正面的評價；加上當時活動於歐洲的中國油畫家趙無極、朱德群，都是以結合東西方文化、哲思的作品，受到國際畫壇的肯定，因此為了更深刻瞭解、掌握西方藝術的精髓、特點，在當年極為艱困的情形下，江明賢毅然決定放下台灣已然穩定的工作與家庭，前往西班牙留學，進入馬德里聖‧費南度美術學院（La Escuela Superior de Bellas Artes de San Fernando），也結束了他第一階段的創作。這年是一九七三年，他32歲。

三、遊學海外、以西潤中

這是一段重新展開的學習生活，江明賢以積極、奮發的精神面對這段生命中難得的海外學習時光。

日後，江明賢回顧這個出國留學的決定，分析主要有三個原因，其一，他說：「一九七二年秋天，我在省立博物館舉行首次個展後，開始感受到創作上的瓶頸；對傳統中國畫風的陳陳相襲，以及在藝術素材、內容、形式、技法上，欠缺明朗的變化，漸生疑慮；因此有了極思突破和自我挑戰的決心。」⑦

插圖16　動態素描（一）1973

插圖17　動態素描（二）1973

插圖18　倫敦橋　1974　46×53cm

　　其二，是鑒於民初負笈歐洲的徐悲鴻、林風眠、劉海粟等，吸收西方美學理念，從事國畫創新的貢獻，都能獲得論者給予正面的評價；包括赴日研究的高劍父、高奇峰、陳樹人等，都能在傳統水墨畫中，加入西洋對光影、形色、空間處理等技法，融合而成嶺南派風格，產生影響力。加上當時活躍於法國的中國畫家趙無極、朱德群等人，給合東方文化、哲思的作品，受到國際畫壇的肯定，在在激發了江明賢見賢思齊的決心與勇氣。⑧

　　其三，則是基於「讀萬卷書、行萬里路」的古老教訓。江明賢說：「學生時代，我便鞭策自己『讀萬卷書，行萬里路』，以增加畫面的意境和寫景的能力。當時西方繪畫對我而言，無疑是一部色彩和造形的革命史篇，尤其是印象派、野獸派、表現派的色彩理論觀；後期印象派、立體派、結構派的造形理念等，衝擊出二十世紀西方畫壇一片絢爛又多彩、多姿的表現形式，令充滿創作慾的我，迫不及待想去一窺究竟。」⑨

　　進入西班牙聖・費南度藝術學院，江明賢花費大量時間在人體素描的練習上。因為人物畫是西方繪畫的主流，因此對人體素描自然十分重視，尤其在「動態素描」的課程上，切實而嚴格，由模特兒反覆做同一系列動作，創作者必須準確而快速地抓住那些動態的形與神。一些迄今仍存的素描作品（插圖16、17），可以窺見江明賢在這方面的努力和成果，帶著速度感的線條、筆觸，仍是令人感受深刻的第一印象。

　　留歐的這段期間，除了學院的課程，更重要的，是大量美術館的參觀，從十七、十八世紀的西班牙畫家，到廿世紀的後期印象派、抽象派、超寫實畫派的作品，都讓他深深著迷。但整體而言，那些色調低沉、造形講究，而層次感厚實豐富的畫作，特別令他感動。

　　在教授的鼓勵下，江明賢仍保持他最熟悉的水墨媒材來進行創作；這個時期的作品，富含較多的寫生意味，但獨特的視角，加上大量墨韻的使用，成為他創作生涯的第一個高峰期。

　　一件作於一九七四年，也就是赴歐第二年的〈西班牙城堡〉（圖版3），以墨韻搭配江明賢擅用的赭紅，營造出一種恢宏、蒼茫的氣象。畫面採平視與仰角結合的構圖，前方是一片以細直線條表出的荒疏林木，遠方是一座建築在懸崖頂端的城堡，中間則在雲霧掩映中，幾隻飛鳥更增添了蒼茫、枯荒的意象；在看似西方的場景中，卻有著中國「夕陽・老樹・昏鴉」的意境。這是江明賢墨彩風景創作中極具代表性的作品。

　　其他如同年（1974）尺幅較小的〈倫敦橋〉（46×53cm，插圖18），配合倫敦多霧、清寒的氣候特質，以石青搭配墨韻，表現出近景林木高聳，遠方現代高樓與古老城堡相參的景緻，甚至還可以隱約看見倫敦大橋的塔樓……；接近正方的構圖，虛實相間，層層推遠，展現畫家高度成熟的畫藝與創意，也是令人耳目一新的作品。

　　原本兩年的課程，江明賢在一年半的時間修完，除大量參觀美術館，如多次進普拉多美術館（Museo de Prado），研究十七、十八世紀西班牙畫家葛利哥（El Greco）、維拉斯蓋茲（D.Valasquze）、歌雅（Goya）等人的繪畫外，並遍遊歐陸其他各國，寫生、創作，包括南大西洋的Las Palamas島及北非等地。一九七四年夏天，由歐洲返台。是年十二月攜妻赴紐約並在中華文化中心舉行個人畫展，並計劃作長期定居的打算。然而目睹西方現代繪畫的風起雲湧，相對地，中國繪畫似乎寂寞而保守，在國際畫壇和拍賣市場上，更是冷清和孤單。這樣的現象，讓堅持水墨創作的江明賢，心生矛盾，亦感困惑；於是他決定再度進入學院，重新檢討對中西藝術的認知，也整理未來的創作方向。一九七五年，江明賢再度進入紐約大學，研究中西藝術史，企

圖以理論的深化，來重尋創作的生機，希望能為水墨的現代精神，找出一條生路，解脫傳統山水畫中形式和線條的層層束縛。不過由於必須一面打工，能修的課程相當有限，倒是在紐約的兩年多，看了許多現代繪畫的展覽，對自己的創作大有幫助。

幾件作於一九七七年的〈北美掠影〉（圖版4），大量的濃重墨漬，一反之前以細線搭配淡遠墨韻的作法，顯示他對抽象表現的關懷與嘗試。然而，這樣的手法，雖有豪暢淋漓的快感，卻缺少江明賢一貫強調清遠、寬宏的意境。一九七八年的〈巴黎之冬〉（插圖19），完全採用墨色的表現，毋寧更符合東方美學的文人本質。

旅美期間，江明賢壯遊加拿大千島群島，也震撼於尼加拉大瀑布和美西大峽谷的壯闊之美；並在紐約聖若望大學和中華文化中心教授水墨畫。

一九七七年九月，接受台灣政府有關單位邀請，返國接掌台灣手工業陳列館。一九七八年七月，參加了中國畫學會在台北國立歷史博物館舉辦「中國水墨大展」，面對國內水墨畫壇的現況，江明賢執筆撰寫了〈台灣水墨畫何去何從？〉一文，刊登於《聯合報》「聯合副刊」，⑩對水墨繪畫的發展，充滿憂慮，也充滿期待。隔年（1979）四月，江明賢前往日本東京御木本畫廊舉辦個展；同時參觀了銀座松屋百貨展出的東京藝術大學教授平山郁夫的「絲綢之旅」專題展，深受其巨幅創作的嚴謹態度與氣魄所啟發。

同年（1979）九月，江明賢應台北國立歷史博物館之邀，舉辦大型個展，並出版畫集，由知名藝評家姚夢谷撰寫序文〈水墨相彰、形韻兼現——觀江明賢近作記感〉⑪；這是返台後的重要展出，也是對歐美時期創作的一次總結，獲得觀眾極大的肯定與支持。但更重要的是，此次畫展之後，江明賢正式展開對巨幅創作形式的探研與開發，標示著另一個成熟階段的即將來臨。

插圖19　巴黎之冬　1978　90×60cm

四、從率性抒發走入苦心經營

一九七九年春，平山郁夫「絲綢之旅」專題展的參觀，對江明賢的創作思維，是一次關鍵性的啟發與改變。以往的江明賢，儘管畫面構成是如何地富有奇趣，用筆用墨又是如何地巧妙、富於變化，但到底對景寫生的意味，仍強於畫室內的構思與營造；到了參觀完平山郁夫的「絲綢之旅」專題展，江明賢才開始體會到：一件作品的完成，務必經過嚴謹的寫生、收集資料、分析、組合、起稿、打底、劃分層次、空間表現……等等繁複的程序，最後予以修飾整理統一，才能達於令人震撼的創作強度。

這種巨幅創作的完成，說來容易，實踐困難；從參觀完平山郁夫的展覽，到真正創作出巨幅作品，整整耗去了江明賢將近十年的時光。這當中，雖然兼任台灣師大美術系講師及國立藝專美術科副教授一年（1980），後應聘中國文化大學美術系專任副教授（1981-1988），且以一些極具水墨暈章之美的作品，如：〈西京城郊〉（1983，圖版5）、〈長島初雪〉（1983，插圖20）等，獲中國文藝協會頒發「中國文藝獎」（1984）。此外，作品〈煙波江上〉也在稍早的一九八一年，參展台灣戰後最具規模的「中國繪畫趨向展」，前往法國國立塞紐斯基博物館（Musee Cernuschi），並被選為畫展海報及畫冊封面（插圖21），給予江明賢極大的鼓舞與信心；但真正巨幅創作

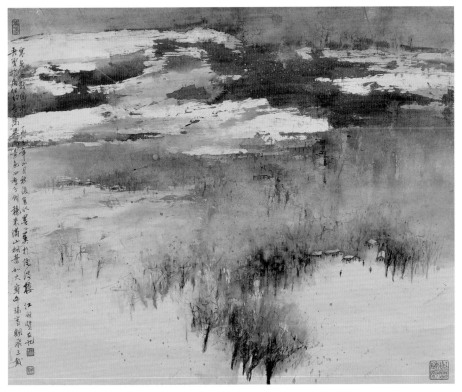

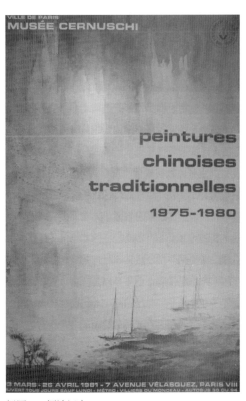

插圖20　長島初雪　1983　60×73cm

插圖21　煙波江上　1981　102×68cm
巴黎塞紐斯基博物館出版《中國繪畫新趨向展》封面

的完成，仍要俟一九八八年之後始得實現。

　　先是一九八六年，有了〈坐看雲起〉（圖版6）這樣的作品，高75公分，長達140公分，表現出一種山水博大、渾厚的氣象，並在畫首題記台灣師大老師溥心畬教誨之言，曰：

> 「畫山水不難於險峻而難於博大，不難於明秀而難於渾厚。險峻明秀者筆墨也，博大渾厚者氣勢也，筆墨出於積學，氣勢由於天縱。宗炳曰：豎畫三寸實當千仞之高，橫墨數尺實體百里之迴。惟關仝、荊浩、北苑、巨然、范寬諸賢氣象雄厚，峰巒具千仞之勢也。」

　　事實上，看似中國黃山景緻的巨作，完全來自精神上的想像，此時的江明賢，還沒能真正見識祖國山河；而江明賢真正巨幅創作的完成，則是要等他踏上中國大陸土地，才得以實現。一九八七年，他應邀參加香港中文大學主辦的「東方水墨大展」，並參與海峽兩岸藝術界的學術研討會，首次與大陸畫家陸儼少、龍瑞等相聚歡談；隔年（1988）年初，個展於香港中華文化促進中心，並在新華社安排下，與水墨畫家劉海粟會面餐敘，展開此後和中國大陸藝術界長期交流的因緣。這年七月，江明賢應中國大陸文化部邀請，在北京中國美術館和上海美術館舉行盛大個展。這是台灣水墨畫家由台灣前往大陸官方單位舉辦大型個展的第一人，也是兩岸文化交流的一次破冰之旅；相對於一九八三年劉國松由香港前往大陸所帶去的抽象水墨，江明賢帶著融合中西特質的墨彩創作，似乎更呼應著民初徐悲鴻、林風眠等人的藝術脈絡，也受到兩岸畫壇極大的注目。

　　這趟神洲之旅，江明賢見到了許多水墨畫界的前輩，包括：李可染、吳作人、邵大箴、華君武、董壽平、黃苗子、黃胄、白雪石、劉勃舒、程十髮、范曾等人；但更重要的是，中國山河之美，徹底打開了江明賢的眼界，胸次為之大開，一些巨幅的創作也因此應運而生。

　　除了描繪〈盧溝橋夕照〉（1988，圖版8）的長幅，以40×177公分的尺

插圖22　北美大峽谷　1988　95×215cm

度，畫出這座標記著中國近代悲壯史頁的古橋，在一輪巨大夕陽下，由近而遠的壯闊場景。以乾枯墨筆畫出的古老橋墩，搭配近景枯槁的樹枝，以及遠方的城堡和昏鴉，再一次把中國古老詩詞「小橋流水人家，夕陽老樹昏鴉」的柔美意境，拉抬到一種蒼茫壯闊的巨幅場景。

　　這種壯闊場景的描繪，既是對故國山河的回應，也是將積澱已久的旅美記憶，重新喚醒。同年（1988）稍早的〈北美大峽谷〉（95×215cm，插圖22）尺幅更為巨大，以高懸俯看的視角，描繪出美國大峽谷壯闊、原始的自然奇觀。

　　一九八八年，是江明賢創作生涯重要的關鍵年，除展開大陸神州之旅，台灣也頒給他代表藝術界最高榮譽的「國家文藝獎」。

　　從一九八八年始，江明賢成為兩岸水墨交流最為活躍的代表畫家，許多巨幅的長卷，也在這些交流活動中，不斷創生。包括：一九八九年的〈蘇州水鄉〉（62×242cm，圖版11），一九九〇年的〈千巖競秀〉（182×1155cm，插圖23）、一九九一年的〈江南水巷〉（70×250cm，圖版12）、一九九二年的〈布達拉宮〉（120×244cm，圖版13）、〈樂山大佛〉（116×242cm，圖版14）、二〇〇一年的〈靈山—玉山〉（68×248cm，圖版27）、二〇〇七年的〈張家界〉（94×214cm，圖版34）、〈東嶽泰山〉（96×218cm，圖版35）、二〇一〇年的〈大地交響—龍勝梯田〉（136×350cm，圖版47）、二〇一一年的〈新富春山居圖〉（60×3627cm，圖版48）、二〇一二年的〈黃山北海（冊頁）〉（42×672cm，插圖24）、〈五台山聖境〉（90.5×203.5cm，圖版57）、二〇一三年的〈壺口大瀑布〉（97.5×219cm，圖版62）和〈萬里長城〉（95×216.5cm，圖版65）、〈大瀑布〉（90×241cm，圖版67）、二〇一四年的「三清山」系列：〈三清山〉（52×233cm，圖版71）、〈三清山〉（53×233cm，圖版73）、〈三清山勝覽〉（53×233cm，圖版74）和〈丹霞山勝覽〉（93×250cm，圖版76）、二〇一五年的〈三清飛瀑〉（53×243cm，圖版93）等，乃至二〇一七年的〈瘦西湖紀遊〉（35×588cm，圖版121）及〈瑯琊山醉翁亭〉（35×650cm，圖版122）等。這些長幅鉅作，尺幅都在全

插圖24　黃山北海（冊頁）　2012　42×672cm

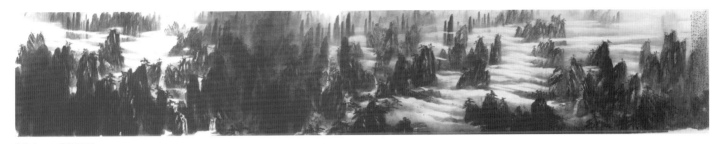

插圖23　千巖競秀　1990　182×1155cm

長200公分以上，展現江明賢傳統筆墨的功夫和壯闊的氣勢，或是山脈緜延、雲氣繚繞，或是建築成群、虛實相應，撼人心弦。其中一九九〇年應台北來來大飯店委託創作的〈千巖競秀〉（182×1155cm，插圖23），長達11多公尺，也是以黃山為題材，氣勢磅礡、雄偉壯觀。至於二〇一一年的〈新富春山居圖〉（60×3627cm，圖版48），更是當時兩岸交流的焦點，呼應當年台北故宮博物院黃公望〈富春山居圖〉「無用師卷」和浙江博物館〈剩山圖〉合璧展出的盛事，江明賢受邀與大陸畫家宋雨桂兩人合作完成的鉅作，表現富春江沿岸豐富的人文環境與自然生態，別具意義。

在這些巨幅山水畫的佈局中，除了對當地環境進行大量的觀察、寫生，累積了大批的畫稿；在進行正式的構圖、佈局時，江明賢經常是加入主觀的表現。他曾透露：他經常是參考傳統玉器中各式各樣「龍」的造型來構築山勢的起伏（也就是一般所謂的「龍脈」）；再加入一些非物理性的光線，讓畫面產生靜澄、幽深的效果。⑫

同時，為了增加畫面的質感，江明賢也經常使用大量的非傳統性技法，以一九九二年的〈樂山大佛〉（圖版14）為例，他就說：

「我使用紙拓、布拓、水拓等技法，表現出各種不同效果的線條、色塊，再依它的形跡，因勢制宜加以筆飾或彩、墨渲染，畫面呈現傳統運筆難以達到的某種藝術效果。即在原稿上另加一宣紙，濡墨、彩在這張畫紙上，這時原稿上便會出現迷濛飛白而斑駁的墨塊；需要時，一再反覆拓印、或邊畫邊拓、層次感更顯豐富，用這技法來作具歷史年代的古蹟建築物或佛像、古蹟，甚具歲月刻劃的古拙趣味。

這張作品（即〈樂山大佛〉）我也大量使用積墨、破墨、潑墨、滴墨等技法，水的控制極重要，大佛的面部和中央頂立的斧劈皴峭壁，以細拙的線條拉出和厚重的濃墨、石青、硃砂混和色塊形成對比美；神秘光束由大佛頭部向左下方延伸，加上右下角的虛部空間，使畫面不至太擁塞，希望能襯托大佛的莊嚴法像；呈現山勢壁立千仞，咫尺千里的視覺聯想。」⑬

神州壯闊山河激發了江明賢巨幅創作的生成，但江明賢的創作顯非傳統的寫生，也不只是自然形象的記錄，而是更多人文、歷史的投射；因此，每畫一景點，他必須花費心思，搜集資料，探查史實，融入創作，形成史詩般的壯闊效果，而這樣的用心也反映在他每一畫作詳細的題記上。如：前提一九九二年的這幅〈樂山大佛〉，題記即謂：

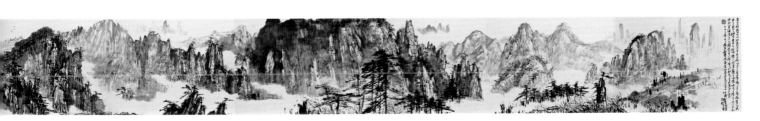

　　「蘇東坡曾詩云:『生不願封萬戶侯,亦不願識韓荊州;但願身為漢嘉守,載酒時作凌雲遊。』邵博在清音亭中亦云:『天下山水之觀在蜀,蜀之勝因嘉州,州之勝因凌雲。』四川樂山古稱海棠香國,又稱嘉州。所謂凌雲九峰自古以來除了以佛教聖地飲譽外,真山川之美與園林之秀,加上氣勢雄偉肅穆莊嚴之大佛,足令遊客有所感而流連忘返也。」

而同年的〈布達拉宮〉(圖版13),又謂:

　　「史書記載公元七世紀吐蕃王松贊干布為迎娶大唐文成公主而決定築一宮城以誇示於後代,經歷代之整修至十七世紀達賴五世之增建紅白兩宮,以及達賴十三之擴建始成今日之布達拉宮規模。此宮位於首府拉薩城西風水絕佳之紅山上,由市區任何角度仰首視之極具神秘與壯麗之美。宮樓高十三層數千間東西綿延三百六十餘公尺,堪稱為世界最大之佛寺宮殿也。」

至於二○一一年的〈新富春山居圖〉(圖版48),更有長記,作:

　　「被譽為天下獨絕,充滿造化神奇之富春江,因東漢名士嚴子陵避劉秀隱居垂釣於此之淒美故事,以及元朝著名畫家黃公望之〈富春山居圖〉悲歡離合之流傳。歷代以來吸引了甚多之騷人墨客到此一遊,吟詠、尋幽、作畫也。

　　李白曾賦詩:永願坐此石,長垂嚴陵釣。

　　范仲淹亦撰文:雲山蒼蒼,江水泱泱,先生之風,山高水長。

　　民初康有為讚嘆:峨眉諸峰,不如此奇。

　　近代大文豪郭沫若詩云:一江流碧玉,兩岸染紅霜。

　　去歲冬月暨辛卯之始,兩度與宋雨桂、王明明、程法光等畫友,暨中華書畫家雜誌社趙德潤社長會於杭州,並作富春江之行。深入採風、寫生並探訪人文環境與自然生態等。

　　春節伊始,閉門整理速寫手稿、圖片、并構思起草佈局等。全卷以春夏秋冬之季節變化分段,起自千島湖,並貫穿新葉古村、建德大橋、三江會合處、七里灘、小三峽、嚴子陵釣台江南龍門灣、君山、黃公望故居、富春畫舫、六和塔,以迄錢塘大橋止,河山美景盡入畫圖中。

　　昔大痴道人嘗謂:庶幾知其成就之難,興之所致,糊塗其筆。

　　東坡論畫亦云:山水無定形,而有定理,既通其理,然後變化之妙不可勝窮也。

　　援筆至此,謹借清初大家石濤和尚所言:縱使筆不筆,墨不墨,自有我在。以為創作此長卷之心境與思想理念之有所宗也。」

　　台灣師大藝術學博士、也是江氏學生的呂松穎,也為此作撰有〈天下壯遊〉長文,在文末總結說:「江明賢豐富的人生閱歷,讓他對於題材的掌握、筆墨的運用,有不一樣的體會。如果說黃公望的〈富春山居圖〉是其晚年信仰道家哲學所沉澱出的生命情懷,那麼江明賢的〈新富春山居圖〉,則頗像他遊歷天下後所激盪出的藝術浪花。他以一種自信的態度,面對這個高難度的題材,雖然前面有黃公望這樣的藝術巨人,但是他卻仍然試圖在佈局與筆墨中,融入自己的詮釋,營造出當代特有的時代感,為富春江留下時代的倩影。」⑭

　　國際知名中國畫史學者傅申教授,則在畫上題跋,曰:「明賢社兄繼黃公子久於六百六十年前所繪名跡〈富春山居〉長卷後,因溫家寶先生之促

成，有兩岸畫家合作〈新富春山居〉之舉。遂與宋雨桂等數度往遊實景，一一印記於心。歸後閉門謝客半載，經營成此鉅製。其長高與難度均遠過於子久原作，其時代風格亦非僅以西潤中之別。蓋古今山川雖同，而四季各異，且村居起高樓，山中出平湖，跨江架長橋。在在足以現世代之變，後之覽者亦必將有感於斯也。」

江明賢神州巨幅山水的展開，固然有其長年用心、尋求突破的動機與企圖作為動力，但時代的因緣和社會的助力，也是得以成功實現的重要因素之一。

在兩岸關係解凍的時刻，配合台灣中國電視公司「大陸尋奇」節目的製作，得以廣泛的實地踏勘、取景，江明賢深具史詩特質的創作，也成為兩岸民眾相互瞭解、交流的最重要橋樑與媒介。

不過，江明賢對巨幅長軸的創作，在這些以自然山川為題材的作品之外，更值得注意的，是另一批以建築為題材的創作。

五、古蹟風情・現代城鄉

中國傳統繪畫以建築為題材者，原本就有所謂「界畫」的類別；所謂的「界畫」，就是以「界尺」為工具所進行的建築工筆畫，尤其以宮殿、閣樓為對象。但江明賢的建築表現，並不是那種規整匠氣的刻劃形式，而是在神形取意之間，充份表現了藝術家獨特的人文思維與藝術手法。

早期的建築表現，如前揭一九七八的〈巴黎之冬〉（插圖19），高聳的建築，只是作為林木水光的遠景；之後，則有一些純粹以紐約現代建築為題材的作品，如：一九九五年的〈紐約洛克斐勒中心〉（圖版22）和〈紐約第五大道〉（圖版21）等，這些作品都展現了江明賢在線條掌握、運用上的傑出能力。但江明賢對建築表現的個人語彙的真正成型，應仍以一九七七年自美返台後，對古蹟巡禮所創生的一種殊異手法與風格。

基於一種懷鄉的心情，也是美國懷鄉主義畫家安德魯・魏斯（Andrew Nowell Wyeth, 1917-2009）精神的感召，一九七七年，江明賢自美返台後，便展開一系列古蹟巡禮的寫生創作。同樣的題材，幾乎持續江明賢此後的創作生涯，始終不曾中斷。一九九七年，已經是江氏投身該題材創作廿年的時間，台灣全民電台邀請他主持「畫說台灣」的節目，促使他更系統性的全台寫生創作；他以一種畫史、撰史的心情，從事這項工作，也因此，使這批作品特具一份動人的情懷。畢竟，這是藝術家出生成長的真實土地，有著藝術家生命喜怒哀樂的深沈記憶與情感。

江明賢說：

「『畫我台灣』就如同八十年前雅堂先生撰寫《台灣通史》的心境，這是一個台灣鄉下孩子走遍萬水千山，融合了中西繪畫技法之後，為台灣——我的母親，所要盡的一份孝心。雖然每一幅作品都是以寫生為起點，卻都本著觀物以情、移情入物、託物變情、主客交融、物我一體的情懷，再用『心』重新形塑，以滿足水墨畫『外師道化，中得心源』的要求。『畫我台灣』不僅在『畫』，而且還有『話』和『化』的更深層意義。」[15]

江明賢對這些以故鄉古蹟建築為主題的作品，抱持著極為深沈的企圖，他期待：這些水墨色彩所透露的訊息，不只是昔日往事的追憶，更容留了廣

插圖25　三峽老街　1994　49×227cm

闊的思考空間，讓後世千秋萬代的子孫和外人，藉以評說；評說這塊土地的綺麗與昏暗、歡樂和痛苦、悲歌與歡唱。讓後世子孫能在回首來路的追憶中，不忘舊日情懷，成就更豐美滿的未來。⑯

　　正是奠基於這份心情與期待，江明賢的台灣古蹟系列，總是在陽剛、斑剝、樸拙的筆墨中，表現了古老的歲月歷史感，以及豐厚的人文情思，時而近景特寫、時而遠景舖陳，正所謂宏觀取神近取意。代表性的作品，如：〈艋舺龍山寺〉（1993，圖版16）、〈艋舺龍山寺〉（1993，圖版17）、〈南鯤鯓代天府〉（1993，圖版18）、〈三峽老街〉（1994，插圖25）、〈台灣文武廟門神〉（1995，圖版20）、〈台北迪化街〉（1997，圖版24）、

插圖26　大溪老街　2000　45×68cm

〈澎湖天后宮〉（1998，圖版23）、〈大溪老街〉（2000，插圖26）、〈台灣傳統藝術中心〉（2005，圖版31）、〈台南大天后宮〉（2006，圖版32）、〈台南安平古堡〉（2007，圖版36）、〈北港朝天宮〉（2008，圖版37）、〈大甲鎮瀾宮〉（2008，圖版38）、〈台北五城門〉（2008，圖版39）、〈金門古厝〉（2015，圖版94）、〈風獅爺與民房〉（2015，圖版95）等。

　　這些作品，既有西方透視的表現，又有中國墨彩溫潤的質感。以一九九三年的〈艋舺龍山寺〉（圖版16）為例，這是和大龍峒保安宮、艋舺清水巖併稱的台北三大寺廟；早於清乾隆（1738）年間，便著手建廟，為了區別一般歷史建築的表現手法，廟宇題材需要營造較為莊嚴、神秘的宗教意境，也相對地考驗了畫家的表現能力。這件屬於較早期的作品，江明賢將象徵「人神交會」的香爐置於畫面正中最前端；香客的遊動置於中景，襯以模糊卻具神秘的光線，一則顯示人潮流動的氛圍，二則增加空間的深沈感；最後則是較寫實的廟宇建築全景，包括：廟前的兩根龍柱、屋頂的筒瓦、屋脊上的剪黏龍飾等。在寫實與簡潔之中，要取得恰當的掌握，過實失之呆板、過簡缺乏莊嚴，二者皆應避免。

　　在這件作品的處理上，江明賢仍採細碎綿密的線條，但為凸顯建築物歲月的痕跡，則筆觸上必須巧拙互用、呈現斑剝古渾的效果。在色彩上，則以墨色搭配硃砂，再補以石綠點綴人群，成功地表現了東方宗教藝術的神秘氛圍。⑰這種墨色與硃砂的搭配，也成為此後一系列宗教建築題材，尤其是表現台灣古廟香火鼎盛情景，最常用的手法。

　　此外，江明賢的這批古蹟之作，也有許多打破一般透視的表現，給予空

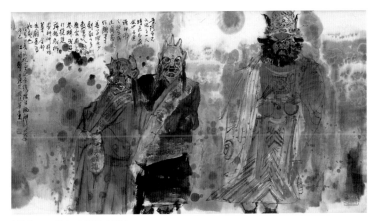

插圖27　廟會（鍾馗出遊）　1998　42×75cm

插圖28　舞獅　1999　50×82.5cm

間重整、併呈的特色，如：〈大甲鎮瀾宮〉（圖版38）、〈台北五城門〉（圖版39）等均是。這批作品，基本上都是墨韻搭配赭紅，不論是磚牆，或是成串的燈籠，總是給人感受到一種屬於土地的芬芳與歲月的溫暖。

　　配合古蹟的描繪，也有許多慶典場景的捕捉，如：〈廟會（七爺八爺）〉（1997）（圖版25）、〈廟會（鍾馗出遊）〉（1998，插圖27）、〈舞獅〉（1999，插圖28）等。

　　隨著江明賢遊蹤的擴散，這位鄉村之子，走遍台灣、也走出台灣，對西洋城市的描繪，從最早的〈西班牙城堡〉（1974）（圖版3）、〈巴黎之冬〉（1978）（插圖19）等，比較接近單一景點仰角式的構圖，或1988年轉為俯瞰、但建築還只是遠景的〈紐約之秋〉（圖版10）；到一九九五年之後，那些

插圖29　紐約皇后大橋　1995　68×136cm

插圖30　舊金山掠影　1995　72×238cm

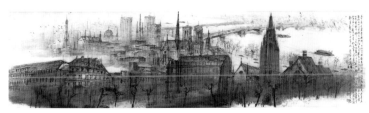

插圖31　巴黎塞納河畔　1996　48×180cm

闊遠、俯瞰的大景觀，如：〈紐約第五大道〉（1995，圖版21）、〈紐約洛克斐勒中心〉（1995，圖版22）、〈紐約皇后大橋〉（1995，插圖29）、〈舊金山掠影〉（1995，插圖30）、〈巴黎塞納河畔〉（1996，插圖31）、〈魁北克古城〉（2003，圖版28）、〈京都之秋〉（2003，圖版29）、〈京都平安神宮〉（2006，圖版33）、〈莫斯科紅場教堂〉（2008，圖版41）、〈開普敦港〉（2009，圖版44）、〈德勒斯登〉（2012，圖版56）、〈布拉格〉（2013，圖版66）、〈布達佩斯〉（2013，圖版69）、〈雪梨灣〉（2014，圖版72）、〈馬爾他古城〉（2016，圖版107）、〈羅馬大劇場〉（2016，圖版109）、〈羅馬古城〉（2016，圖版108），以及帶著拼貼、併呈手法的巴黎系列，如：〈巴黎聖心教堂〉（2013，圖版61）、〈印象巴黎〉（2013，圖版68）等，那是一種視野與胸次的不斷擴大與表現。

　　而在這些構圖中，江明賢往往並非單純的對景「寫生」，而是有更多出自匠意的創作生發與筆墨的靈巧運用。如：一九九五年的〈紐約第五大道〉（圖版21），畫面主題是紐約第五大道上的法式廣場旅館；這幢建於一九〇七年的旅館，是紐約當地極具歐洲巴洛克式藝術特色的建築，也是歷來各國政要名流聚會、餐敘的重要場所。為了凸顯紐約大

都會的象徵與標幟，江明賢特意把帝國大廈移至畫面的左上方，它擁有102層，是世界最高的建築物，更是美國霸權和國勢的象徵。同樣的題材，早在廿年前的一九七六年，當時旅居紐約的江明賢即已畫過，當年呈現較多傳統水墨渲染的筆墨趣味，配以少許線條構成和大塊潤澤的墨色；廿年後的這幅〈紐約第五大道〉，則偏重垂直有力的黑色線條，形成一種現代建築的俐落感。

由於偏愛北宋陽剛、雄渾畫風，江明賢在毛筆的使用上，經常採側鋒與中鋒交替運作的方式來處理題材；特別是為使建築物有高聳雄偉的氣勢，長的直線就被反覆運用，進而產生一種峻峭、威嚴，乃至現代政經權勢下的迫人情感。

此外，類似素描的輕重筆觸也具或是纖細、輕巧，或是沈重、強盛的對照情趣。如：廣場旅館頂樓上厚重的橫線條，以及作品下方橫貫而過的神秘光束，在在促使畫面產生平和、穩定的效果。而乾濕的筆墨互用，亦使建築物兼具陽剛、重量的質感；特別是豎立在畫面中央的大塊潑墨，除了使畫面產生線面的張力對比效果，並平衡畫面，避免建物的浮空感，更可增加建築向上延伸、予人以高聳入雲的想像空間。

最後，為了避免純粹建築的淪為呆板，江明賢也經常配以流動的人潮、車陣、旗海，一來增加畫面的節奏感與活潑性，二來也暗示出建築尺寸的巨大、浩偉；而右下角落的騎士銅像，也巧妙地穩定了畫面的重量，免去頭重腳輕的可能陷阱。[18]

至於中國大陸景緻的描繪，更是構成江明賢後期作品的最大區塊，除文前提及的巨幅長軸山水之外，一些以古建築、庭園、聚落為題材的作品，更清楚地區隔出江明賢與眾不同的獨特風格與成就。代表作如：〈長安古城〉（1996，插圖32）、〈嘉峪關〉（2006，插圖33）、〈黃鶴樓〉（2008，圖版40）、〈山西喬家大院〉（2008，插圖34）、〈上海豫園〉（2009，插圖

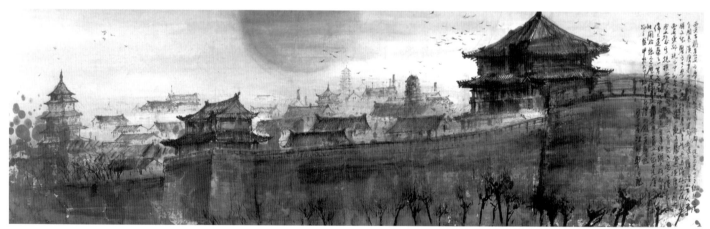

插圖32　長安古城　1996　48×90cm

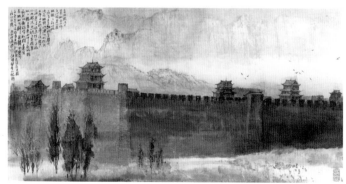

插圖33　嘉峪關　2006　68×136cm

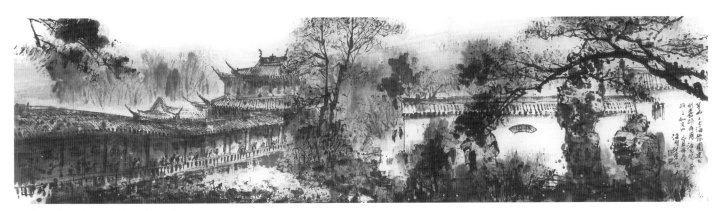

插圖34　山西喬家大院　2008　97.5×176.5cm

插圖35　上海豫園　2009　34.5×136cm

35）、〈古運河畔〉（2010，圖版45）、〈揚州何園〉（2010，圖版43）、〈宏村之春〉（2012，圖版50）、〈皇城相府〉（2012，圖版54）、〈蘇州水巷〉（2013，圖版60）、〈周庄水鄉〉（2013，圖版63）、〈周庄的回憶〉（2013，圖版64）、〈婺源民房（二）、（三）〉（2015，圖版86、87）、〈婺源之春〉（2015，圖版88）、〈印象婺源〉（2015，圖版89）、〈烏鎮水鄉〉（2015，圖版90）、〈金門古厝〉（2015，圖版94）、〈鎮遠古城〉（2016，圖版111）、〈俯視鎮遠〉（2016，圖版110）、〈岜沙苗寨〉（2016，圖版112）等。其中，從二〇一二年的〈宏村之春〉（圖版50）開始，藝術家甚至更大膽地以垂直平行的直線分割畫面，讓聚落建築更具一種幾何的秩序感；有時，也以色塊分隔，如：一系列的〈婺源民房〉（2015，圖版86、87），讓畫面更具空間感。

　　此外，宗教性的題材，也是大幅創作中的重要一項。原本在台灣古蹟系列中，便有許多廟宇的表現，甚至也嘗試「門神」的描繪；但1992年夏天，江明賢應台灣中國電視公司「大陸尋奇」製作小組邀請前往西藏，更開啟了他對一些大陸宗教聖地與宗教題材的描繪興趣。代表作品如：〈布達拉宮〉

插圖36　莫高窟觀音彩塑　2006　95×120cm

（1992，圖版13）、〈樂山大佛〉（1992，圖版14）、〈莫高窟觀音彩塑〉（2006，插圖36）、〈五台山聖境〉（2012，圖版57）、〈香格里拉〉（2014，圖版82）、〈龍門石窟盧舍那大佛〉（2014，圖版77），乃至日本的〈鎌倉大佛〉（2009，圖版42）等，都給人一種莊嚴、神秘、宏偉、浩大的宗教感。

六、學術定位、歷史影響

　　江明賢這些既貼近生活、又具史詩深度的創作，在上個世紀80年代末開啟的大量個展與媒體傳播引介外，也在新世紀展開之際逐漸獲得學術界廣泛的評論與肯定，其中可以2005年、2012年，及2015年的三次學術研討會為代表。

　　首先是2005年7月，江明賢的「縱筆天地—江明賢墨彩特展」兩岸巡迴展，在北京中國美術館舉辦學術研討會，海內外藝術學者多人與會，計有中國美術館馮遠館長、學術部陳履生主任、徐虹副主任、中央美術學院美術學研究所所長邵大箴教授、博士生主任薛永年教授、美國聖·荷西大學高木森教授、法國藝術評論家傑拉爾·伊舒里格拉（Gerard Xuriguera）、日本台灣美術史學者森美根子女士、中國美協孫克秘書長、中國藝術研究院美研所王鏞副所長，以及台師大美研所謝里法、曾蕭良教授、台灣大學哲學系郭文夫教授、佛光大學潘襎教授等均發表論文或談話。

　　北京中國美術館馮遠館長推崇論江明賢的作品，說：

　　　　「江明賢先生在具有扎實的藝術功底和豐厚的藝術學養的基礎之上，同時集數十年對於藝術探索的成果之大成，給我們帶來的這個展覽，我已經聽到了各方面的反映。他的水墨畫的藝術創作的融合性和綜

合性以及他在這方面的研究和實踐的成果，為我們提出了一個非常有益的經驗。他的作品中有關東方的和西方的，傳統的和現代的，水墨與色彩，寫實與寫意等等都在被交替運用，並且發揮了相當好的特長。」⑲他所取得的成就，許多專家已經在撰寫他的評論中都談及了，並且獲得到了包括臺灣和大陸的在內的同行比較廣泛的好評。

中央美術學院博士班主任薛永年教授則指出：

「許多東西方藝術家對如何融合中西兩種極端不同的美學理念進行了實踐。江明賢教授正是濃縮中西藝術觀念、藝術思想和藝術技巧的臺灣中生代畫家中的佼佼者。

江明賢教授既肯注重寫實，又講求素描的基本功底，一直與大陸中生代水墨寫實畫家異曲同工。所以我們看江明賢教授的作品感到非常親切。徐悲鴻引進西方的寫實主義，在於糾正晚清文人畫的空洞與因襲。堅持寫實的江明賢教授也為臺灣的水墨畫在題材上，開闊了廣闊的領域。他的畫既有都市景觀、名勝古跡、有鄉村小景，也有外國風光。

江明賢教授十分重視中國畫固有的筆墨技巧，而且形成了個人用筆的兩大特點。一是用筆直而不滑，挺勁中不乏崎嶇多變；二是雜而不亂，對景物的描寫有明確的功能。」⑳

北京中央美術學院中國美術學研究所所長邵大箴教授在〈畫出一片新天地——評江明賢的繪畫創作〉一文中，肯定江明賢在「開拓題材內容」方面的努力，並為因應新的題材內容而創發出與之相對應的線條、色彩，和構圖，也就是一種「形式語言的變革」。他說：

「綜觀江明賢幾十年的探索成果，我以為他的水墨藝術創作具有鮮明的融合性和綜合性的特色。他的水墨創作建立在全面扎實和雄厚的藝術功底之上，東方與西方、傳統與現代、水墨與油彩、素描與筆墨……凡是能用於自己創作的，他都加以利用。在他看來，這些不是彼此對立、矛盾，而是可以相互結合、相互交融的。他不惜用這些手段來加強語言表現的厚度與深度，強化畫面的表現力。形成他藝術綜合性的主要因素是他由好學積累起來的廣博修養。在藝術上他不吃『偏食』，不論傳統還是現代，學院派還是前衛，凡是好的、有表現力的藝術，他都欣賞和吸收。在歐洲，他迷戀葛雷克、維拉斯桂茲、林布蘭、哥耶、凡高、高更、塞尚，也十分喜歡康定斯基、達利;在美國，他讚歎波洛克、聖·法蘭西斯的創新精神，同時也被安德魯·懷斯鄉懷的感傷情調所感佩。在日本，他細心研究日本水墨畫的發展趨勢，虛心學習日本藝術家的敬業精神和認真態度，特別受到平山郁夫『絲調之旅』專題展作品構圖嚴謹、氣勢雄偉的震撼;在大陸，劉海粟畫風的宏大氣勢，尤其是李可染層層積墨在『染』上下功夫，使畫面層次豐富、渾厚華滋，更使他受到不少啟發。他的這些親身感受，既開闊了他的視野，豐富了他的繪畫技巧，更激勵了他的創造勇氣，刺激了他的創新精神。」㉑
又說：

「在創作上他試圖把自己掌握的素描、速寫能力，尤其是寫動態人物的嫻熟技巧，把油畫的鮮豔的色彩，和中國傳統的水墨神韻與技巧溶於一爐，形成一種新的具有綜合性特徵的藝術。顯然，這種綜合性與傳統的水墨單純性不同，它帶有折衷的特色，即亦西亦中。江明賢努力在這綜合性的藝術語言中顯示他期待和嚮往的『民族性』。為此，他在兩

方面做了努力，強化個性和追求表現語言的『形神兼備』。所謂『強化個性』，就是他堅持畫自己獨特的感受，堅持用個人獨特的筆墨，摒棄陳陳相因的筆墨模式;所謂『形神兼備』，就是他尊崇以形寫神和『似與不似之間』的理念，既不拘泥於形似，也不走向純粹的抽象，在意象的表現中探索新路。江明賢運用綜合性、融合性的藝術語言取得了良好的效果，他的作品給人們的視覺和心理的感受是豐富的、多層次的。」[22]

美國聖荷西大學中國美術史教授高木森，則發表〈筆縱萬物、氣蕩乾坤──江明賢的繪畫〉一文，盛讚江明賢的線條運用。他說：

「最為神奇的是他那網羅萬物的線條。他用筆有兩大特點：一是筆直而不滑，不是傳統國畫中所說的『描』，因為描的線條是中鋒、平順的，而他的線條雖多硬直，但表面多崎嶇之變化，因此很耐看;二是筆筆都在景物的建構上有明確的功能與意義，這使他的筆觸和線條雜而不亂。當他這種筆觸和線條與充滿偶然效果和模糊趣味的墨塊相配合，就成了畫裡的精力和神采。

表面看來，他的畫法與日本江戶和明治時代的寫實主義有密切的聯繫。譬如他的山水畫〈加拿大尼加拉瓜大瀑布〉、〈龍谷瀑布〉、〈三峽遠眺〉、〈逸仙公園〉，都已完全脫離傳統國畫的模式，不是淨化和格調化的胸中丘壑，而是含有實地寫生特色的自然景觀;就此而言，他的作畫觀念相當接近西洋水彩畫，但是他以墨為主，而且重視渲染和破筆勾繪，展現朦朧的氣氛，近接嶺南畫風，遠承圓山應舉和富岡鐵齋。然而江氏的純淨與裝飾味，別有一種宏偉壯闊的氣勢。」[23]

因此，他統合江明賢的筆墨技法，說：

「他畫的不是水彩畫而是水墨畫，因此首重的不是色彩而是筆觸和墨色。要畫好這類畫，必須善於把握筆墨和宣紙的特性，傳統水墨畫（或稱『國畫』）中，筆墨是生命，有描、繪、點、滴、寫、潑、皴、擦、積、染等變化多端的不同技法。對江明賢來說，什麼技法都可用，他可以在一幅畫同時用上多種技法，而不是像古人只用一兩種技法;他甚至用了當代水墨畫家常用的『拓印』法。譬如他可以將墊底的多張宣紙取出作為畫紙，畫上想畫的景物，並將紙上已有的墨痕、筆跡、色塊加以妥善運用，使之成為景物或畫面結構上不可或缺的元素，無論是擁擠的人群、樹的枝葉、建築的陰影、空中煙靄等，都可以在其敏銳的眼底下，化塵沙為鑽玉。」[24]

法國藝術評論家傑拉爾·伊舒里格拉（Gerard Xuriguera）則稱美江明賢的「圓滿的統合」（Une heureuse synthèse），認為江明賢即使曾經滯留歐美，並發展出與西方藝術家豐富的交流，但他依然忠實於東方心靈那種不可分割的自然領域，亦即忠實於他所嫻熟的水與墨那種艱難的混合上。他說：

「江明賢認為其責任在於清楚地說明事物，雖然他不致力於故事的擬態中，但同時也不會偏離於相似物之外。事實上，他專注於當下視野與其說是藉由再現，毋寧說是藉由間接的暗示手法，若非如此，則於前者或後者上調整其喜歡的主題:狹小或寬廣的、往往由書法筆觸所彩繪的都市景觀，他的共同記憶之寺廟與守護教堂，採用堅實而櫛比鱗次的方法排列而成的建築物正面，一連串外觀寂靜的城市或者充滿朝氣的街道，巧妙暗示的道路景觀，牧歌般的瀑布，中國帆船或者垂釣舟艇所在

的水生景緻，山嵐繚繞下霧氣瀰漫的稻田，抑揚頓挫的筆觸所快速拔地而起的眾多樣式化樹木，再者，使人震懾的外觀之祭典面具所構成的大量奇妙人物。一切撼動人心，一切都存在於採用異常跌盪的筆觸以及時而石綠時而鮮亮的色調所構成的迷宮中，這些色調隨著對應的關聯，閃耀著有機的、植物的或者礦物的變化。」㉕

　　時任中國美術館研究員兼學術部主任的陳履生，也著重在中西融和的角度上，以〈融西潤中、突破前人——江明賢藝術初論〉為題，特別推崇那些帶著海洋性氣候的台灣風情作品。

　　他說：「雖然，江明賢的繪畫題材具有多樣性，但是，他的畫最值得稱道的還是那些最具個人風範的台灣風情作品。它們滲透著海洋性的氣候，從街巷到田園，從官府到廟堂，從牌坊到龍柱，從門神到燈籠，無不表現出了那些可以認同和值得認同的文化符號，也無不反映出那些在特定地域內的公共生活本身的凝聚力和親和力。江明賢所表現出來的像〈清明上河圖〉一樣的市井生活，也像〈清明上河圖〉一樣反映了與之相應的時代，他將葡萄牙人稱為『美麗之島』（Formosa）的台灣看成是自己的母親，而對於它的表現，江明賢稱為是『所要盡的一份孝心』。所以，在這種心態下，江明賢不僅是『觀物以情』、『移情入物』，而且是『託物變情』，這種轉化在繪畫上的意義就是脫離了現實和自然的束縛，這對於每一位有成就的畫家來說，都是一種歷史性的飛躍。

　　從繪畫史的一般規律來看，市井、民俗的表現很容易落入到市井和民俗的一些符號之中，或者墮入到對這些符號的獵奇狀態之內，從而失去其中最為重要的精神性的內容，使畫面呈現出與市井、民俗相應的俗氣。可以說，這是將視角投向市井和民俗的畫家最容易出現的弊病，這也是中國古代前賢所論的最為致命而且難以根治的毛病。江明賢出污泥而不染。他以積極入世的精神，破解了傳統文人畫遠離塵世的逸氣，在鄉土文化與都市情懷的雙重關係中，將對於台灣寺廟、建築的獨特感受形之於畫面，所表達出的現實性的人文關懷，蘊涵了超越符號之上的精神性的內容。當然，這種表達的方式得力於他掌握的繪畫語言，所以，由此形成了他的作品在審美上的特色。」㉖

　　日本美術評論家森美根子，則從江明賢的文化根源，探討他的藝術表現，也是著重在他特有的「台灣古蹟風情之美」，她甚至用感性的筆調，描述道：

　　「初次見到江明賢教授的作品是去年（2004）夏天的事情，當時的感動以及那個夏天的暑熱，至今都讓我無法忘懷。位於日本古都——京都文化博物館會場正中央，懸掛著江教授的作品〈進香〉。

　　將台北龍山寺內，裊裊上升的進香煙火，用自由闊達的筆墨以及大膽的構圖來表現出一幅充滿著超越時空的靜寂創作，從該幅畫作當中無進香者該有的嘈雜聲，但可以感受到超越了每個人的煩惱、喜悅或是祈禱，也超越了他們所生長的年代，唯有寂靜，支配了整個畫面。

　　我站在這幅畫作前，暫時的隱身於這個寂靜之中，試著去感受在這世上，經驗著由生到死，多數人們的生活面貌，突然，我的眼淚已在眼眶裡打轉了。」㉗

　　森美根子將江明賢的創作，和台灣近代的歷史命運結合，她說：

　　「當我在欣賞著《台灣古蹟風情之美》作品集時，完完全全地被歷經了數百年風吹雨打的洗禮因而泛黑的城牆、廟會中喧嘩擁擠的人潮、爆竹刺鼻的火藥味、古老泛黑的寺廟屋簷或是高樓聳立的大稻埕、抑或是彷彿空氣中瀰漫著台灣料理的香味的感覺般，不禁感到一陣憮然。

　　因為作品中有著日據時代大部分的風景畫作中試著抹滅但是卻仍然存在的外國人觀點，亦或是從這種觀點中產生出的異國風情，這種感覺是其他作品中所感覺不到的。面對著作品中豐富地流露出台灣悶熱的空氣和空氣中凝結的味道的畫風，我發覺到這種感動是我以前從未有過的體驗。

　　畫家的筆墨，彷彿追尋著畫家身上流著從祖先時代承傳下來的血液一般，筆腹和筆尖自由瀟灑地奔馳在畫面上，雖然以簡單的形式來描繪，畫家對於實相和哲理敏銳的洞察力，卻能讓觀賞作品的人們在面對畫作的當下，深深的被感動。再者，畫面背後一直洋溢著濃厚的『氣』這樣的東西。『氣』對我而言，是昔日老子所說『惟恍惟惚，憾兮恍兮』這種支撐現象世界的根源存在。總之，這似乎是到達『道』的靈妙精氣，如果沒有畫家長年基於修養、探求對象的深刻觀照，終究無法到達。」㉘

　　二〇〇五年的巡迴展及中國美術館的學術研討會，正是江明賢擔任母校台灣師大美術系主任兼研究所所長期間，在教學、行政、創作、學術多頭交錯下，也展現了他傑出的多元長才。

　　二〇一二年，江明賢已自教職退休，陸續受聘台灣師大美術系所名譽教授，以及大陸中國國家畫院院務委員暨研究員，也擔任山西大學美術學院客座教授，這年，北京人民美術出版社出版《中國近現代名家畫集——江明賢》，北京中國國家博物館和山西大學也先後為他辦理學術論壇。二〇一四年江明賢應聘擔任大陸第十二屆全國美展評審委員。

　　在二〇一二年九月中國國家博物館舉辦的「歷史與美學——江明賢墨彩河山個展」學術研討會，出席的兩岸學者，計有：中國國家畫院副院長張曉凌、中國國家畫院美術研究院副院長劉曦林、中國藝術研究院美研所副所長鄭工、中國藝術研究院研究員王鏞、北京清華大學美術學院教授陳池瑜、北京大學藝術學院院長丁寧、北京師範大學藝術學院副院長王貴勝、北京首都師範大學美術史論系主任于洋、北京《美術》雜誌主編尚輝、《中國藝術報》副主編朱虹子，及國立台灣師範大學美術系主任兼所長楊永源、台灣佛光大學亞洲藝術中心主任潘襎等。其中，北京清華大學美術學院陳池瑜教授特別標舉江明賢在「空間表現」上的突破與成就。他說：

　　「江先生的作品，空間表現方面有很多新的想法和新的實踐。特別是畫一些建築，看起來是中間偏下，感覺到不單調，而且畫的有建築感、有韻律感。他畫得非常精采，這方面他在構圖方面做了一些新的嘗試。另外採取多度空間表現方法，近景也是橫構圖，中景採取了西方的焦點透視方法畫出來的，把不同的空間表現的方法在一個畫面上，表現了他要表達的內容。中國畫不講透視，有遠近的概念，實際就是空間的概念，遠近處理也是很好的。有些山水作品前景、中景比較突出，開門見山一樣，給人視覺衝擊力比較強烈。〈新富春山居圖〉長卷有的是近景的，有的畫湖水很遼闊，遠近結合，造成了畫面的豐富性和空間表達的立體感。這一點他在構圖美學方面的探討、審美意境方面的探討確實是獨具匠心的，這些方法都是對中國山水畫做出了新的探索和貢獻。」㉙

　　二〇一五年，「大地行吟——江明賢墨彩世界個展」再次巡迴兩岸；三

月底浙江美術館舉辦的學術研討會，受邀撰文及參與論壇的，又有：中國美術學院人文學院院長毛建波、中國美術學院前國際教育學院院長任道斌、中國美術學院教授吳山明、章利國、浙江大學藝術學院院長黃厚明、潘天壽紀念館館長盧炘、浙江省美術評論學會秘書長范達明等。中國美院人文學院毛建波院長在為畫冊所寫的專文中，肯定江明賢融通中西、吸納多元的藝術特質。他說：

「江明賢教授善於觀察和比較各處風景的異同，感受寒暑季節的變化，從中捕捉具有特殊性的東西。他從不自我設限，而是在面對不同景色時，努力尋找最合適的技法表現豐富多彩的物象。素描的筆觸、油畫的肌理、版畫的拓印、水彩的潤澤、雕塑的團塊、攝影的光感，只要表現的需要，都融入畫面；傳統中國畫的勾皴點染、破墨積墨，西方繪畫的拓、印、噴、滴、灑，只要有利於情感的表達，都應用自如。在創作實踐中，江教授將中西藝術的元素加以融通結合，實現著自己簡單而明晰的藝術宗旨：立足傳統文化精髓，外師造化，中得心源；吸收外來文化精華，融西潤中，體現中國審美；不泥古人，突破前人，創造當代繪畫新風貌。」㉚

江明賢的相關評論，除這些論壇的發表及大批單篇的藝評專文外㉛，2007年，國立台灣大學哲學系教授郭文夫，以《江明賢——新人文表現主義美學》為題，撰就十餘萬字的專書，以中西哲學、美學、畫史，分析、詮釋、比較江明賢的藝術思想、風格與特色，也是學界罕見的行動。㉜

七、結論

江明賢曾分析自我創作的一些重要理念，說：

「我的畫風隨著繪畫歷程也有明顯變化。整體而言，除了題材的改變，創作理念可歸納如下：

一、古人強調筆、墨高古，往往忽略『形』、『色』的變化，我希望能夠兼顧，使畫面有自己的新意，不和古人雷同。

二、只要是熟悉的題材，我並不理會一般『雅、俗』的價值觀，一律入畫。我用現代原料、工具作現代感的畫；希望藉各式各樣的媒材，來呈現美感，詮釋我的藝術境界。

三、我畫文學造境的作品，除了意境的營造，也加入色彩的輔助；歐美建築，為避免建築物的『形』太一致，必定在色彩、線條上多著墨；處理民俗古蹟題材，一定先掌握他們的氣氛，主題越是民間化或單調，我越要畫出他們的深度、厚度、宏觀來，尤其避諱小器、敝帚自珍，務必把他們由民間匠人的層次，提升到脫俗的藝術境界來。

四、為了豐富單調的主題，我很重視『染』的功夫，因為『得淡中之濃』的墨、彩，才具層次感，才耐人尋味。因此，『形』若繁複，『色』便減弱；『形』較單調，『色』便加強成『重彩』。這時，要使重彩的畫面沉著、穩重，豔而不俗，就要靠染的功夫技巧了。

五、異於傳統繪畫強調『計白當黑』、預留天地；我的畫面普遍很滿，因此筆墨的虛實、濃淡、疏密、疾徐、潤燥、曲側、巧拙，都要留意掌控，再配合多次的拓印、拓染、墨染，務使較雍塞的畫面，活潑而靈動。

總之，我的畫風和創作理念，是隨著各階段創作背景的不同，而出

現了水到渠成的變化和實踐。我堅持言必有物，絕不矯揉造作或無病呻吟，也因此，我始終戰戰兢兢，面對畫面，永保高度的熱情和誠懇，希望眼光到處，觸手成趣。我更期望一種中西融合的表現形式，為水墨創作，畫出一片新天地。」[33]

江明賢，一個出生於台灣中部山村的小孩，在貧窮的環境中，以他旺盛的企圖心，不懈地努力，遍走天下，冀圖以中西融和的努力，為傳統的中國水墨繪畫，走出一條生路。果然，在他一甲子的繪畫生涯中，為近代中國的水墨繪畫創作，開創出一個巨大的參照標的；他從寫生出發，加入西方現代藝術的切割重組手法，及拓、印、潑、灑的技法，但始終保持一種高度的人文意境與歷史詩性。

總之，在近代中國水墨創作的領域中，能以墨彩表現山河、鄉野，特別是建築、聚落之美，且神意十足、形質兼備、構圖突奇，又肌理豐美者，江明賢無疑佔有一個重要的席位。

註釋：

① 參見蕭瓊瑞〈台灣當代水墨的類型分析〉，水墨新貌—現代水墨畫開展暨國際學術研討會，香港：和信集團香港藝術，2007.8。

② 江明賢《風格的挑戰與形成——我的繪畫歷程與創作理念》，頁5，國立台灣師範大學美術系所，2005.5，台北。

③ 同上註，頁2。

④ 江明賢〈我畫我說——寫在國內首次個展前〉（展覽畫卡），1972.7.20-26，省立博物館，台北。

⑤ 同上註。

⑥ 同上註。

⑦ 前揭江明賢《風格的挑戰與形成——我的繪畫歷程與創作理念》，頁3。

⑧ 參見同上註。

⑨ 同上註。

⑩ 此文正式刊出時，未經江明賢同意，主燈擅自更改題目為〈台灣到底有沒有畫家？〉《聯合報》1978.8.1「聯合副刊」，台北。

⑪ 《江明賢畫集》，中山學術文化基金會獎助出版，1980.5，台北。

⑫ 參見前揭江明賢《風格的挑戰與形成——我的繪畫歷程與創作理念》，頁4。

⑬ 同上註，頁70。

⑭ 呂松穎〈天下狀遊——江明賢「新富春山居圖」〉，浙江美術館「大地行吟——江明賢的墨彩世界」學術研討會，浙江美術館，2015.3，杭州。

⑮ 江明賢〈「畫我台灣」所透露的訊息〉，原刊《自由時報》〈自由副刊〉；轉見前揭〈風格的挑戰與形成〉，頁5。

⑯ 參同上註。

⑰ 參前揭江明賢《風格的挑戰與形成——我的繪畫歷程與創作理念》，頁15。

⑱ 參前揭江明賢《風格的挑戰與形成——我的繪畫歷程與創作理念》，頁6。

⑲ 節錄中國美術館主辦「縱筆天地江明賢墨彩特展」學術研討會，會中發言，2005.7。

⑳ 同上註。

㉑ 邵大箴〈畫出一片新天地——評江明賢的繪畫創作〉，除發表於2005年7月北京中國美術館「縱筆天地——江明賢墨彩特展」學術研討會，同時收入同名畫冊，頁8-11，財團法人沈春池文教基金會出版，台北；另刊《藝術家》363期，頁316-321，2005.8，台北；2012年4月再收入《中國近代名家畫集：江明賢》，頁1-4，北京：人民美術出版社。

㉒ 同上註。

㉓ 高木森〈筆縱萬物、氣蕩乾坤——江明賢的繪畫〉，除發表於前揭北京中國美術館「縱筆天地——江明賢墨彩特展」學術研討會，同時收入前揭同名畫集，頁12-15；及《江明賢墨彩畫集》，頁6-9，國立國父紀念館，2005.6，台北；另刊《典藏‧今藝術》154期，頁170-174，2005.7，台北。

㉔ 同上註。

㉕ 本文收入前揭研討論文集，潘襎譯，國立台灣師範大學美術系所出版，2005.7。

㉖ 陳履生〈融西潤中、突破前人——江明賢藝術初論〉，除發表於前揭北京中國美術館「縱筆天地——江明賢墨彩特展」學術研討會；同時收入前揭同名畫集，頁16-17。另同文改以〈江明賢的藝術特色〉為題，另刊前揭《中國近現代名家畫集：江明賢》，頁5-8。

㉗ 森美根子〈江明賢的藝術——探索他的源流〉，由江學敏譯，除發表於前揭北京美術館「縱筆天地——江明賢墨彩特展」學術研討會，同時收入前揭同名畫集，頁18-19，後再以日文刊《江明賢墨彩畫集》，頁3-5，日本京都文化博物館，2006.4，京都。

㉘ 同上註。

㉙ 陳池瑜「歷史與美學——江明賢墨彩河山個展」學術研討會發言，中國國家博物館，2012.9，北京。

㉚ 毛建波〈遇見便是風景——江明賢水墨畫論〉「大地行吟——江明賢墨彩世界個展」，浙江美術館，2015，杭州。

㉛ 有關江明賢單篇論文及專書，除本文已提者外，另如：
 ‧劉坤富〈記江明賢的繪畫世界〉，《江明賢水墨畫展》，台灣省立美術館，1994.3，台中。
 ‧黃光男〈樂山樂水，情由境生——將藝術嵌入生活的江明賢〉，《典藏藝術》，1994.4，台北。
 ‧楚戈〈溫和漸進的水墨畫家江明賢〉，《雄獅美術》204期，1988.2，台北。
 ‧潘襎〈江明賢、空靈縝密——鄉土意境的浪漫憧憬〉，《台灣現代美術大系》，文建會策劃，藝術家出版社執行、出版，2004.12，台北。
 ‧曾肅良〈論江明賢水墨藝術、特色與多元意涵〉，「縱筆天地——江明賢墨彩特展」學術研討會，中國美術館，2005.7，北京。
 ‧潘襎〈江明賢——鄉土憧憬與現代水墨的新意〉，「縱筆天地——江明賢墨彩特展」學術研討會，中國美術館，2005.7，北京。
 ‧鄭乃銘〈出新意於法度中，寫情境不似之似間——讀江明賢墨彩作品〉，《藝術新聞》90期，2005.7，台北。
 ‧潘襎〈千古蒼茫繫一身——江明賢的水墨世界〉，《台灣美術名家100》，香柏樹文化公司，2009.8，台北。
 ‧黃湘凌〈江明賢水墨藝術研究〉，清華大學美術學院碩士論文，2014.6，北京。
 ‧白適銘〈自然、歷史到文化景觀的建構——從文化遺產的視角探析江明賢教授墨彩山水的新世紀意義〉，《水墨長河——江明賢創作大展》，國立國父紀念館，2015.5，台北。
 ‧仇秀莉《丹青點染兩岸情——江明賢的故事》，九州出版社，2016.12，北京。

㉜ 郭文夫《江明賢‧新人文表現主義美學》，典藏藝術家庭，2007.12，台北。

㉝ 前揭江明賢〈風格的挑戰與形式——我的繪畫歷程與創作理念〉，頁27、31。

【江明賢重要著作、影帶、論文】

· 中國水墨畫之研究（1990，台北東門出版社出版）。

· 「台灣古蹟之美」連載（1998-2000，自由時報副刊）。

· 「畫說台灣」錄影帶七十二集（1998-2002，民視「畫說台灣」文化藝術性節目）

· 於台灣、馬德里、紐約、舊金山、洛杉磯、東京、京都、福岡、香港、澳門、北京、上海、
南京、浙江、山西、巴黎……等地出版《江明賢畫集》共六十餘集（1970-2019）。

· 江明賢的水墨藝術（2003.3，美國舊金山州立大學藝術學院主辦「台灣藝術」國際學術研討
會）。

· 風格的挑戰與形成—我的繪畫歷程與創作理念（2005，國立台灣師範大學美術‧水墨畫教學
光碟6集）。

· 水墨畫教學光碟六集（2005-2009，華視「美術系」文化藝術節目）。

· 傳承與發揚—國立台灣師大美術系所水墨畫教學的方針與影響（2006.5，藝術論壇四期國立台
灣師範大學美術系所發行）。

· 台灣水墨畫教學（2006.9，香港教育學院主辦「水墨畫教學與創作學術研討會」）。

· 水墨畫與西方現代繪畫（2007.11，中國文學藝術界聯合會主辦「世紀初藝術—海峽兩岸繪畫
展暨學術研討會」）。

· 李可染與台灣水墨畫壇（2007.11，北京中央美院美術學研究所主辦「李可染國際學術研討
會」）。

· 漫談中國水墨創作之問題（2009.2，中國文學藝術界聯合會主辦「首屆兩岸四地藝術論
壇」）。

· 庸凡削盡留清秀—黃君璧的藝術與教學生涯（2009.8，北京中國美術館主辦「黃君璧國際學術
研討會」）。

· 坐看雲起—中國水墨畫創作之危機與轉機（2009.10，中國國家畫院主辦中國山水畫高峰論
壇）。

· 台灣水墨畫的傳承與創新（2013.5，中國美術館主辦「美麗台灣—台灣近現代名家經典作品展
暨論壇」）。

· 台灣水墨實踐類博士畫家的新開創（2015.10，中國文聯與澳門基金會主辦中國文化論壇）。

· 台灣美術院的傳承與發展（2015.12，北京大學台灣研究院主辦中國文化復興論壇）。

· 潘天壽與林玉山的花鳥創作與教學理念（2017.5，「潘天壽國際學術研討會」）。

【學者論著】

- 《江明賢，空靈縝密—鄉土意境的浪漫幢憬》（潘襎教授著，2004.12，「台灣現代美術大系」，台北藝術家出版社出版）。
- 《江明賢—新人文表現主義美學》（郭文夫教授著，2007.12，台北典藏藝術家庭出版）。
- 《千古蒼茫繫一身—江明賢的水墨世界》（潘襎教授著，2009.8，「台灣名家美術」中、日、英文版系列叢書—台北香柏樹文化公司出版）。
- 《江明賢水墨藝術研究》（北京清華大學研究生黃湘凌著，2014.6，清華大學美術學院出版）。
- 《自然、歷史到文化景觀的建構——從文化遺產的視角探析江明賢墨彩山水的新世紀意義》（白適銘教授著，2015.5，台北藝術家出版社出版）。
- 《天地壯遊—江明賢新富春山居圖》（呂松穎博士著，2015.5，財團法人台灣美術院文化藝術基金會出版）
- 《丹清點染兩岸情—江明賢》（大陸作家仇秀莉著，2016.12，北京九州出版社）
- 《宏觀取神近取意——江明賢的墨彩風景》，（蕭瓊瑞教授著，2017.1，台北藝術家出版社出版）
- 《山河・鄉野・史詩——江明賢的當代墨彩風景》，（蕭瓊瑞教授著，2019.6，台北藝術家出版社出版）

The Landscape, the Pastoral and the Epic: the Scenery in Chiang Ming-Shyan's colored ink wash

Chong–Ray Hsiao

The contemporary ink wash painting could be basically divided into three types. The first one is "revolutionary ink wash," also named "new ink wash," entering in on the ideas of the western sketching to make up for the deficiency of the traditional Chinese ink wash. The second one is "literati's ink wash," created from the individual's spiritual world, performing the lasting charm of ink or the delight of the composition, in pursuit of the atmosphere instead of the imitation of the object. And the third one is "modern ink wash," influenced by the modern art from the Western, especially abstract art. It turns away from the traditional way of using pen and ink, focusing on the innovation and the arrangement of the composition.

Chiang Ming-Shyan's ink wash could hardly be classified into any of the three types; however, his works have something to do with all of them. While Chiang acquired the painting skills of ink wash in his early years, he also spent much time and effort on learning Western art, which endows his works with the traits of "revolutionary ink wash." Furthermore, in addition to the qualities of the Western sketching, the composition breaks the principles of the Western one-point perspective and of the Chinese multi-point perspective, overlapping, misplacing, cutting and rearranging the elements of itself, which features the abstract formation of "modern ink wash." Nonetheless, considering the significance of shape and color's pure combination in "modern ink wash," his works are not definite parallels to the ones of "modern ink wash," since his paintings highlight strong literariness, dramatic properties and even the epic atmosphere, which correspond with the characters of "literati's ink wash." Due to this hybrid way, Chiang builds up his own style of ink wash: being Chinese while being western, being rural while being modern, and being abstract while being realistic—it meets both literati and commoners' tastes. Also, his drawings of the architectures in towns and in the countryside are particularly difficult to be regarded as works of traditional Chinese landscape; naming it "colored landscape ink wash" may be appropriate.

Chiang analyzed his own creation and the ideas underlying it: "My painting style and the ideas about creation changed and were practiced in pace with the different contexts of each phase spontaneously. I insist that one should have substance in speech, not being pretentious or whiny. Hence, I am always rigorous and keep my strong enthusiasm and sincerity when facing the rice paper, hoping that my brushes bring us joy as I am concentrating on it. And I also look forward to a way of expression that blends the culture of Chinese and the Western, so that I can expand a new world for ink wash."

It turns out as expected that Chiang does establish a magnificent reference frame for Chinese ink wash painting. He devotes himself to sketching as a starting point, adding the cutting and rearranging techniques of the Western art and the skills of rubbing and splashing, preserving the cultural and epic atmosphere as well. In conclusion, in the field of contemporary Chinese ink wash painting, Chiang Ming-Shyan plays an important role undoubtedly, since he is the one who could depict the landscape, the pastoral, and especially the beauty of the architectures and settlements through colored ink, without losing the ingenious composition, the rich texture and the spirit and connotations of the object.

山河．郷野．史詩
——江明賢による現代水墨画の風景

蕭瓊瑞

　水墨画の表現形式については、新しいタイプの3つの試みがある。第一は、革新的な水墨画であり、「新水墨画」ともいう。これは、20世紀以降、西洋の写生法や写実的な観点を取り入れて、中国の伝統的な水墨画にみられる同じような画題の選択、古画の模写、あるいは写意の強調による逸筆草草など、しばしば空疎になりがちな欠点を補おうとする描写法のことである。第二は、文人の水墨画（文人画）のことであり、心性に基づき、筆墨で雅さや味わいを表現すること、つまりたんに物象そのままに描くのではなく、描き手そのものが内に抱く興味や関心の気持ちを第一として表現することである。第三は、現代の水墨画であり、西洋の現代芸術、とくに抽象画の影響を受けて、伝統的な筆墨の用法とはかけ離れた、あらたな素材と道具を取り込む試みであり、独創的な造形美や構成を重要視することをいう。

　以上の三つのタイプを考えても、江明賢の作品は、確かに分類がむずかしい。実際、三つのタイプすべてに関連しているようにも見受けられる。彼は極めて早い時期から水墨画というものに触れたが、西洋絵画の勉強にも多くの時間と精力を費やしてきた。写生や写実の観点から創作に着手した点では、明らかに「革新的な水墨画」の特徴を示している。また、作品に照らし合わせると、写生や写実という特徴があるにせよ、全体の構成という点では、西洋の伝統絵画がもつ一点透視図法や中国の多点透視図法にだけ準じているとは言いがたい。さらに、画面に多層、錯置、分割、再構築など、多岐にわたる構図の技法を用いている点では、「現代水墨画」にみられるような抽象的な構成という特徴を備えている。しかし、「現代水墨画」で強調されているような抽象的な色や形の表現と完全に同じというわけではなく、つねに画面には、強烈な文学性やストーリー性を表現しつつ、詩的な境地を保っているという点では、「文人水墨」の特質に近いのである。江明賢の作品は、こうした特徴を備えているがために、独特なスタイルを創り上げている。それは中国的であり、西洋的である、郷土的であり、現代的でもある、文人的でありながら、庶民的である、抽象的ではあるが、写実的でもある、など……。とくに、彼が描く都市空間や農村の建物については、従来の水墨山水画という枠組みを超えており、同じ類型のものとは見なしがたい。彩墨の風景画と言っていいかもしれないのである。

　江明賢は、以前、自らが大切にしている創作理念について問われたとき、次のように述べている。「私の画風と創作は、それぞれ創作時期における事情が異なっているため、その変化や実践はなるべくしてなってきたのです。私は、創作のなかにこそ真実があると確信しており、作画においても、わざとらしいようなことをせず、また作為的なこともいたしません。ですから、いつも恐々とした気持ちでキャンバスに向き合いながらも、強い情熱と誠意で、目に映ったものを趣きのある作品に仕上げることを意識しております。さらに、中国と西洋を融合させる表現形式を意図して、水墨画の創作のために、新しい境地を切り拓くようにと考えてきました。」

　江明賢は、台湾中部の山村に生まれ、貧しい環境のなかで育てられたが、強固な意思と絶ゆまぬ努力により、世界を駆け巡り、中国と西洋を融合させる表現形式でもって、中国の伝統的な水墨画にとっての新しい世界を切り拓こうと心血を注いできた。むろん、彼の60年に及ぶ創作人生のなかで、現代中国の水墨画にとって偉大な手本となる作品を創りあげてきたのである。江明賢は、写生の中において、西洋の現代芸術にみられる分割と再構築や、伝統水墨画の「拓、印、潑、洒（墨による濃淡や自然な表現）」といった技法を取り入れて、画作において文士の崇高な境地と歴史的な詩情に溢れる画風を完成させたのである。

　現在、現代中国における水墨画という創作分野において、山河や郷土、とりわけ建物と集落の美しさを表現するうえで、微細な部分も描写し、形式と画意をともにそなえ、奇抜な構成でもって豊かな描線を備える墨彩画を表現できる者のうち、江賢明は間違いなく重要なひとりなのである。

圖 版
Plates

圖1　暮歸　1968　紙本水墨賦彩
Going Home in Twilight　Ink and Color on paper　150×180cm

圖2　東港漁民　1968　紙本水墨賦彩
Fishing Boats of TongKang　Ink and Color on paper　136×68cm

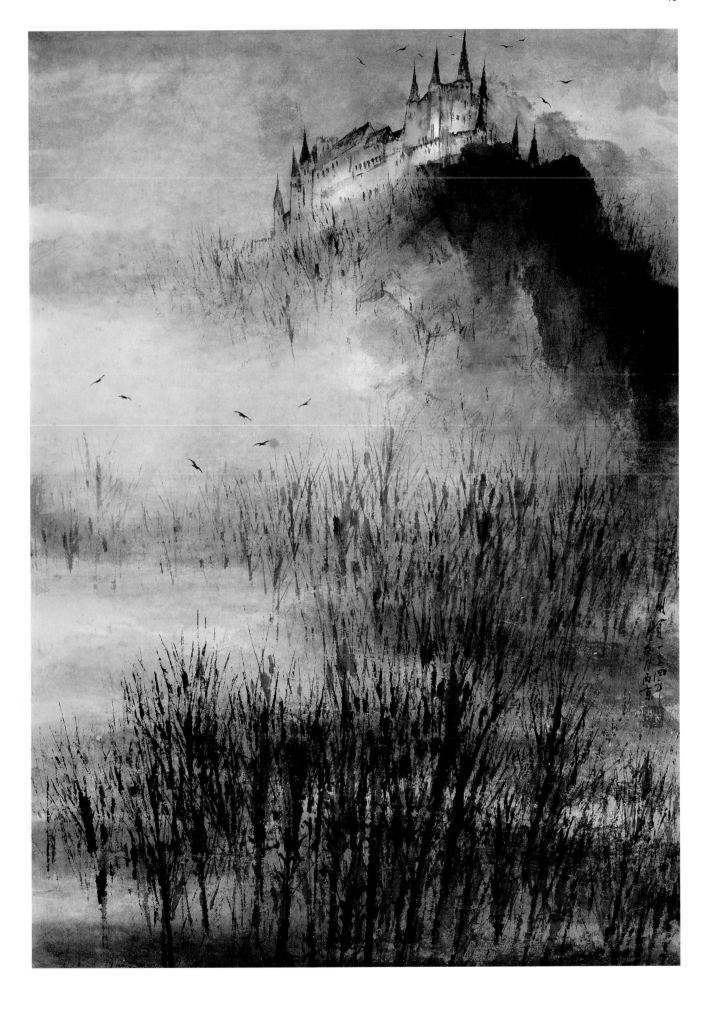

圖3　西班牙城堡　1974　紙本水墨賦彩
Spanish Castle　Ink and Color on paper　102×68cm

圖4　北美掠影　1977　紙本水墨賦彩
A View in North America　Ink and Color on paper　102×68cm

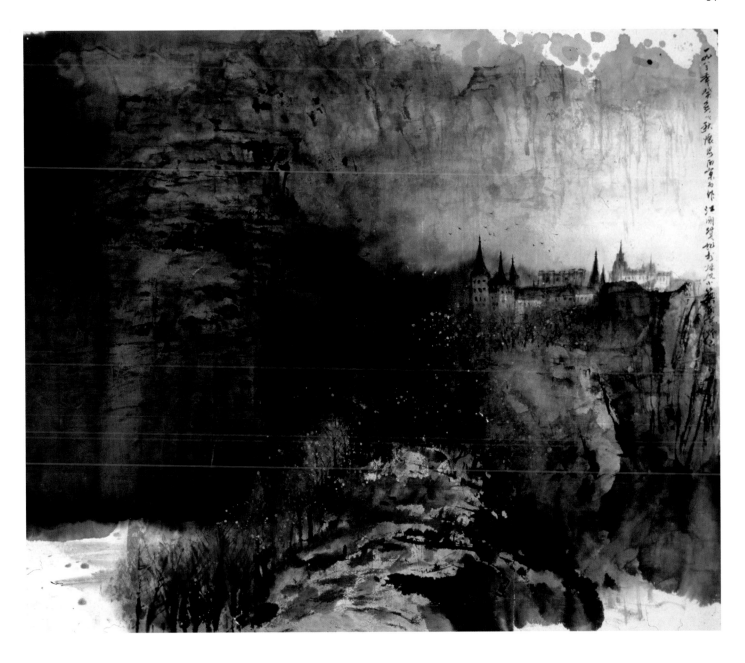

圖5　西京城郊　1983　紙本水墨賦彩
Castle of Spain　Ink and Color on paper　60×78cm

圖6　坐看雲起　1986　紙本水墨賦彩
Waiting for Water to Transform into Clouds　Ink and Color on paper　75×140cm

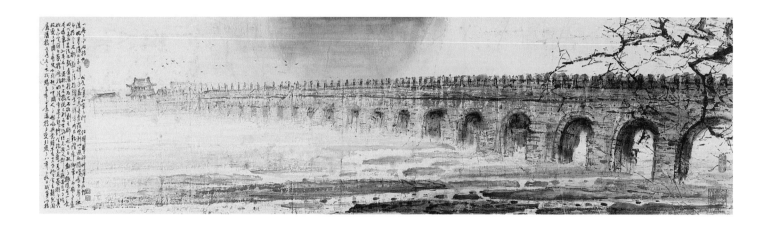

圖7　愛河之畔　1987　紙本水墨賦彩
Riverside of Love River　Ink and Color on paper　35×200cm

圖8　盧溝橋夕照　1988　紙本水墨賦彩　國立台灣美術館典藏
Sunset of the Lugou Bridge　Ink and Color on paper　40×175cm

54

圖9　松濤瑞瀑　1988　紙本水墨賦彩
The Pine Trees and the Waterfalls
Ink and Color on paper　120×60cm

圖10　紐約之秋　1988　紙本水墨賦彩
Autumn in New York
Ink and Color on paper　120×60cm

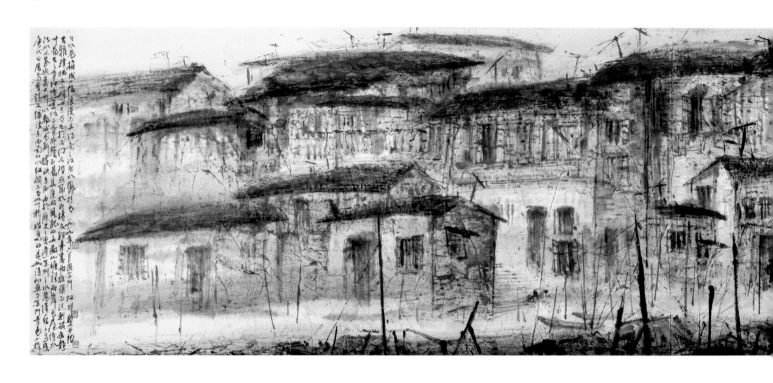

圖12 江南水巷 1991 紙本水墨賦彩
A Water Alley of the Southern Shore of
Yangtze River Ink and Color on paper
70×250cm

圖11　蘇州水鄉　1989　紙本水墨賦彩
Suzhou Canal Scene　Ink and Color on paper
62×242cm

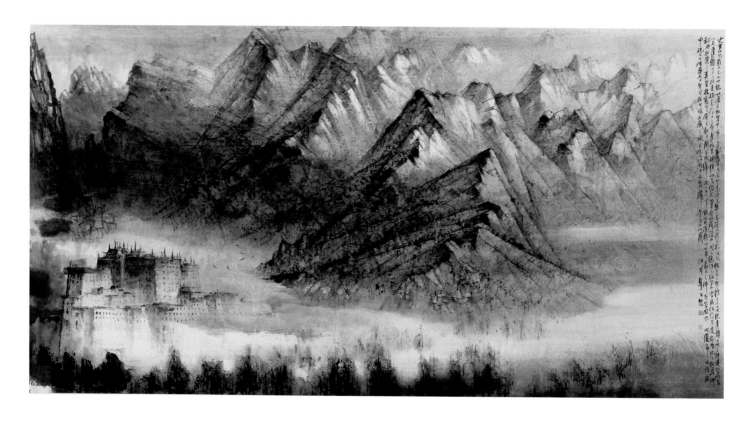

圖13　布達拉宮　1992　紙本水墨賦彩
Grand View of Potala Palace, Tibet　Ink and Color on paper　123×241cm

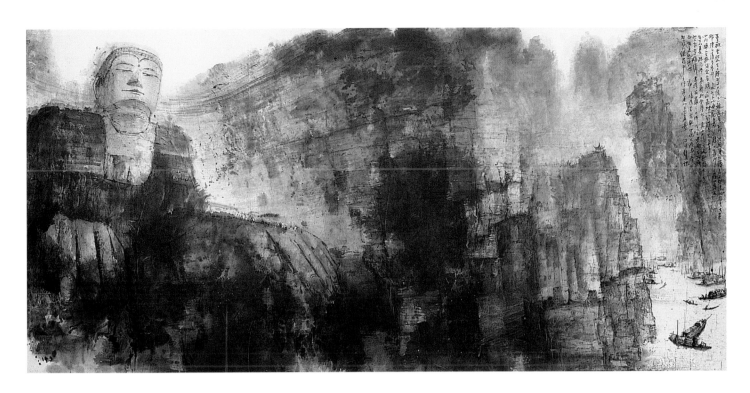

圖14　樂山大佛　1992　紙本水墨賦彩
Leshan Buddha, Sichuan　Ink and Color on paper　116×242cm

圖15　玉屏樓遠眺　1993　紙本水墨賦彩
A View from Yu-Pin Building in Mt. Huang　Ink and Color on paper　75×142cm

圖16　艋舺龍山寺　1993　紙本水墨賦彩
Lunshan Temple at Mengia　Ink and Color on paper　96×177cm

圖17 艋舺龍山寺 1993 紙本水墨賦彩 國立台灣美術館典藏
Lunshan Temple at Mengia Ink and Color on paper 61×242cm

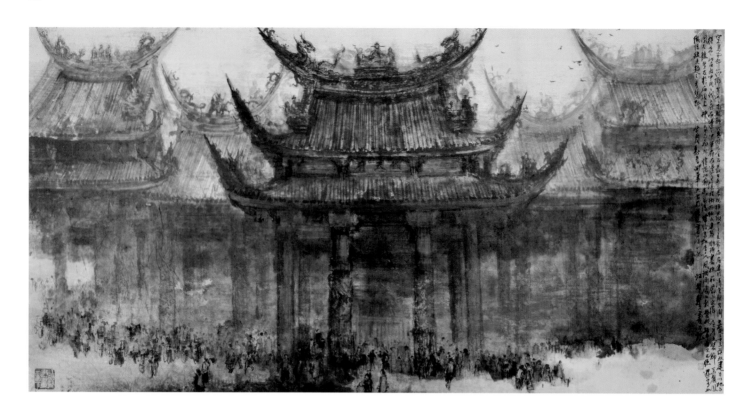

圖18　南鯤鯓代天府　1993　紙本水墨賦彩
Nankunshen Daitian Temple　Ink and Color on paper　97×175cm

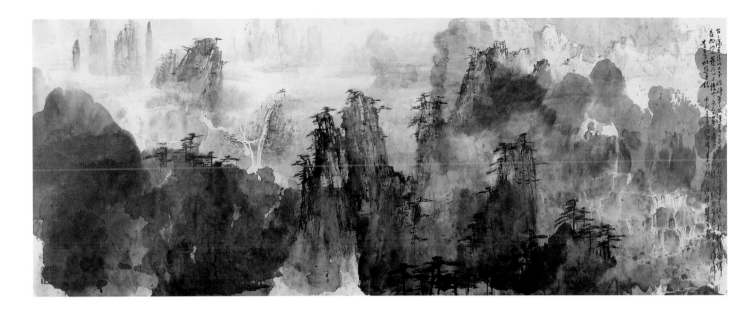

圖19　高山流水　1994　紙本水墨賦彩
Lofty Mountains and Flowing Water　Ink and Color on paper　84×216.5cm

圖20　台灣文武廟門神　1995　紙本水墨賦彩　高雄市立美術館典藏
Door Gods of Sun Moon Lake Wenwu Temple　Ink and Color on paper　97×188cm

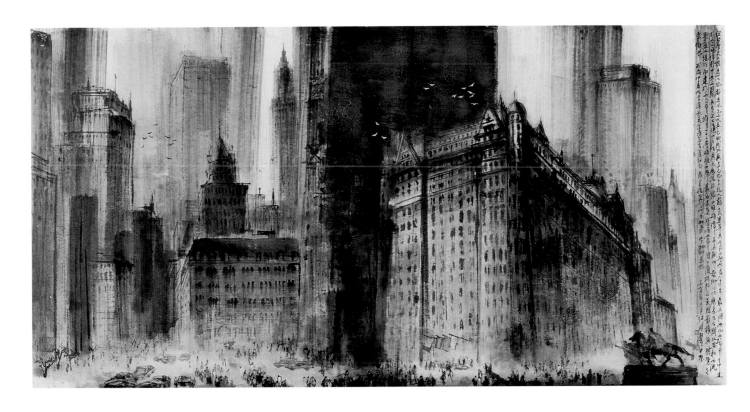

圖21　紐約第五大道　1995　紙本水墨賦彩
Fifth Avenue, New York　Ink and Color on paper　97×188cm

圖22　紐約洛克斐勒中心　1995　紙本水墨賦彩
Rocofeler Centuer, New York　Ink and Color on paper　120×60cm

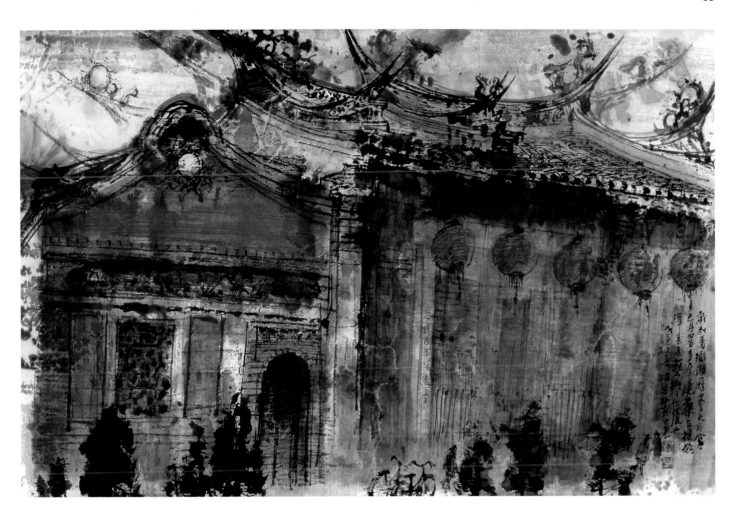

圖23　澎湖天后宮　1995　紙本水墨賦彩　中國美術館典藏
Penghu Queen of Heaven Temple (Tianhou Temple)　Ink and Color on paper　46×70cm

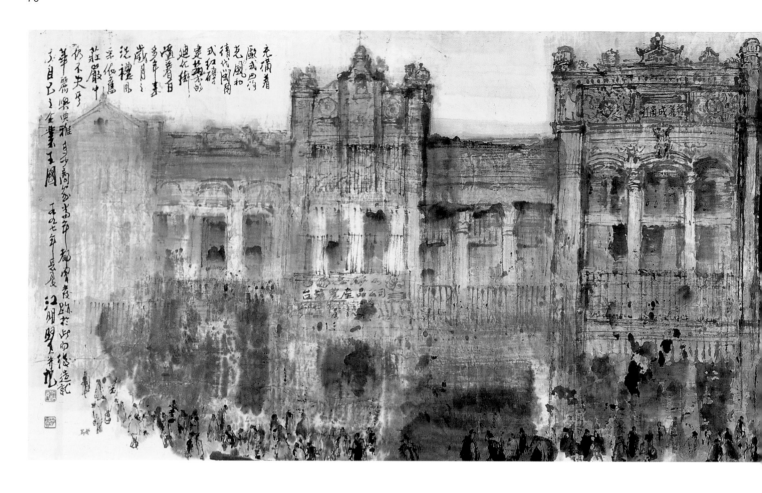

圖24 台北迪化街 1997 紙本水墨賦彩
Dihua Street, Taipei　Ink and Color on paper　48×176cm

圖25　廟會（七爺八爺）　1997　紙本水墨賦彩
The Seventh-Lord and the Eighth-Lord in a Temple Festival　Ink and Color on paper　62.5×96cm

圖26　北港朝天宮　1997　紙本水墨賦彩　台北市立美術館典藏
Chaotian Temple, Peigang　Ink and Color on paper　122×244cm

圖27 靈山—玉山 2001 紙本水墨賦彩
Yushan Ink and Color on paper 68×248cm

圖28　魁北克古城　2003　紙本水墨賦彩
An Old City in Quebec　Ink and Color on paper　70×248cm

西元一八九五年，雅典聯合國教科文組織列為人類歷史古蹟文化保存地之一，為拿大勝小巷古鎮，是此美最古老城，是最美慶珀球，市史最首多年之歷史年和寺，理娜城堡酒房串與此志最雕目上地標花三年，由布雷斯普萊斯河照法圖拉修，不知球堡即設計，建造如配豪華，士聯二次大戰不拿大伽理委嘉守英國目相即菩蘭友美國總統羅斯福等登團路和，曾在此二間眼筆玄議肯討論詔愛最譽，陸計劃布名揚全球，榮永新君正月
問明見久趣郎

（局部）

圖29　京都之秋　2003　紙本水墨賦彩
Winter in Kyoto　Ink and Color on paper　35×138cm

圖30　新竹漁港　2004　紙本水墨賦彩　上海美術館典藏
Hsinchu Fishing Harbor　Ink and Color on paper　98×64cm

圖31　台灣傳統藝術中心　2005　紙本水墨賦彩
Taiwan Traditional Art Center　Ink and Color on paper　69×136cm

圖32　台南大天后宮　2006　紙本水墨賦彩
Mazu Temple, Tainan　Ink and Color on paper　97×89cm

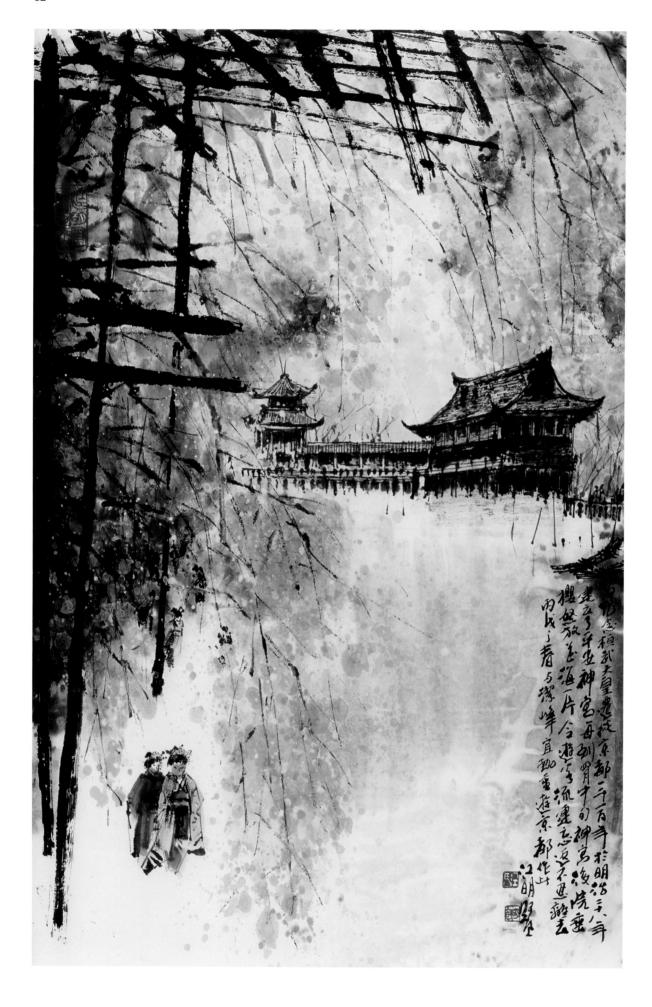

圖33 京都平安神宮 2006 紙本水墨賦彩
Heian Jingu in Kyoto Ink and Color on paper 69.5×45.5cm

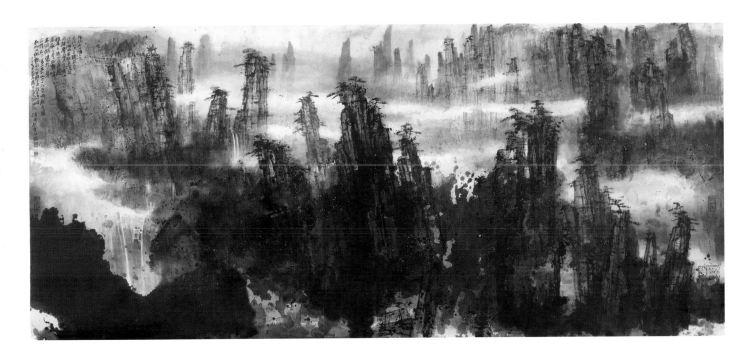

圖34　張家界　2007　紙本水墨賦彩
Zhangjiajie, Hunan　Ink and Color on paper　94×214cm

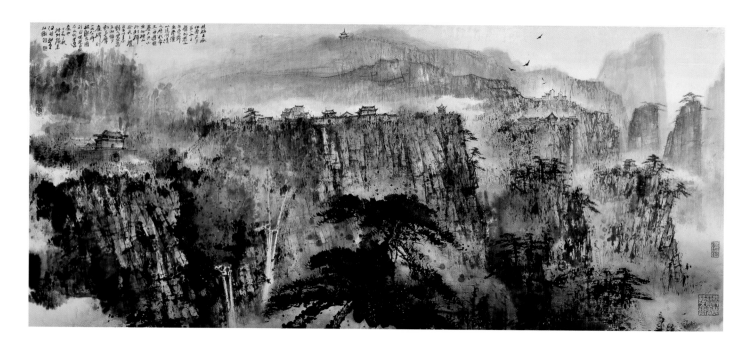

圖35　東嶽泰山　2007　紙本水墨賦彩
Mt. Tai　Ink and Color on paper　96×218cm

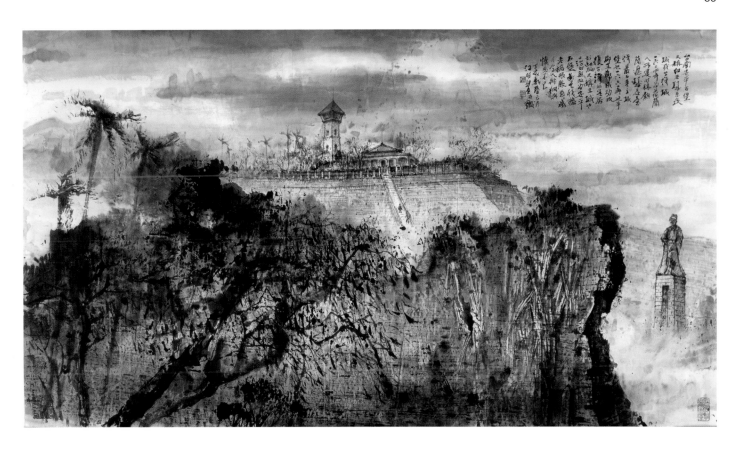

圖36　台南安平古堡　2007　紙本水墨賦彩
Anping old Castle, Tainan　Ink and Color on paper　83×153cm

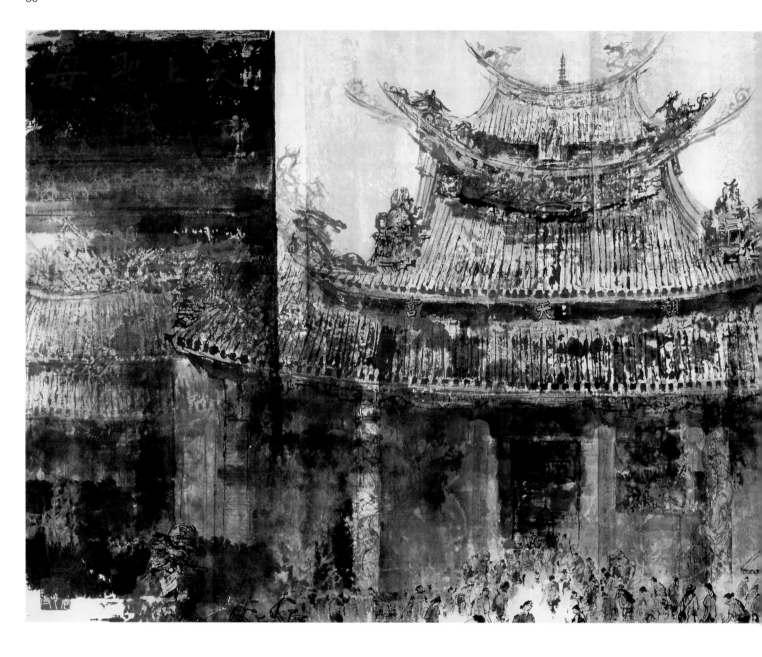

圖37　北港朝天宮　2008　紙本水墨賦彩
Chaotien Temple, Peikang　Ink and Color on paper　91×242cm

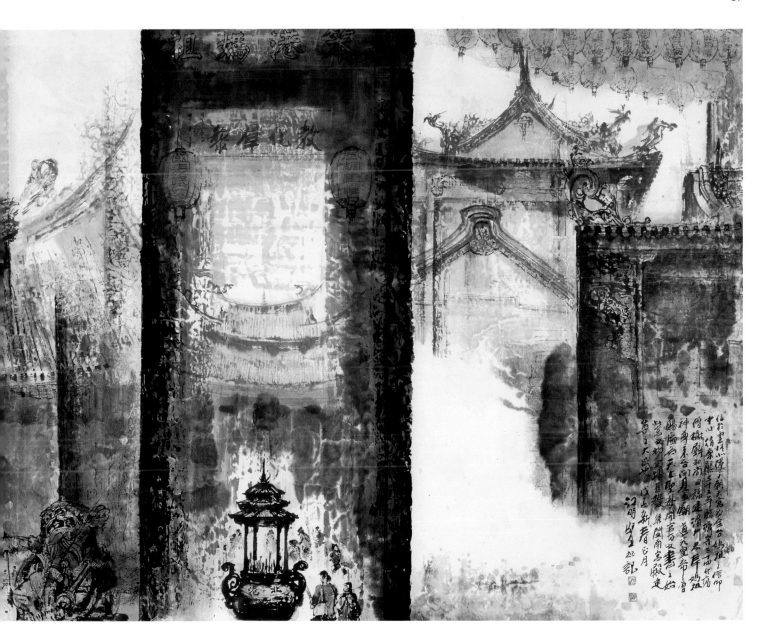

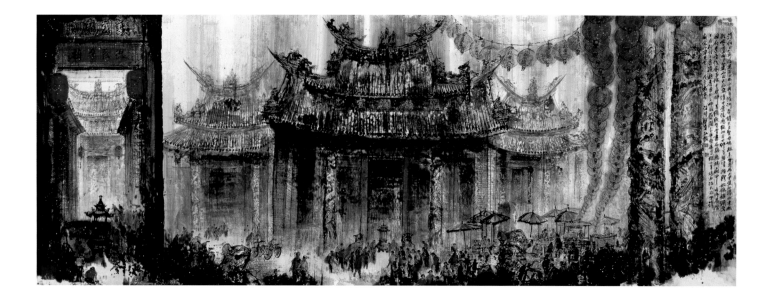

圖38　大甲鎮瀾宮　2008　紙本水墨賦彩
Tachia Zhenlan Temple,Taichung　Ink and Color on paper　91×242cm

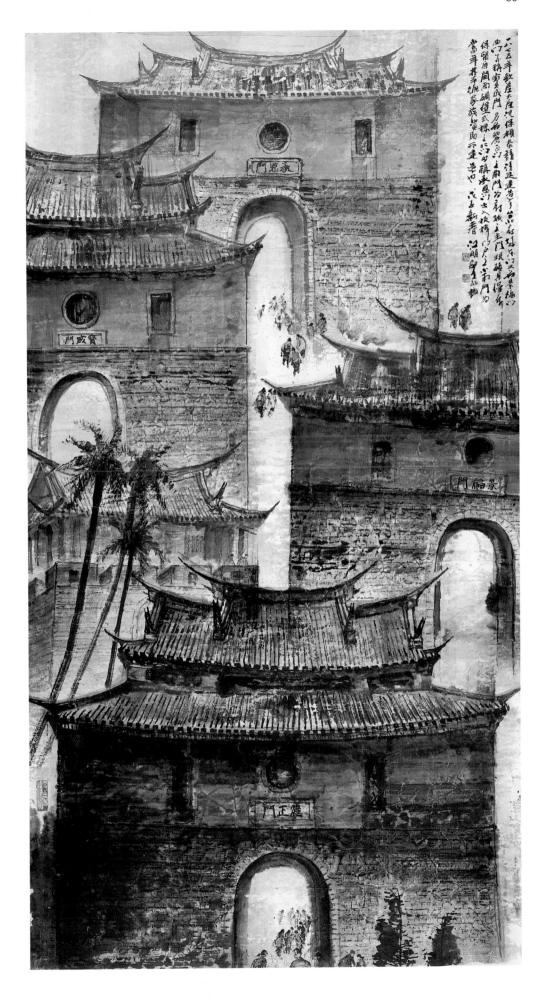

圖39　台北五城門　2008　紙本水墨賦彩
The Five City Gates of Early Taipei　Ink and Color on paper　153.5×83cm

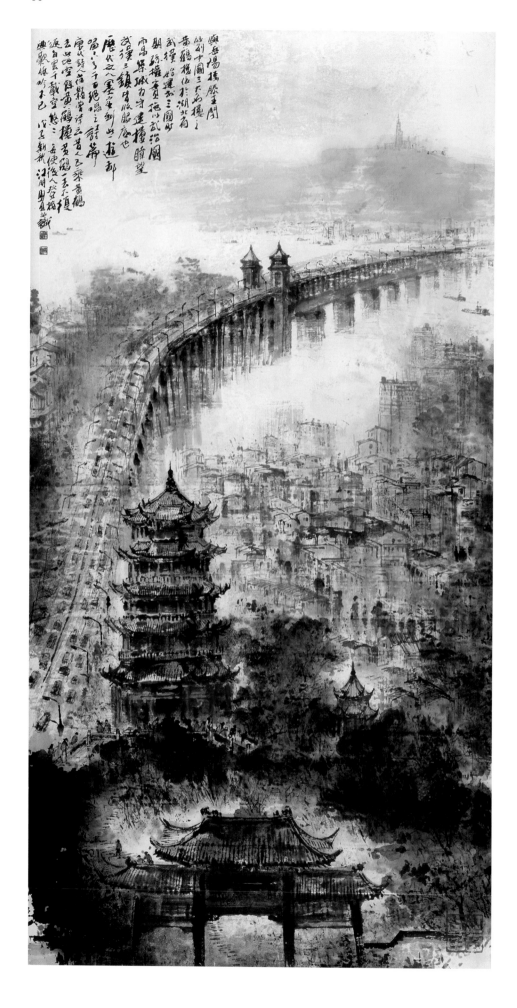

圖40　黃鶴樓　2008　紙本水墨賦彩
The Yellow Crane Tower, Hubei　Ink and Color on paper　136×68cm

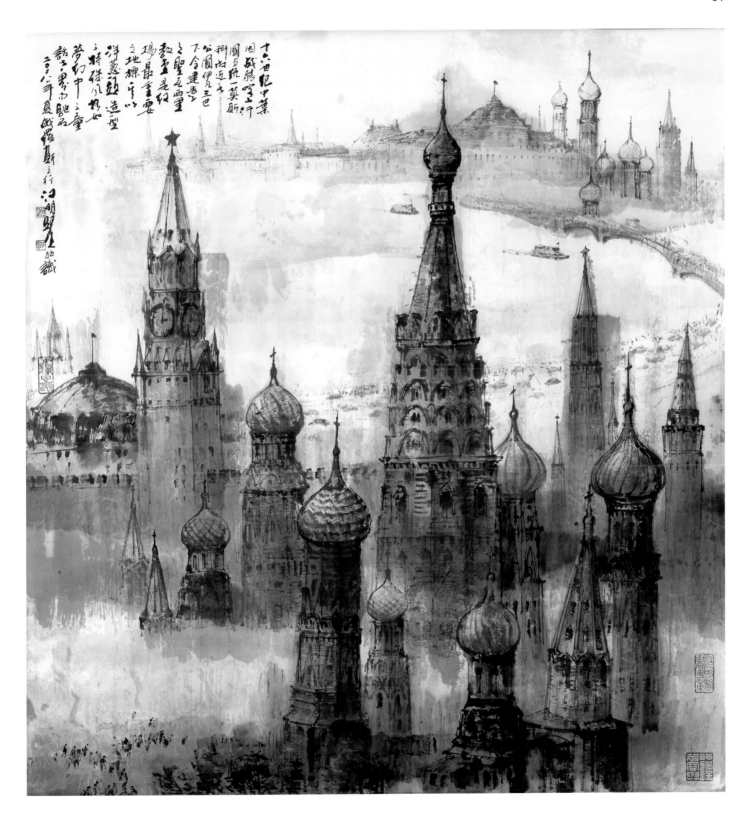

圖41　莫斯科紅場教堂　2008　紙本水墨賦彩
St .Basil Church in Red Square, Moscow　Ink and Color on paper　96×90cm

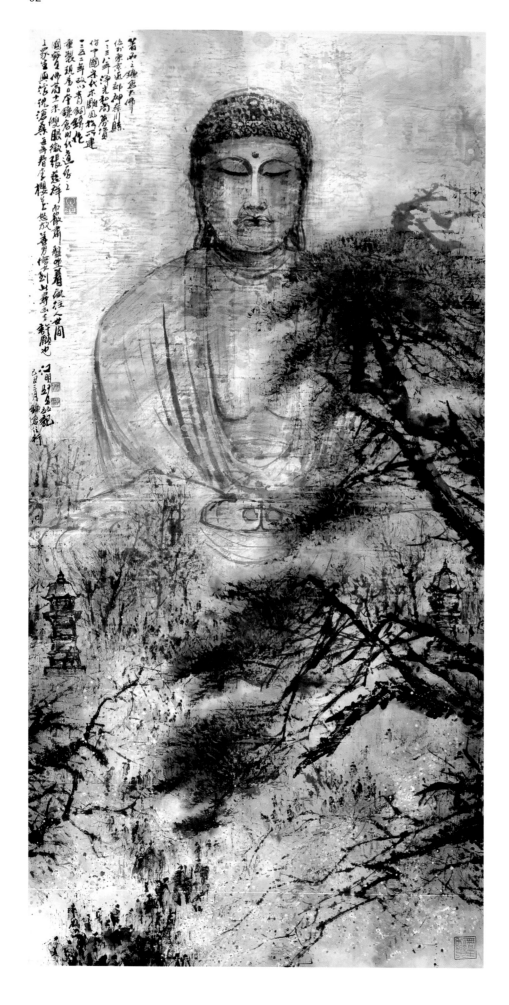

圖42 鎌倉大佛 2009 紙本水墨賦彩
Kamakura Giant Buddha Ink and Color on paper 137.5×69.5cm

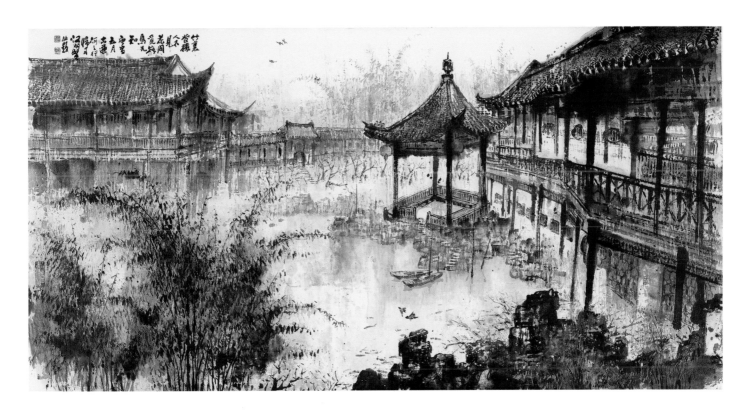

43 揚州何園 2010 紙本水墨賦彩
Ho Garden, Yangzhou Ink and Color on paper 68×136cm

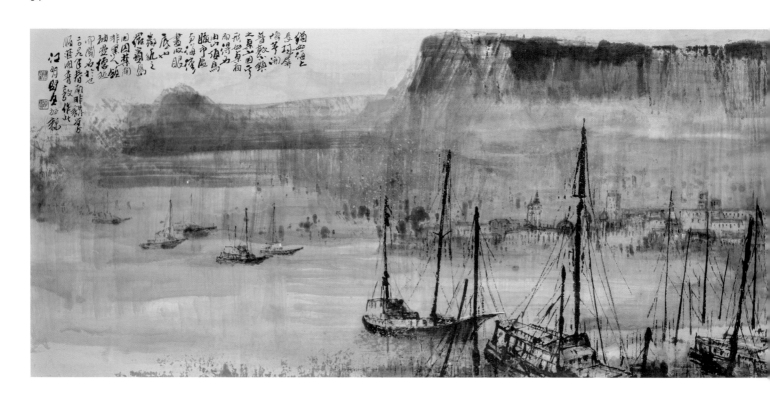

圖45 古運河畔 2010 紙本水墨賦彩
Riverside of the Ancient Canal
Ink and Color on paper 34.5×137.5cm

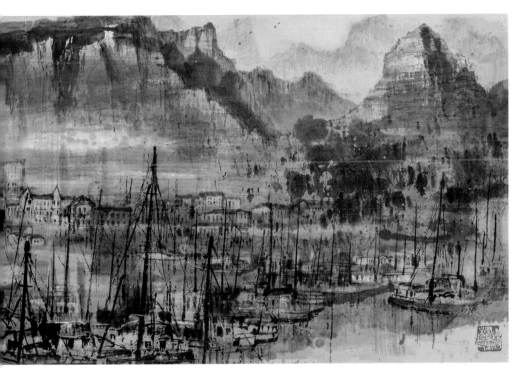

圖44　開普敦港　2009　紙本水墨賦彩
Cape Town, South Africa
Ink and Color on paper　48×176cm

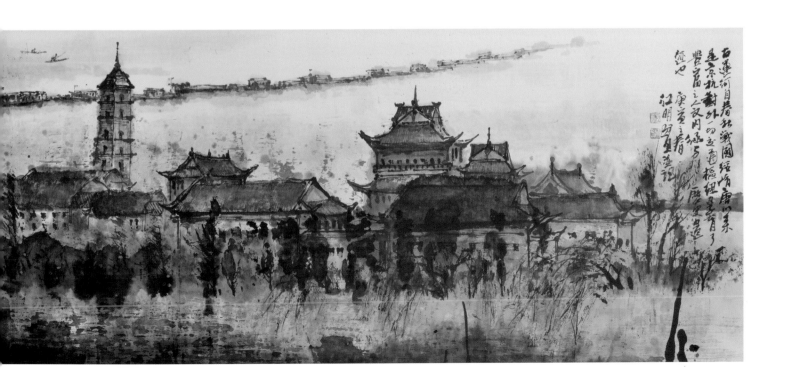

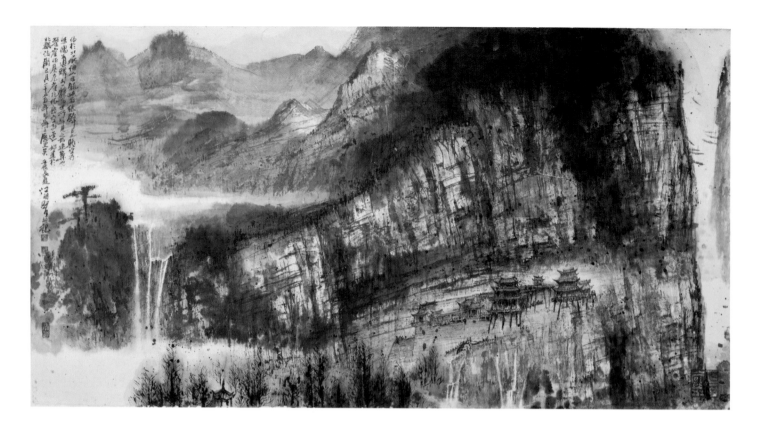

圖46　恆山懸空寺　2012　紙本水墨賦彩
The Hanging Temple of Mt. Heng　Ink and Color on paper　75×141cm

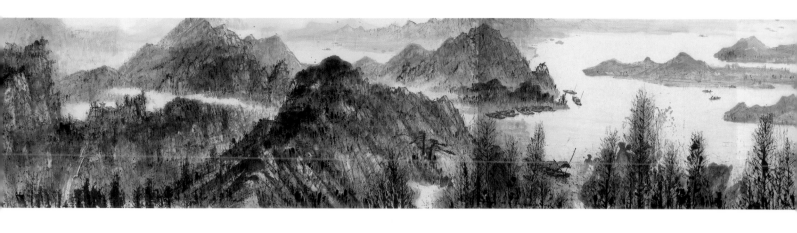

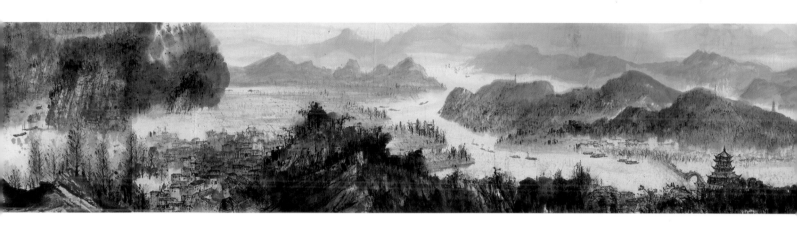

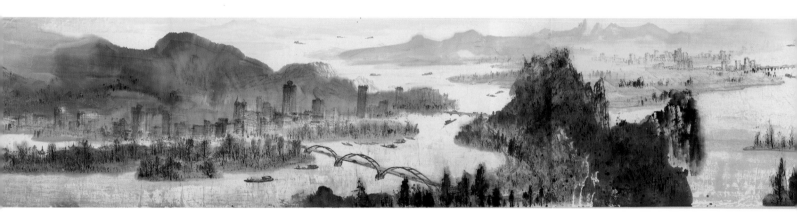

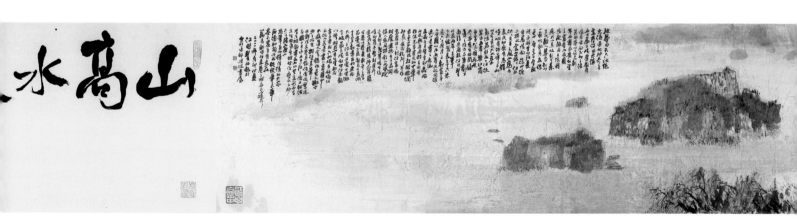

山高
水

圖47 大地交響—龍勝梯田 2010 紙本水墨賦彩
A Harmonization of Longsheng Terraces Ink and Color on paper 136×350cm

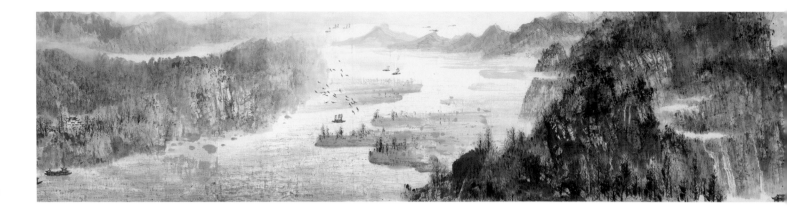

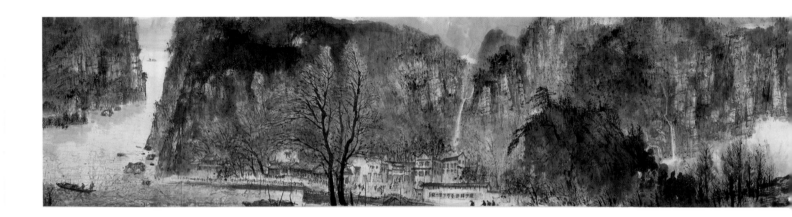

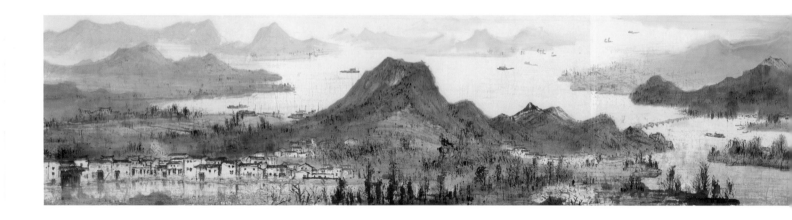

圖48　新富春山居圖　2011　紙本水墨賦彩
The New Vision of Dwelling in the Mt. Fuchun　Ink and Color on paper　60×3627cm

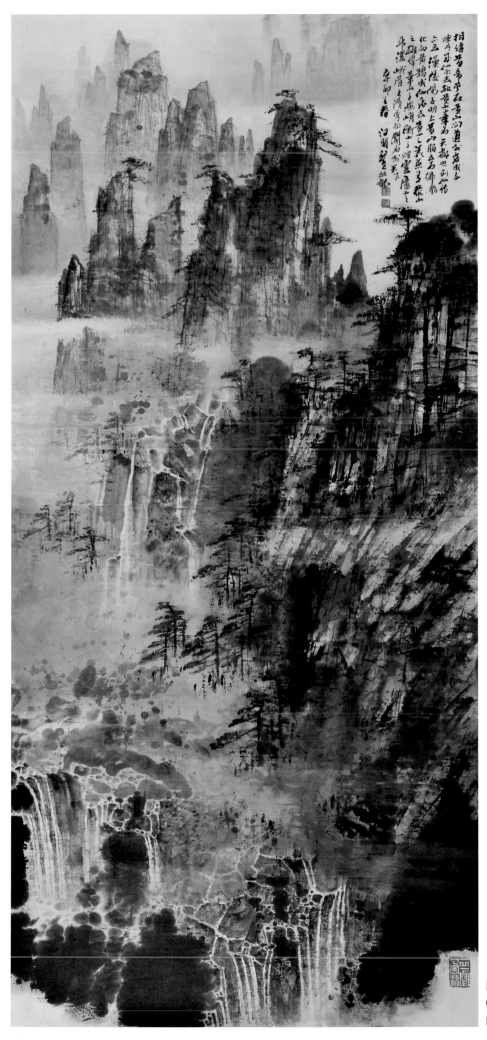

圖49　雲煙飛瀑　2011　紙本水墨賦彩
Cloud and Waterfalls
Ink and Color on paper　137×68cm

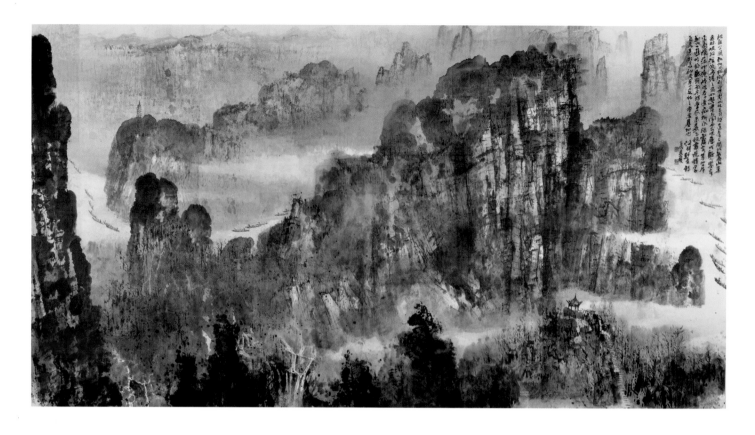

圖50　武夷山勝覽　2012　紙本水墨賦彩
The Beauty of Mt. Wuyi　Ink and Color on paper　96×180cm

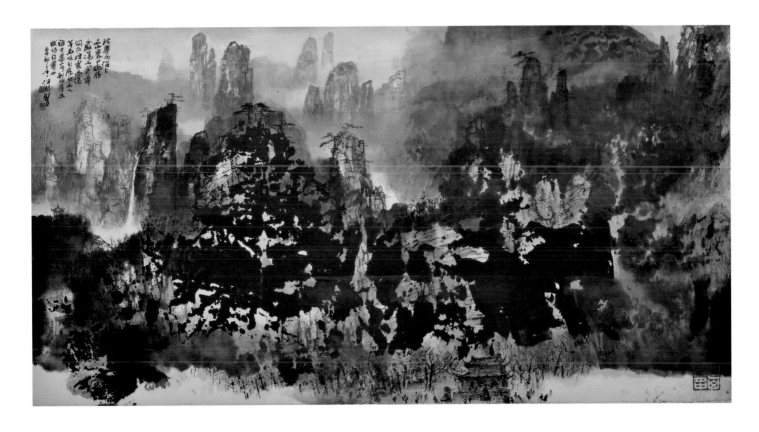

圖51　雁蕩山小龍湫　2012　紙本水墨賦彩
Shiao Longchiou of Mt. Yandang　Ink and Color on paper　75×141.5cm

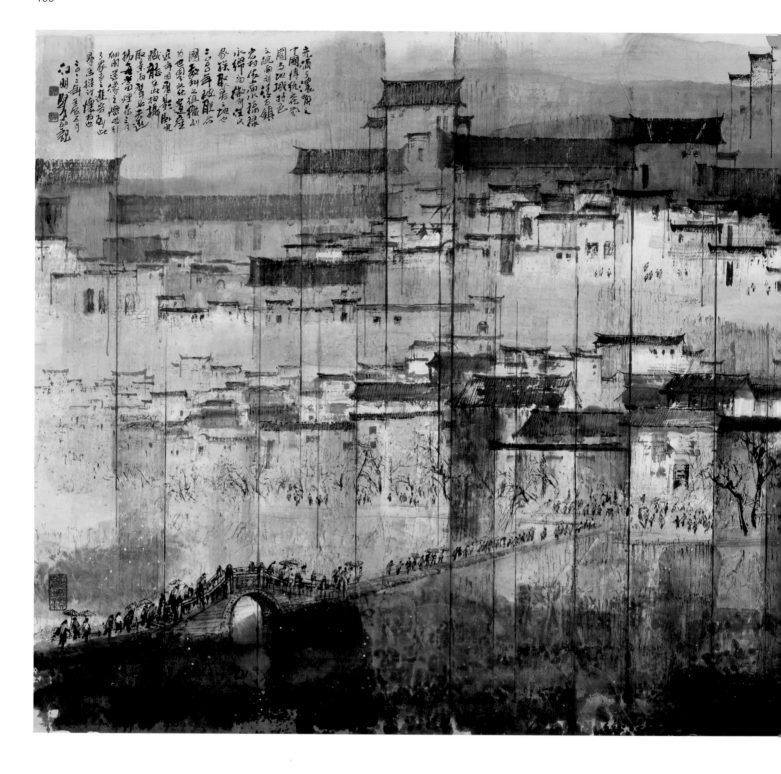

圖50　宏村之春　2012　紙本水墨賦彩
Spring of Hongcun, Anhui　Ink and Color on paper　95×215cm

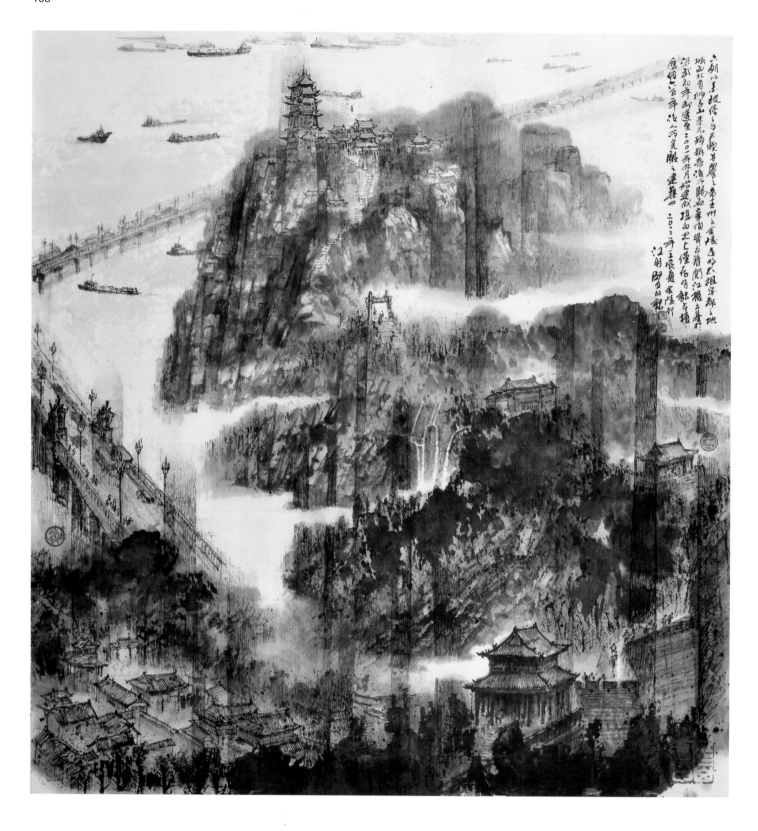

圖53　南京閱江樓　2012　紙本水墨賦彩
Tower Yuejiang of Nanjing　Ink and Color on paper　96×93cm

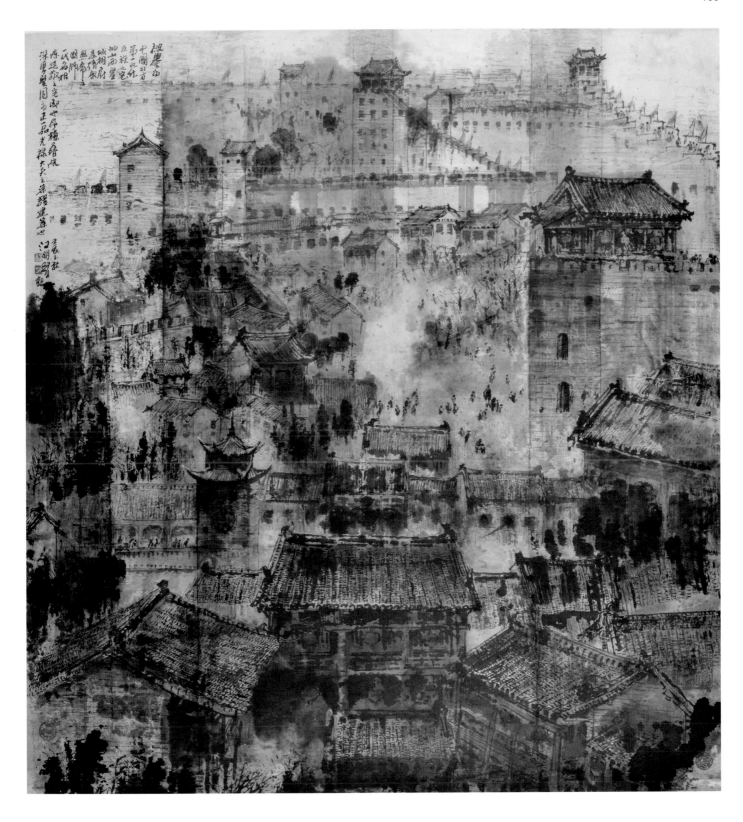

圖54　皇城相府　2012　紙本水墨賦彩
Imperial Castle and Prime Ministe's Residence　Ink and Color on paper　96×93cm

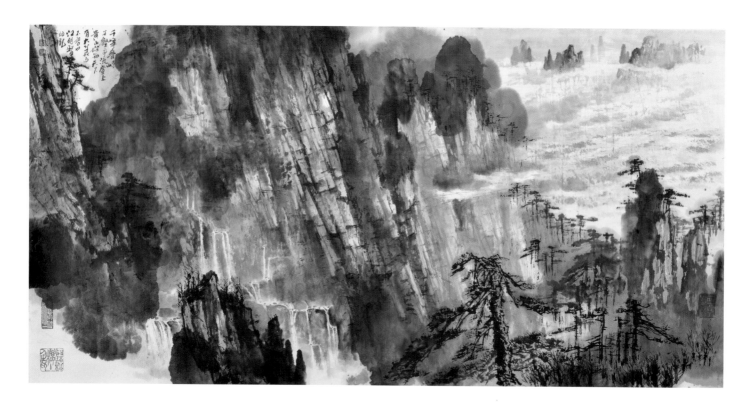

圖55　黃山雲瀑圖　2012　紙本水墨賦彩
Cloud Waterfalls in Mt. Huang　Ink and Color on paper　60×120cm

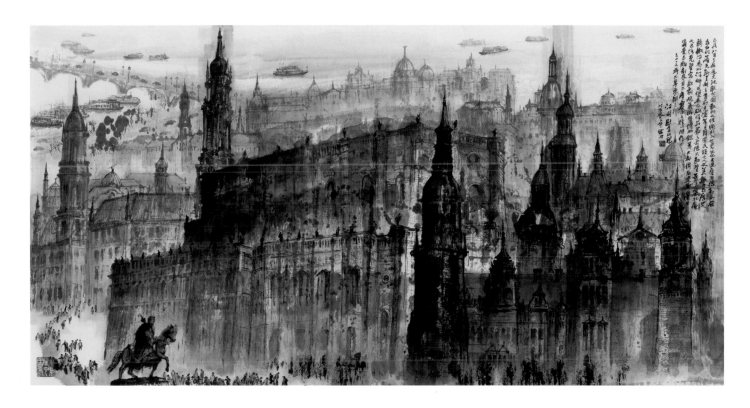

圖56　德勒斯登　2012　紙本水墨賦彩
Dresden　Ink and Color on paper　91×182cm

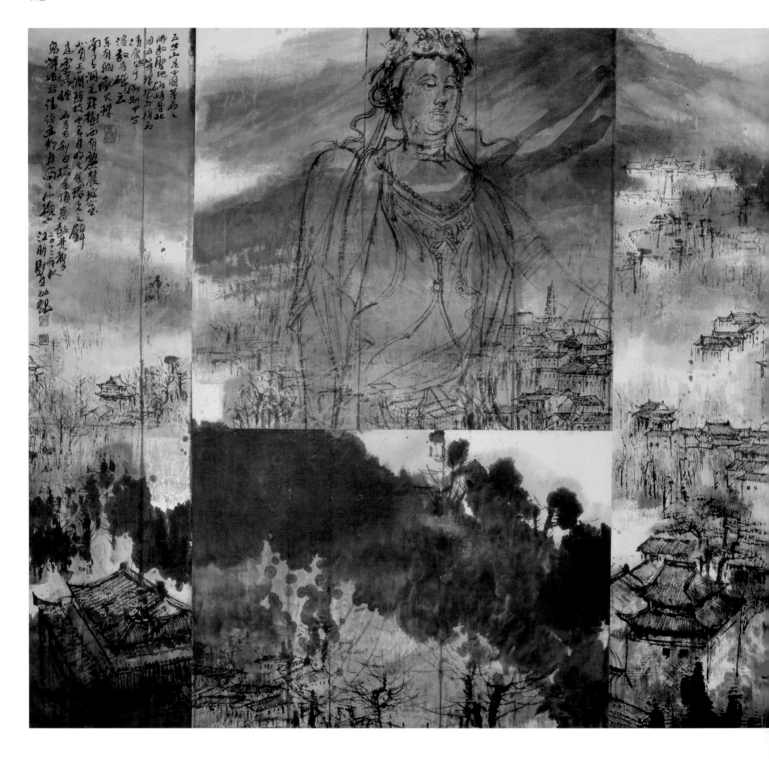

圖57　五台山聖境　2012　紙本水墨賦彩
The Scenery of Mt. Wutai　Ink and Color on paper　90.5×203.5cm

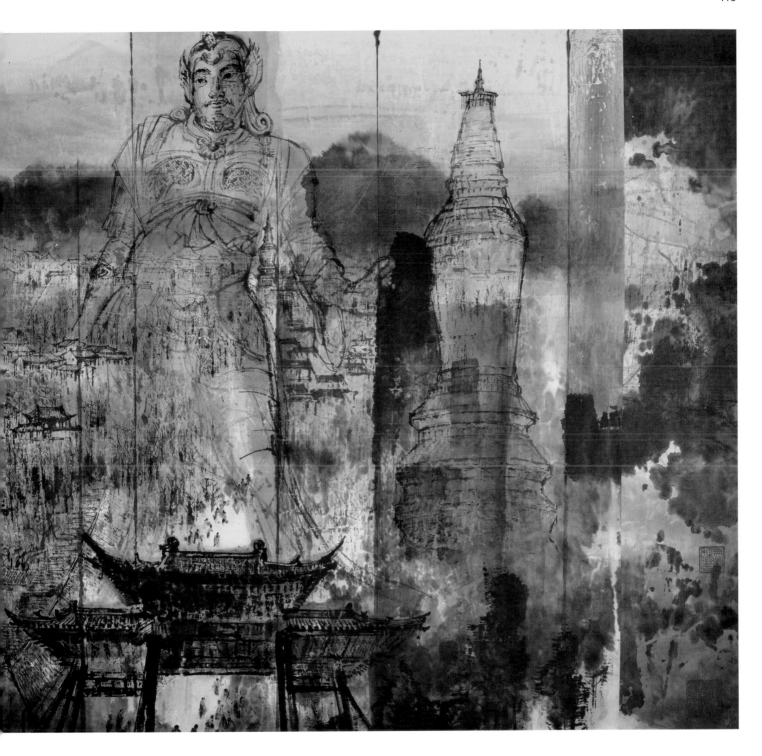

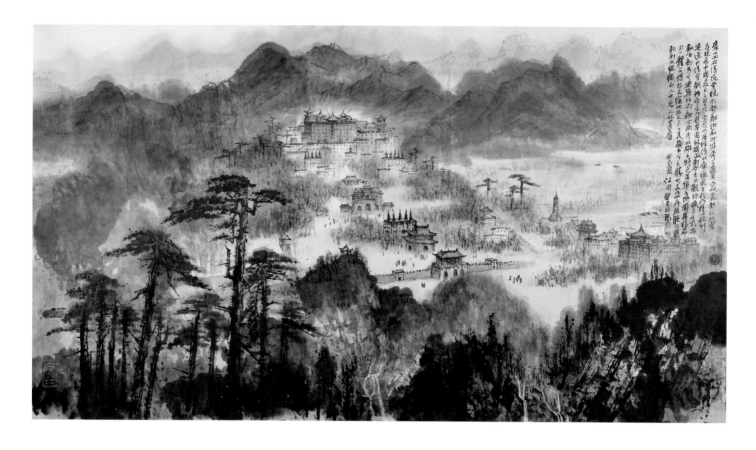

圖58　避暑山莊　2013　紙本水墨賦彩
The Mountain Resort　Ink and Color on paper　84×151.5cm

圖59　太魯閣　2013　紙本水墨賦彩
The Taroko Valley, Taiwan
Ink and Color on paper
137.5×68.5cm

圖60　蘇州水巷　2013　紙本水墨賦彩
A Water Alley in Suzhou　Ink and Color on paper　97×89.5cm

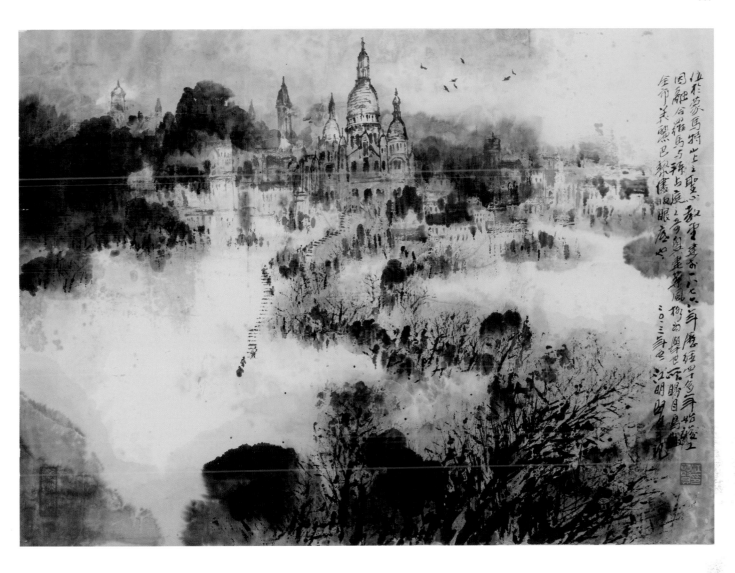

圖61　巴黎聖心教堂　2013　紙本水墨賦彩
Basillque du Sacre-Coeur, Paris　Ink and Color on paper　46×70cm

圖62 壺口大瀑布 2013 紙本水墨賦彩
Hukou Big Waterfalls, Sanshi Ink and Color on paper 97.5×219cm

圖63　周庄水鄉　2013　紙本水墨賦彩
The Watertown Zhouzhuang　Ink and Color on paper　95.5×179.5cm

圖64　周庄的回憶　2013　紙本水墨賦彩
Memories of Zhouzhuang　Ink and Color on paper　70×213cm

圖65　萬里長城　2013　紙本水墨賦彩
The Great Wall　Ink and Color on paper　95×216.5cm

圖66　布拉格　2013　紙本水墨賦彩
Prague　Ink and Color on paper　90×247cm

其具藝互納齋思亦久政特色為歐洲最具悠然之城市 輿中世紀初期區
之稱的布拉格是捷克共和國首都 庭馬共開名之伏用始為滴妹
凶中歐係在最先智主夏戰亂沈躍之无城中之三萬七世紀
之宿鳥和初引係武賢月古六世紀立整境 廓立立世紀出顧愛善部
建築風拍孔理關的都市 建築博物館也一批三引脈 閣零部
欢雜織得由世界名名遠座 二〇二二軒歲寒敵上行
浪鞘写案

圖67　大瀑布　2013　紙本水墨賦彩
Big Waterfalls　Ink and Color on paper　90×241cm

圖68　印象巴黎　2013　紙本水墨賦彩
The Impression of Paris　Ink and Color on paper　130×180cm

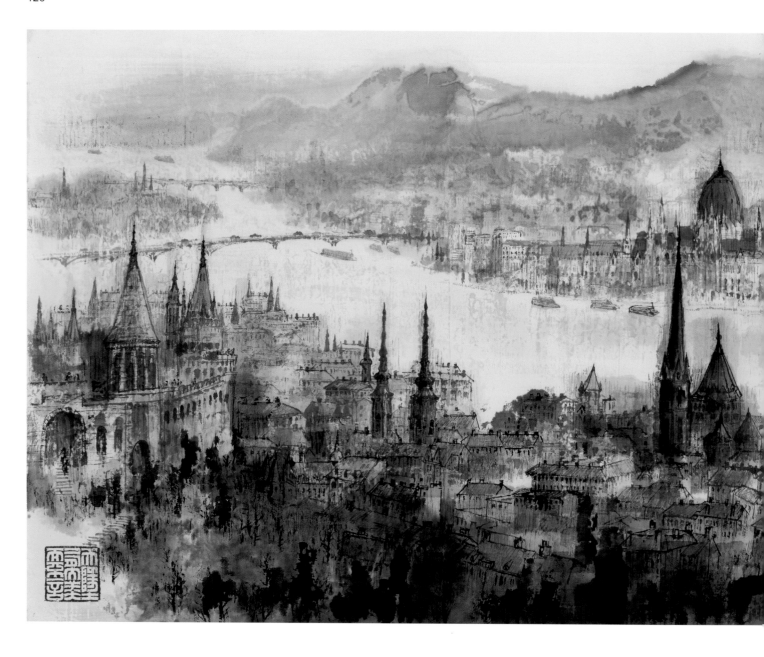

圖69　布達佩斯　2013　紙本水墨賦彩
Budapest　Ink and Color on paper　90×247cm

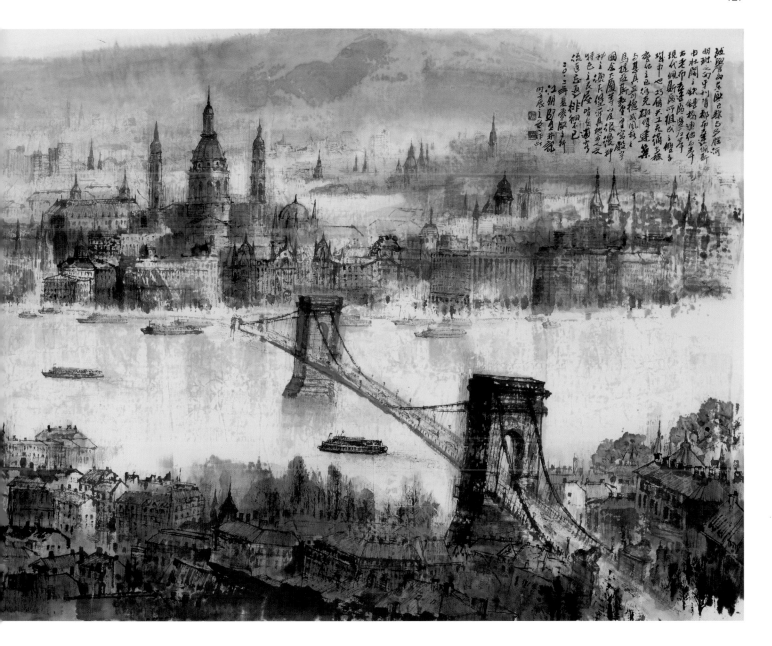

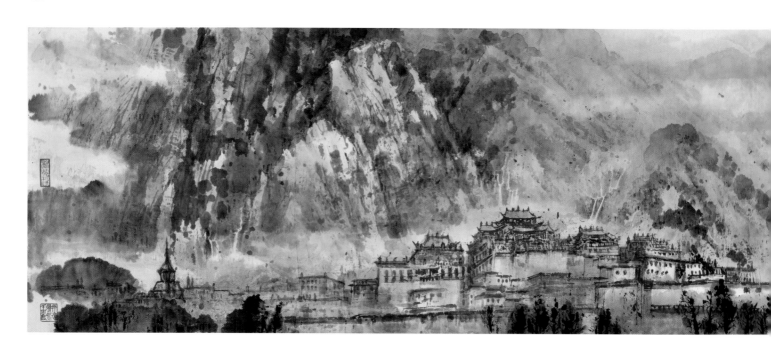

圖71　三清山　2014　紙本水墨賦彩
The Beauty of Sanqing Mountain
Ink and Color on paper　52×233cm

圖70　神秘香格里拉　2014　紙本水墨賦彩
Mysterious Shangri-La
Ink and Color on paper　53×233cm

圖73　三清山　2014　紙本水墨賦彩
The Beauty of Sanqing Mountain
Ink and Color on paper　53×233cm

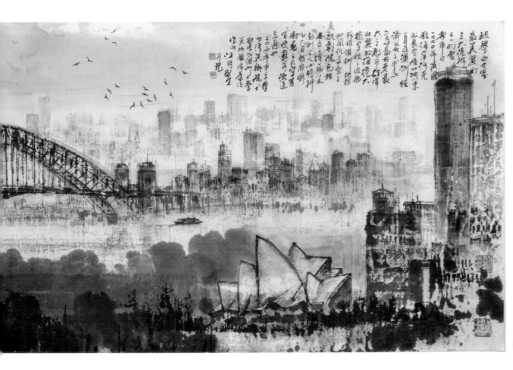

圖72　雪梨灣　2014　紙本水墨賦彩
Sydney Cove　Ink and Color on paper
62×247cm

圖74　三清山勝覽　2014　紙本水墨賦彩
Mt. Sanqing　Ink and Color on paper　94×183cm

圖75 三清玉瀑 2014 紙本水墨賦彩
A Silky Waterfalls in Sanqing Mountain Ink and Color on paper 96×89.5cm

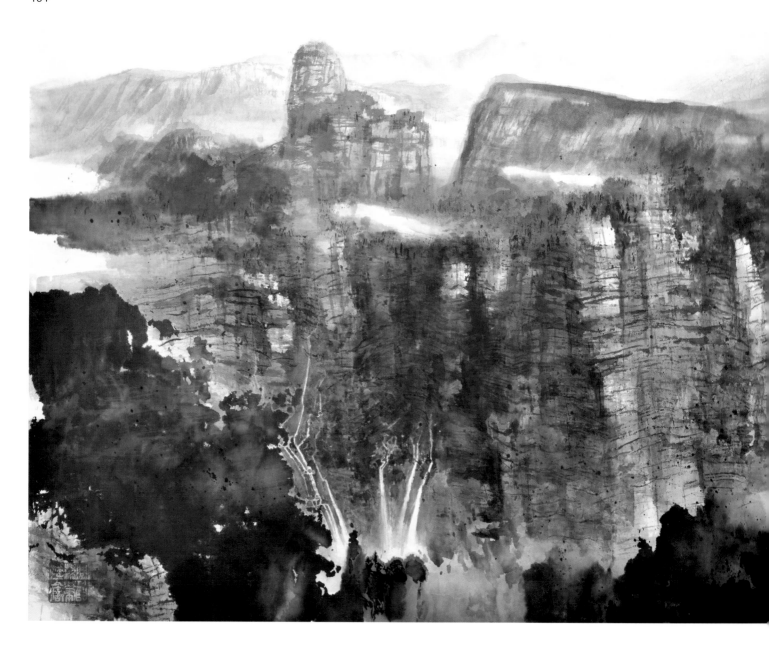

圖76　丹霞山勝覽　2014　紙本水墨賦彩
The Beauty of Mt. Danxia　Ink and Color on paper　93×250cm

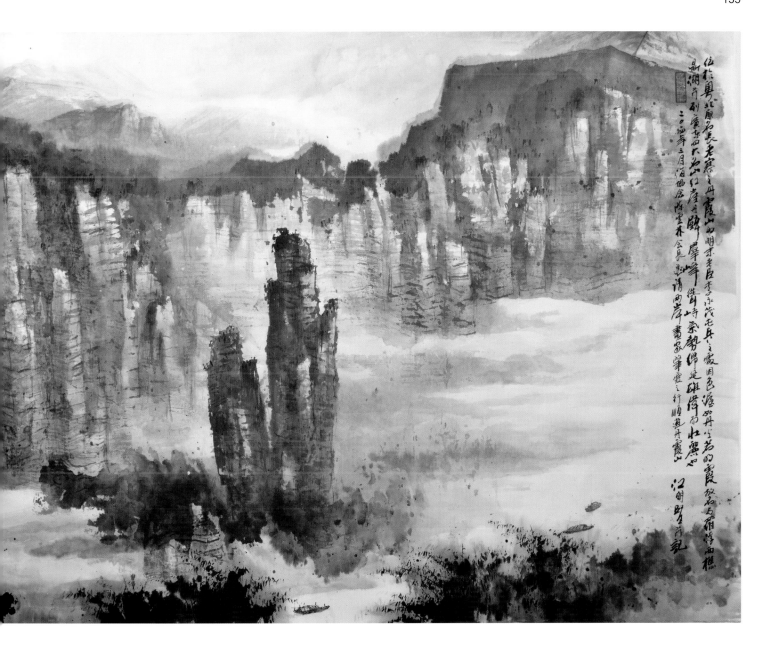

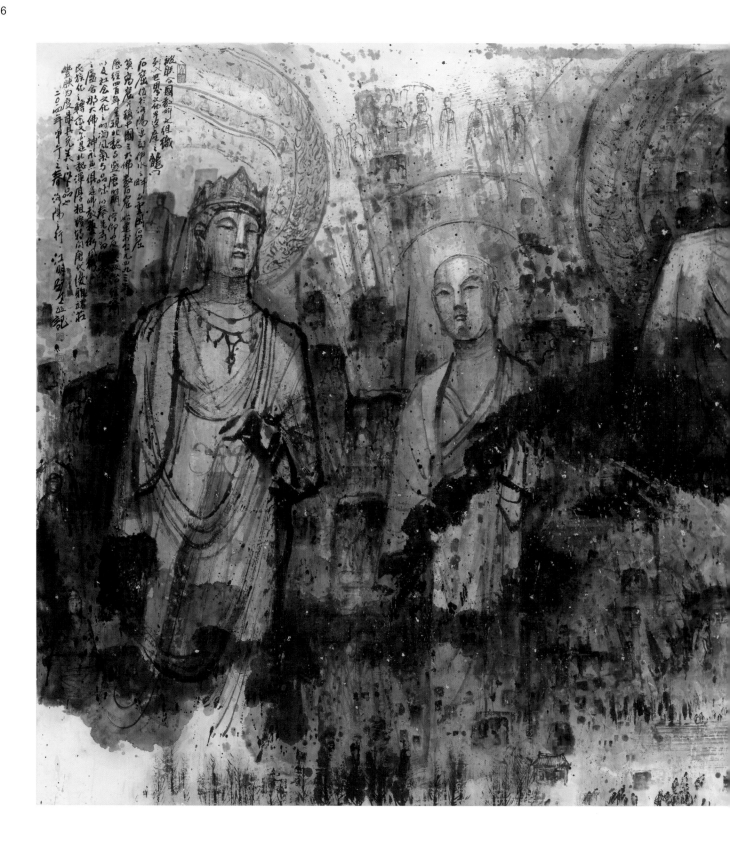

圖77　龍門石窟盧舍那大佛　2014　紙本水墨賦彩
Longmen Grottoes　Ink and Color on paper　122×246cm

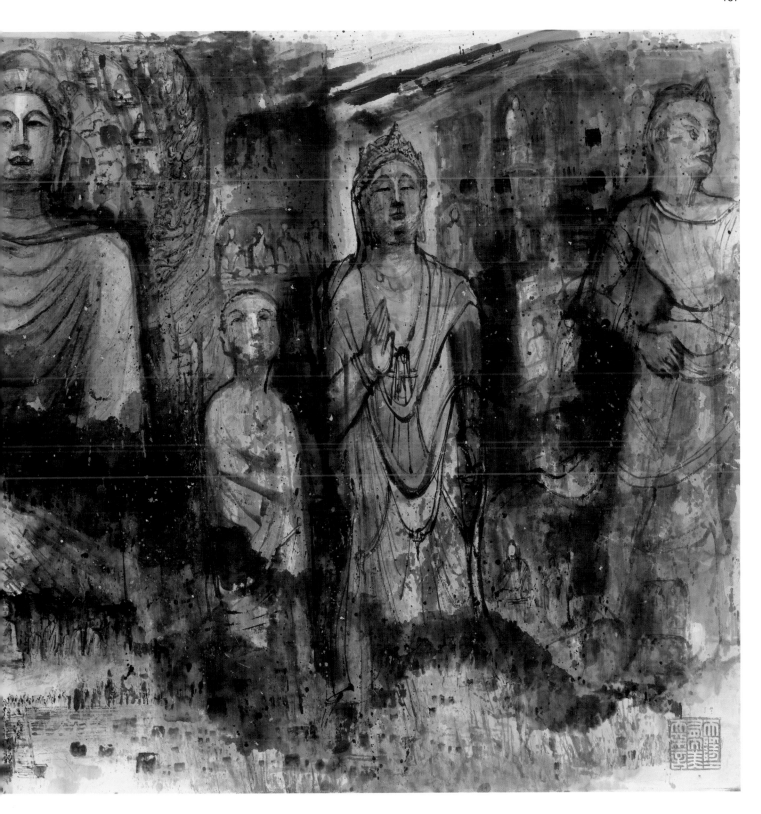

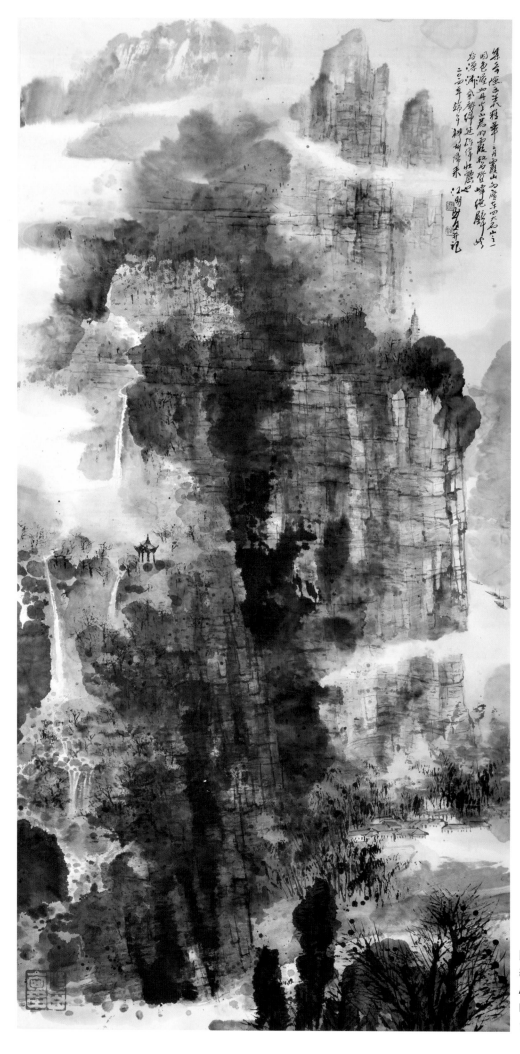

圖78 丹霞煙瀑 2014
紙本水墨賦彩 江蘇美術館典藏
A Misty Waterfalls in Mt. Danxia
Ink and Color on paper
138×70cm

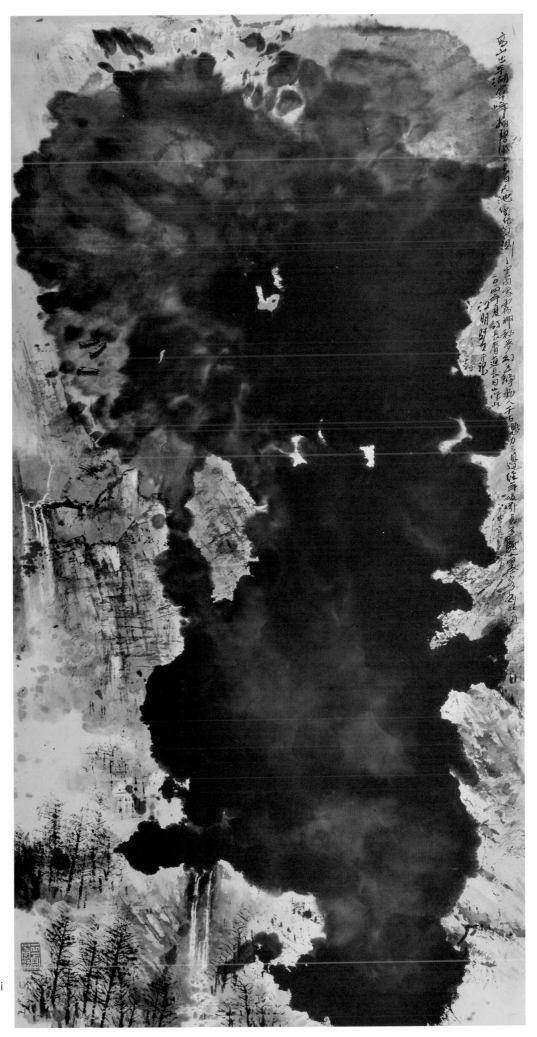

圖79　長白山天池　2014
紙本水墨賦彩
The Haven Lake in Mt. Changbai
Ink and Color on paper
142×75.5cm

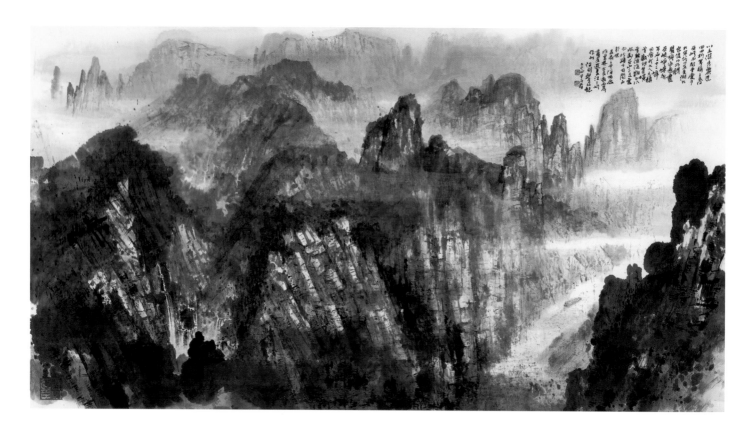

圖80　長江巫峽　2014　紙本水墨賦彩
Wu Gorge of Yangtze River　Ink and Color on paper　96×180cm

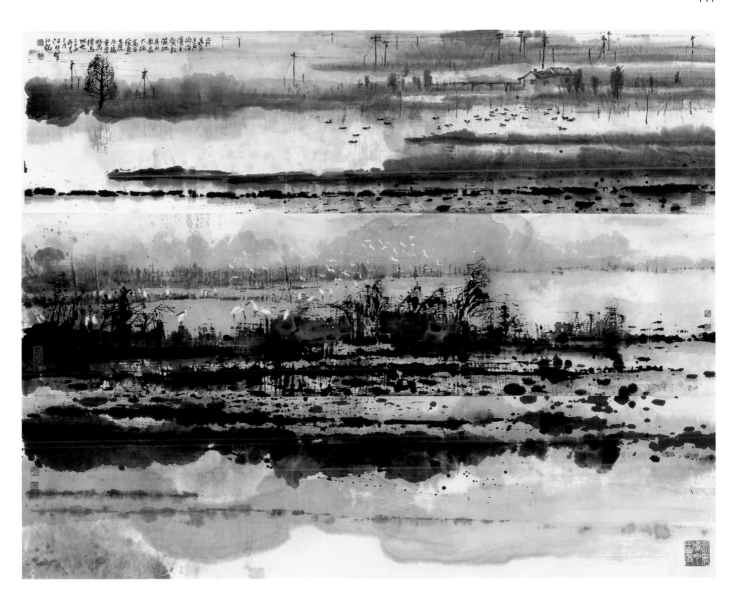

圖81　鰲鼓溼地　2014　紙本水墨賦彩
The Series of Aogu Wetlands　Ink and Color on paper　104×136cm

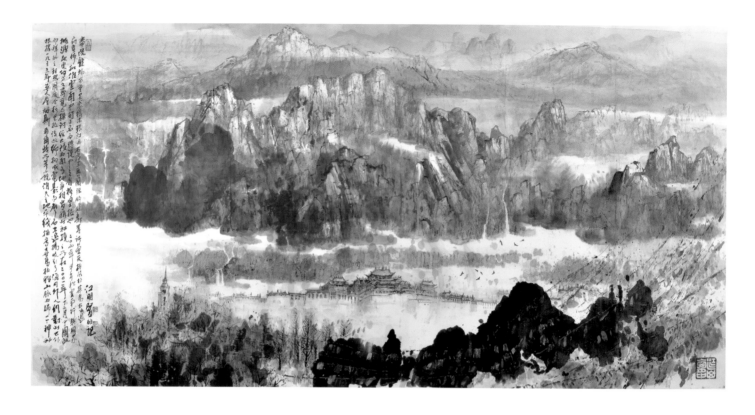

圖82　香格里拉　2014　紙本水墨賦彩
Shangri-La　Ink and Color on paper　90×180cm

圖83　麗江古城　2014　紙本水墨賦彩　浙江美術館典藏
The Old Town of Lijiang　Ink and Color on paper　96×90cm

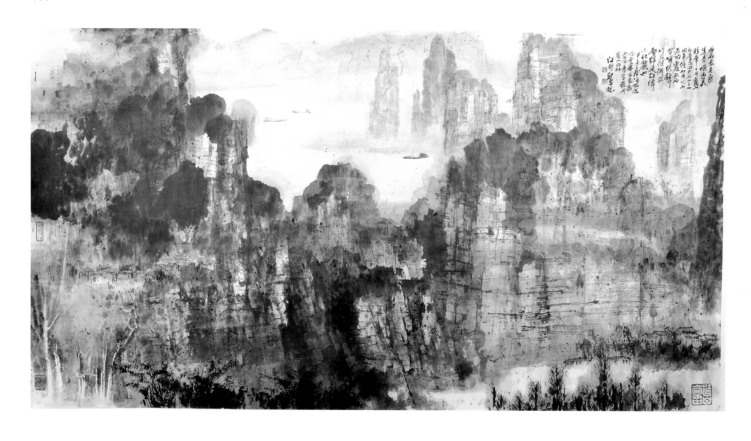

圖84　丹霞煙瀑　2014　紙本水墨賦彩
A Misty Waterfalls in Mt. Danxia　Ink and Color on paper　96×180cm

圖85 婺源民房（一） 2014 紙本水墨賦彩
Old Houses in Wuyuan, Anhui (1)　Ink and Color on paper　96×90cm

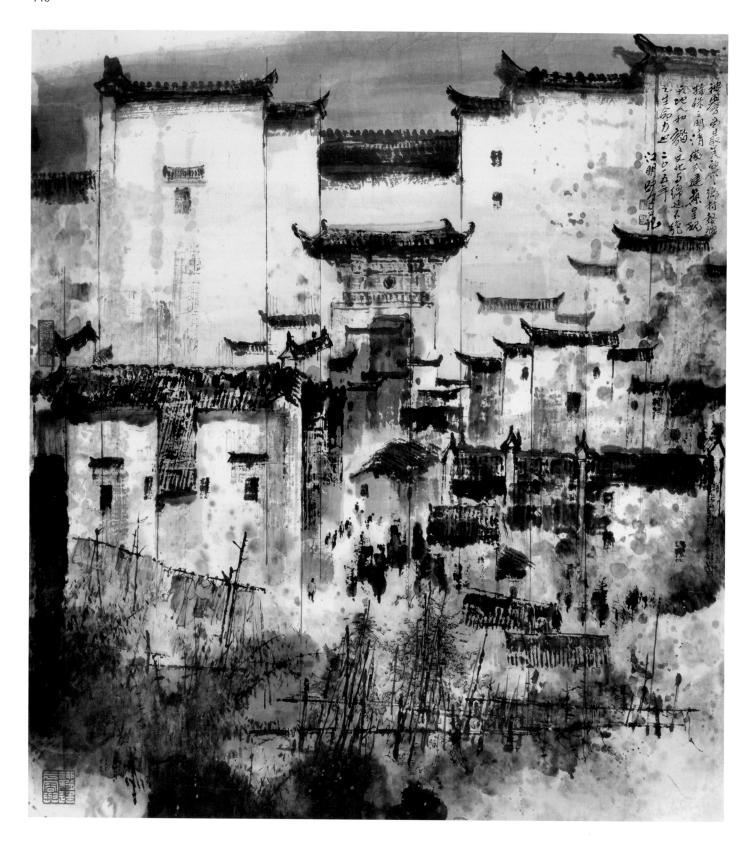

圖86　婺源民房（二）　2015　紙本水墨賦彩
Houses in Wuyuan (2)　Ink and Color on paper　82×75cm

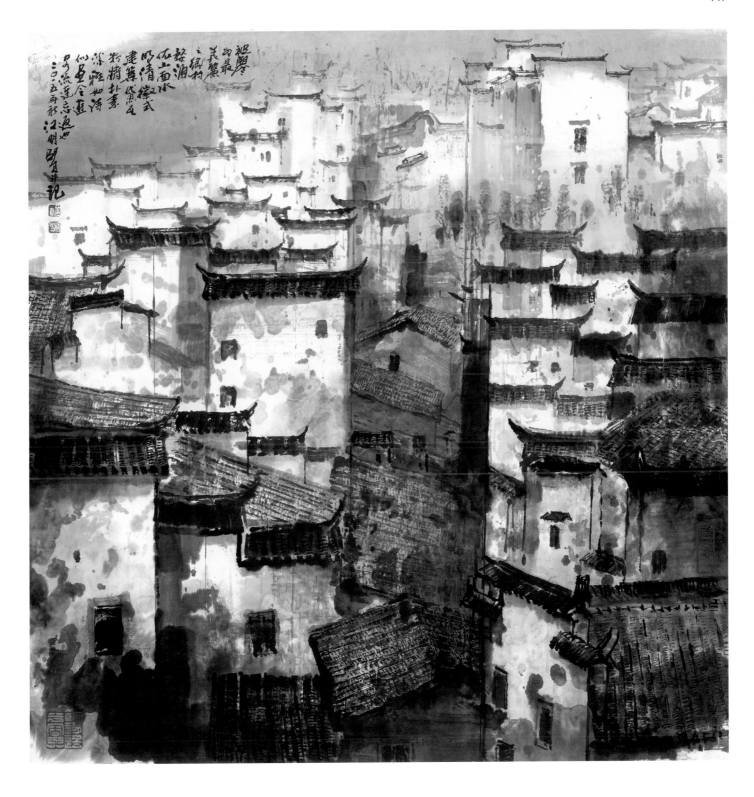

圖87　婺源民房（三）　2015　紙本水墨賦彩
Houses in Wuyuan (3)　Ink and Color on paper　69×68cm

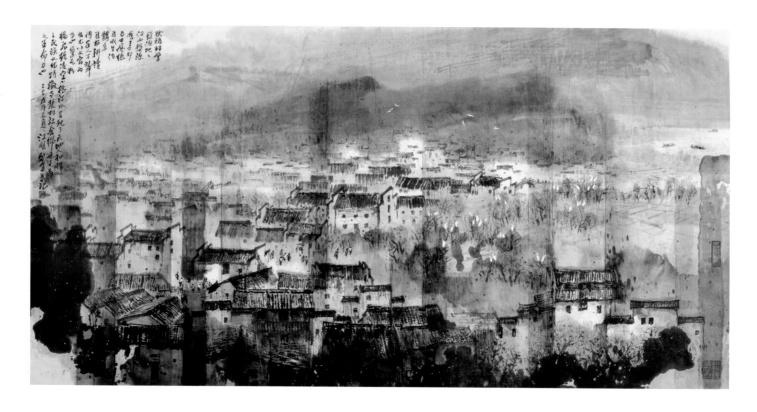

圖88　婺源之春　2015　紙本水墨賦彩
Spring of Wuyuan　Ink and Color on paper　68×137cm

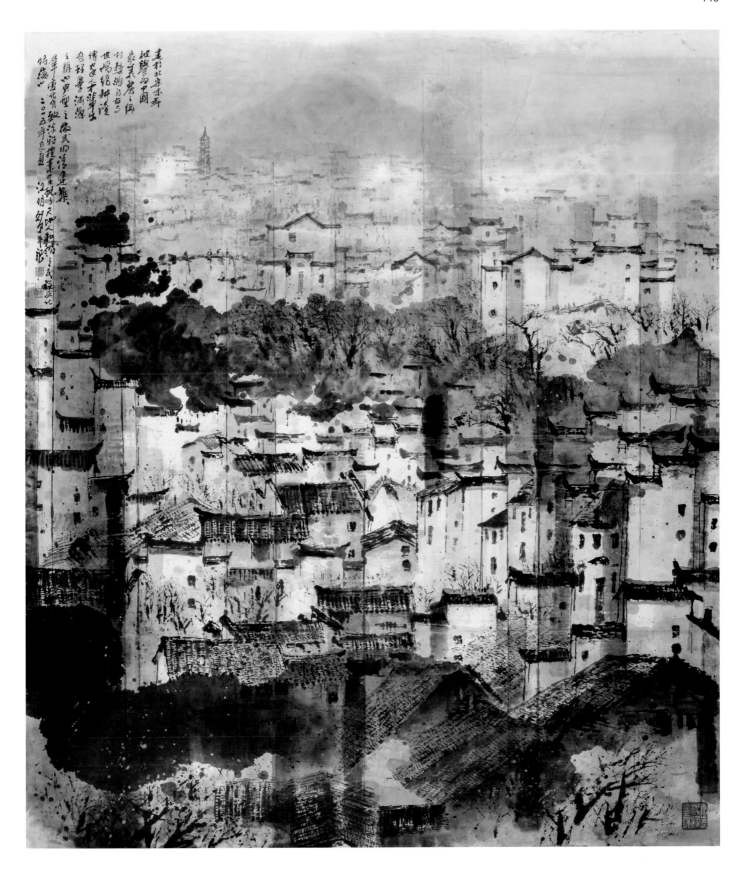

圖89　印象婺源　2015　紙本水墨賦彩
The Impression of Wuyuan　Ink and Color on paper　107×95cm

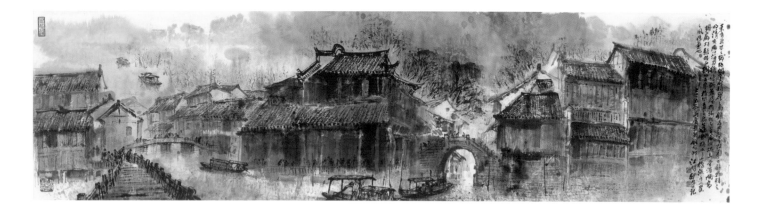

（局部）

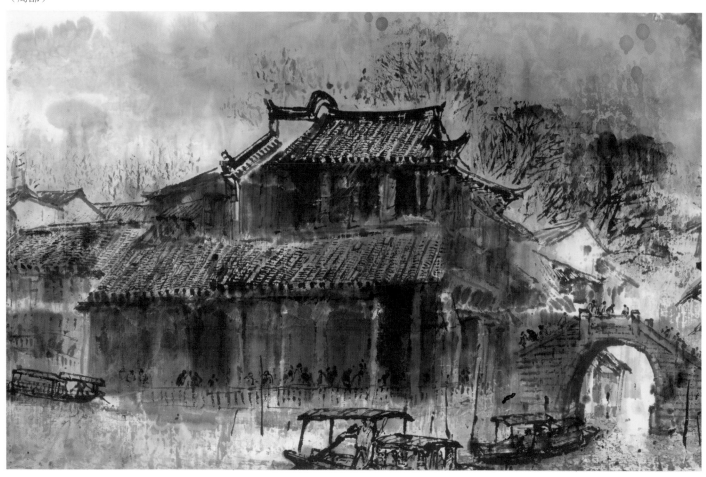

圖90　烏鎮水鄉　2015　紙本水墨賦彩
Wuzhen　Ink and Color on paper　48×180cm

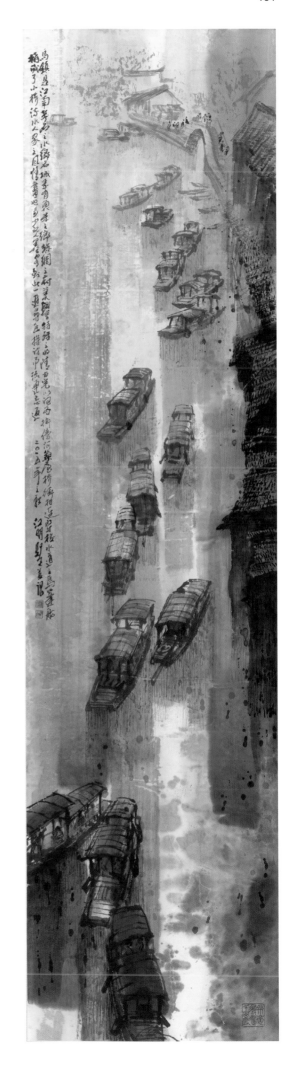

圖91　烏鎮船影　2015　紙本水墨賦彩
The Silhouette of Ships, Wuzhen　Ink and Color on paper　136×34.5cm

圖92　風獅爺與民房　2015
紙本水墨賦彩
Wind Lion God and Houses, Kinmen
Ink and Color on paper
136×68cm

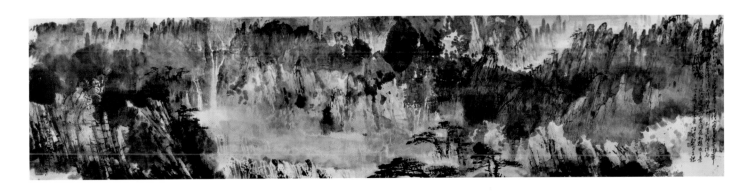

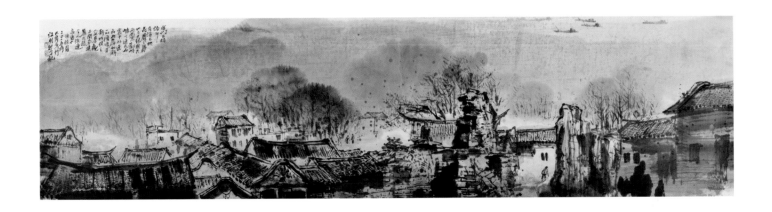

圖93 三清飛瀑 2015 紙本水墨賦彩
The Waterfalls of Sanqing Mountain Ink and Color on paper 53×234cm

圖94 金門古厝 2015 紙本水墨賦彩
Historic Houses, Kinmen Ink and Color on paper 34.5×137cm

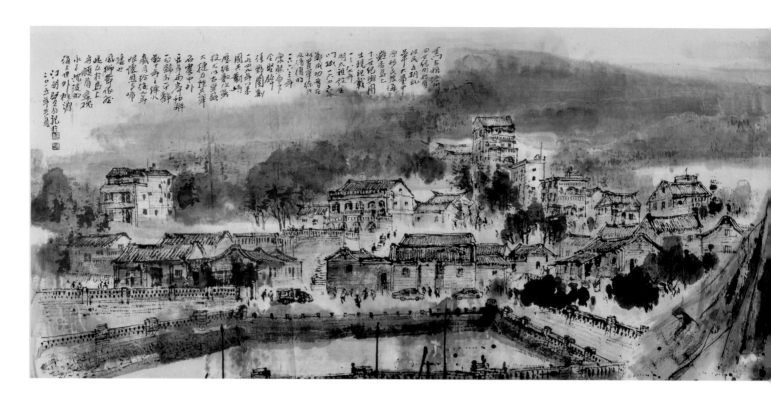

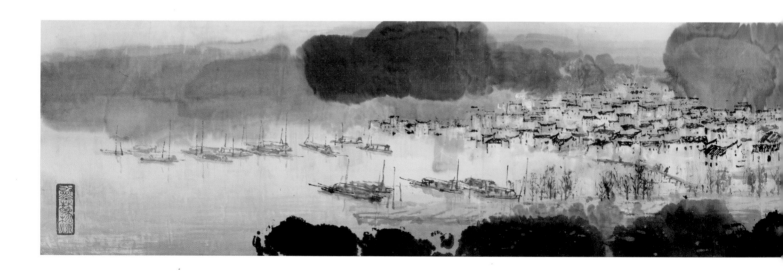

圖95　風獅爺與金門　2015　紙本水墨賦彩
Wind Lion God and Kinmen　Ink and Color on paper　53×233cm

圖96　春臨江嶺　2015　紙本水墨賦彩
Spring of Jiangling, Anhui　Ink and Color on paper　23×152cm

圖97　梅里雪山　2015　紙本水墨賦彩
Meili Snow Mountain　Ink and Color on paper　34.5×136cm

圖98　西湖之冬　2015　紙本水墨賦彩
Winter of West-lake　Ink and Color on paper　34×137cm

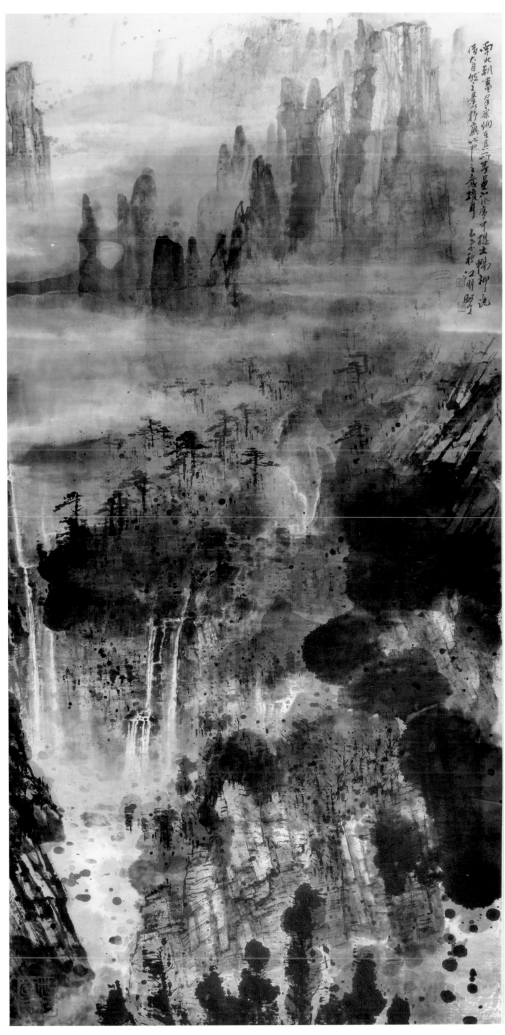

圖99　晨曦飛瀑　2015　紙本水墨賦彩
Flying Waterfalls of the Early
Morning Sunlight
Ink and Color on paper
138×68cm

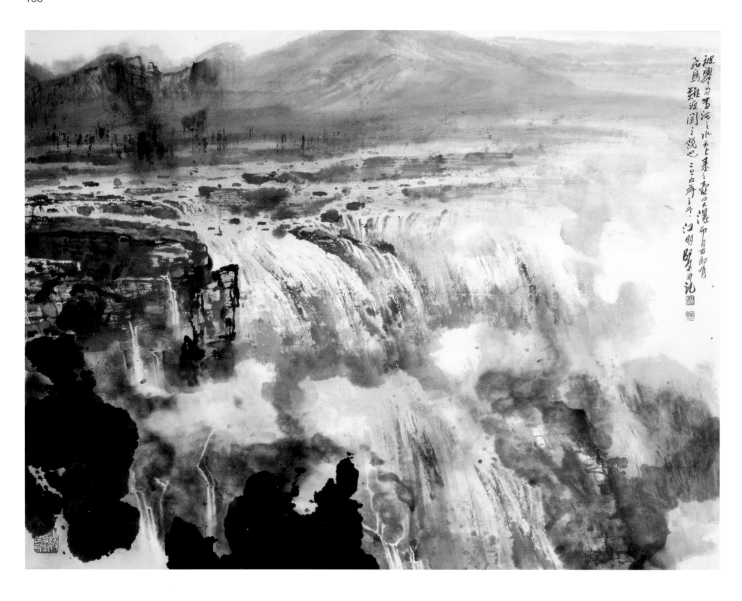

圖100　黃河之水天上來　2015　紙本水墨賦彩
The Yellow River's Waters Come from Heaven Divine　Ink and Color on paper　71.5×97cm

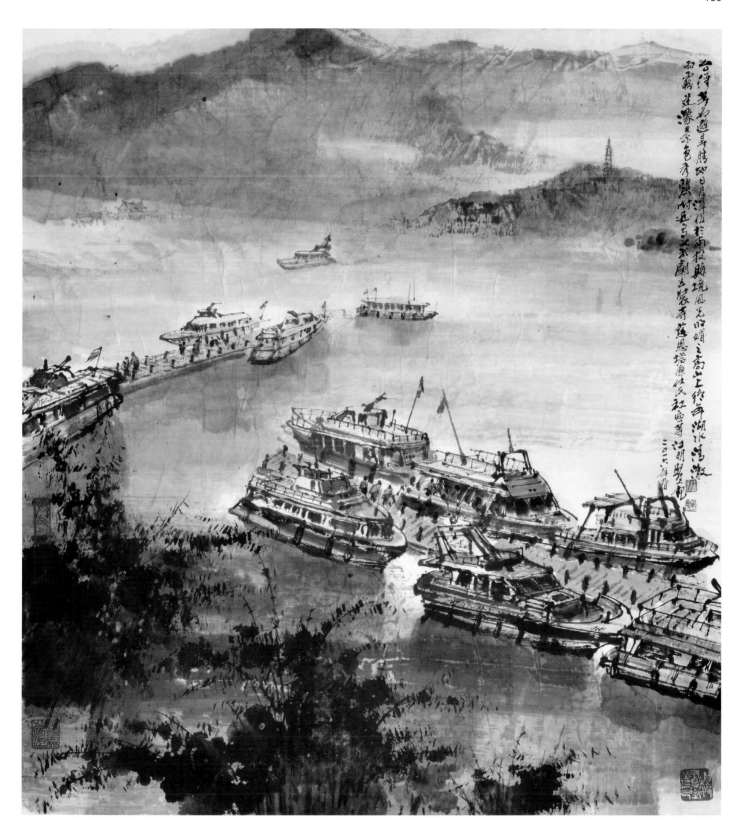

圖101　日月潭畔　2016　紙本水墨賦彩
The Sun Moon Lake　Ink and Color on paper　83.5×75.5cm

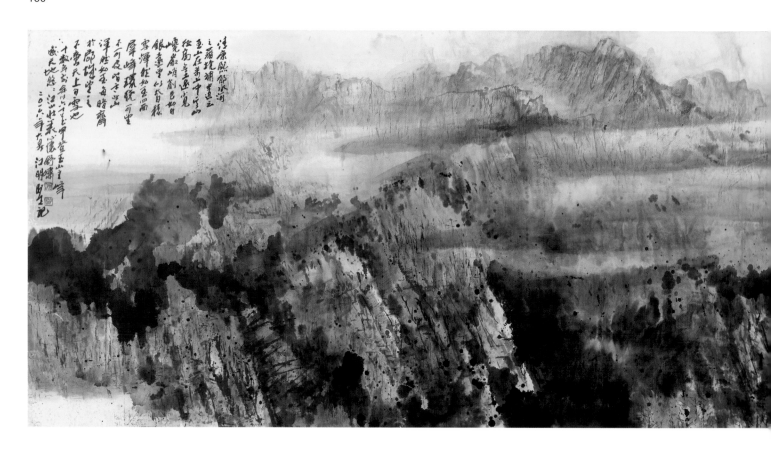

圖102　玉山清曉　2016　紙本水墨賦彩
Jade Mountain in the Morning　Ink and Color on paper　61.5×243.5cm 2016

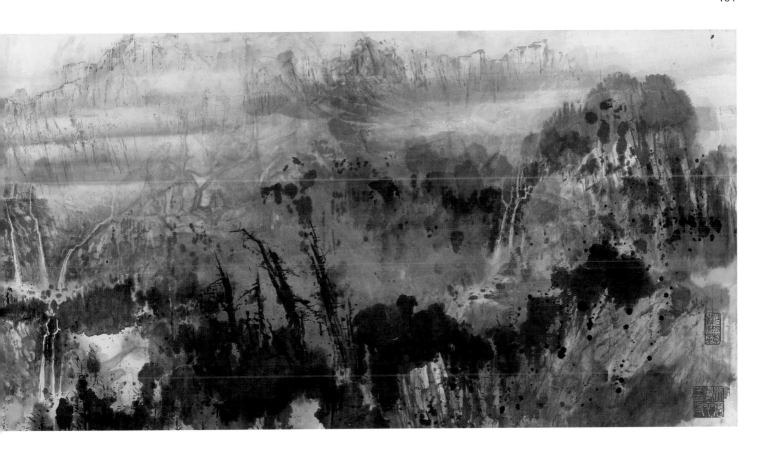

（局部）

圖103　基隆港　2016　紙本水墨賦彩
Keelung Harbor　Ink and Color on paper　48×179.5cm

圖104　基隆　2016　紙本水墨賦彩
Keelung　Ink and Color on paper　90×90cm

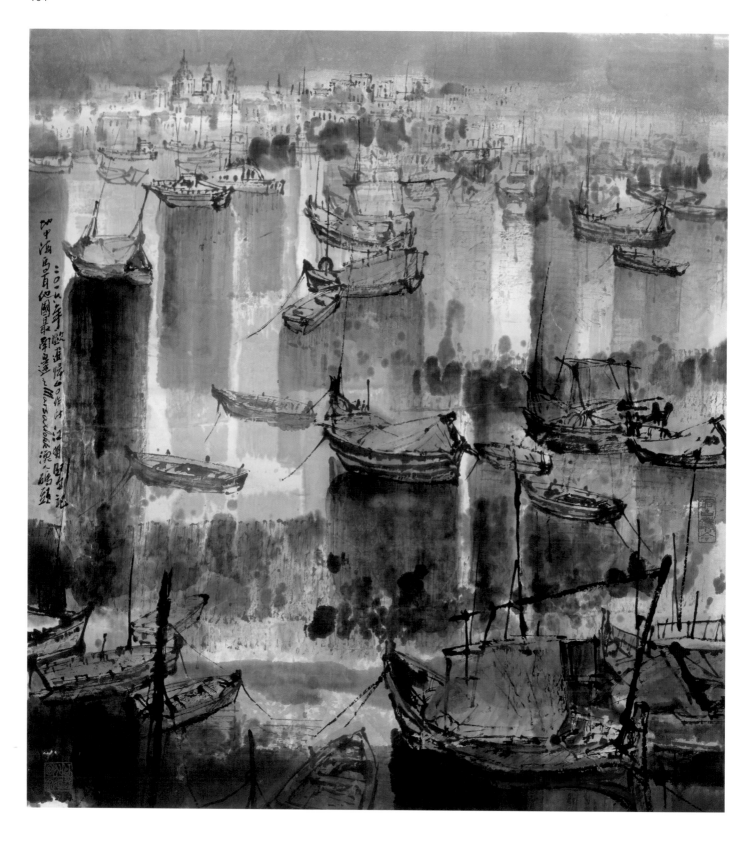

圖105　馬爾他漁人碼頭　2016　紙本水墨賦彩
Fisherman's Wharf in Malta　Ink and Color on paper　83×76cm

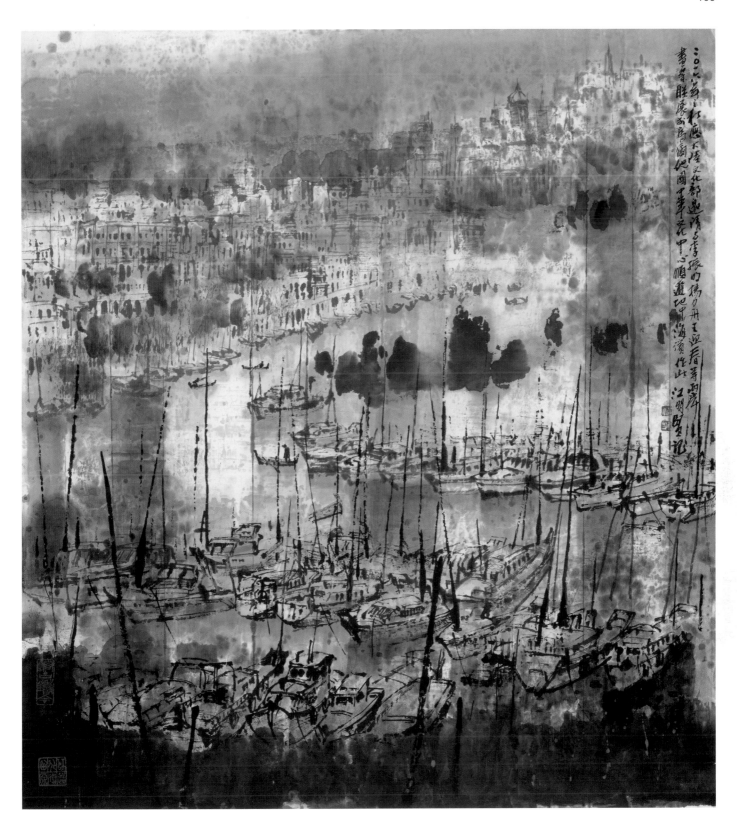

圖106　馬爾他海濱　2016　紙本水墨賦彩
Coast Malta　Ink and Color on paper　83×76.5cm

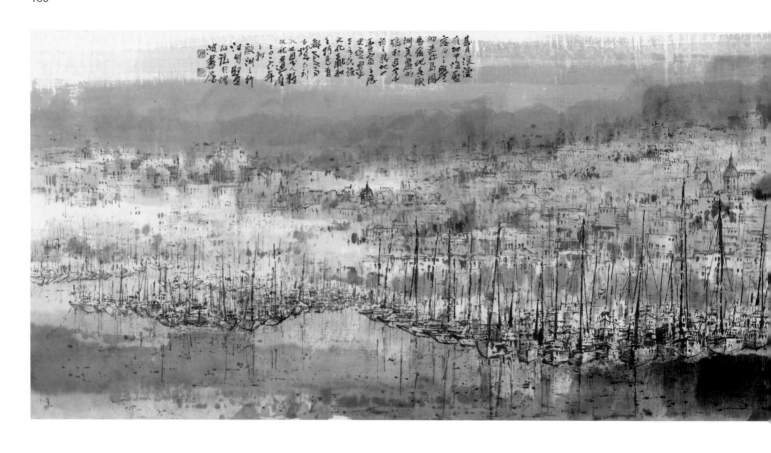

圖107　馬爾他古城　2016　紙本水墨賦彩
Malta Ancient City　Ink and Color on paper　61×248cm

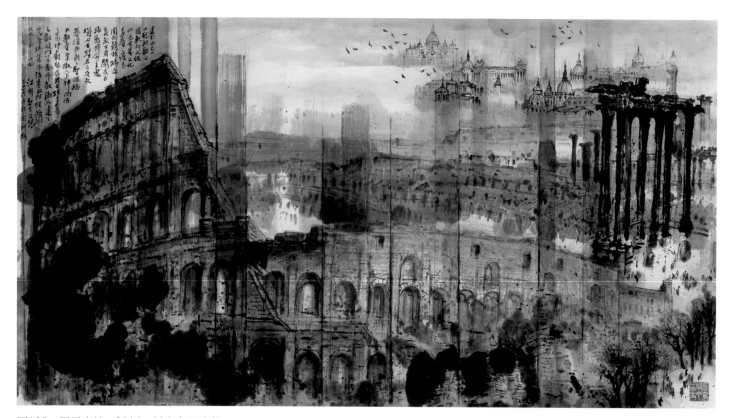

圖108　羅馬古城　2016　紙本水墨賦彩
The Ancient City in Rome　Ink and Color on paper　96×180cm

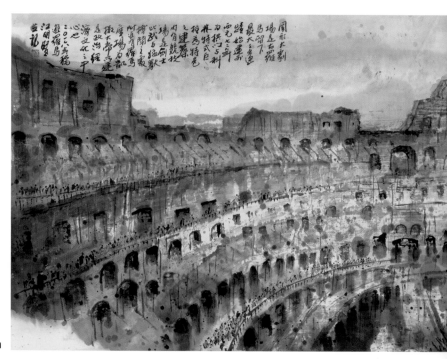

圖109　羅馬大劇場　2016　紙本水墨賦彩
Roman Coliseum　Ink and Color on paper　48×179cm

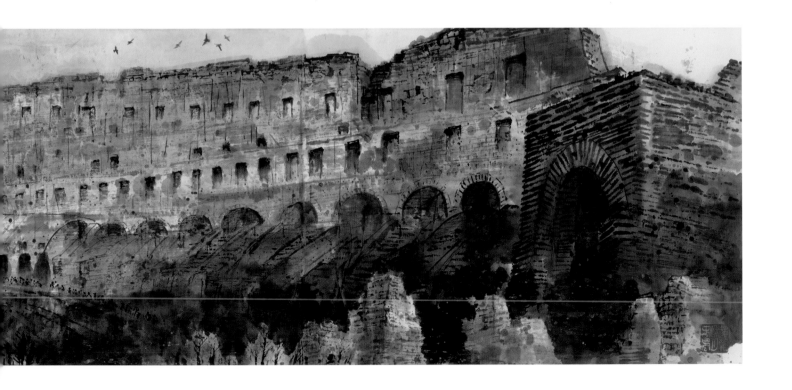

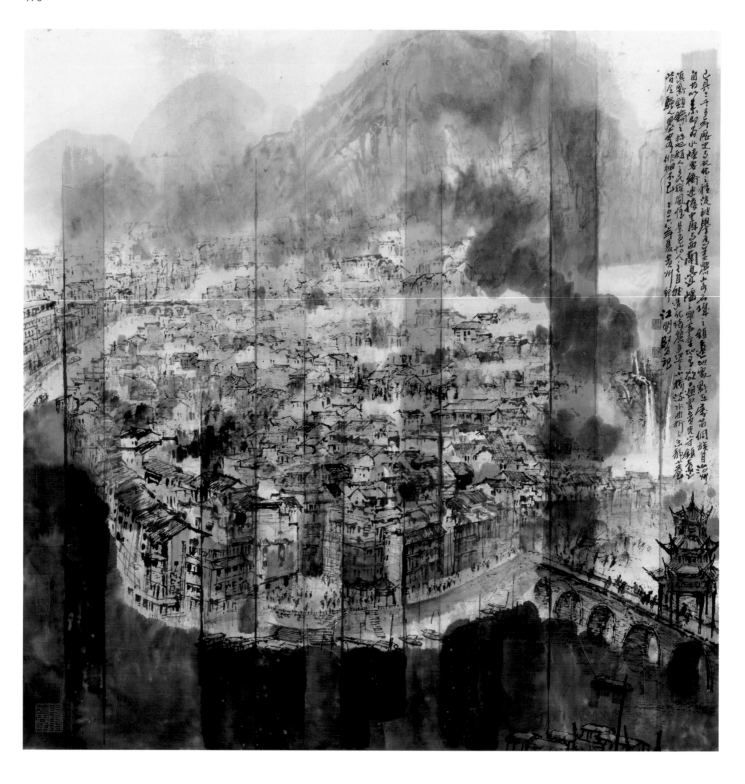

圖110　俯視鎮遠　2016　紙本水墨賦彩
Overlook of Zhenyuan City　Ink and Color on paper　90×90cm

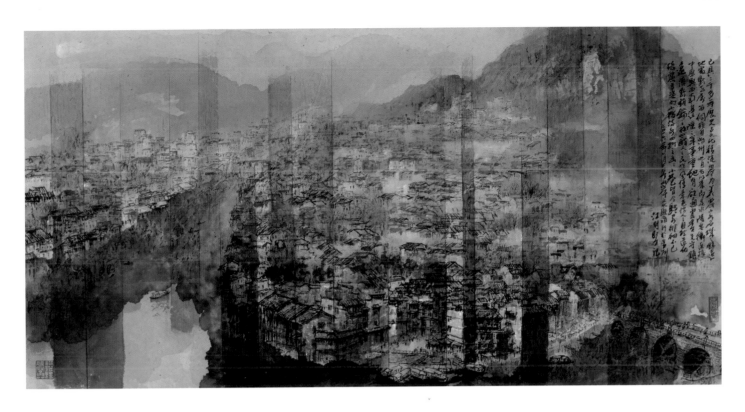

圖111　鎮遠古城　2016　紙本水墨賦彩
Zhenyuan Ancient City　Ink and Color on paper　68.5×138.5cm

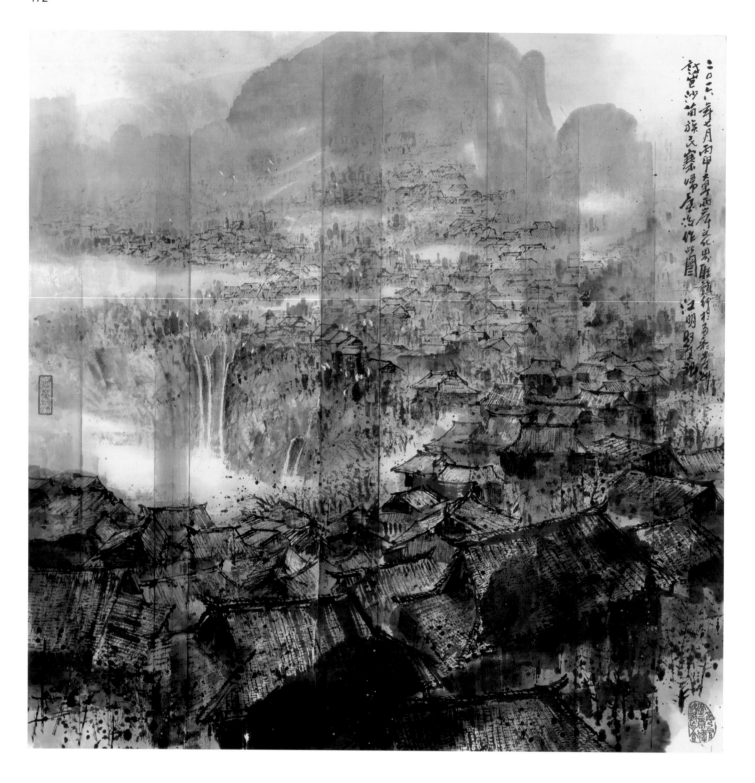

圖112 岜沙苗寨 2016 紙本水墨賦彩
Basha Miao Village Ink and Color on paper 89×89cm

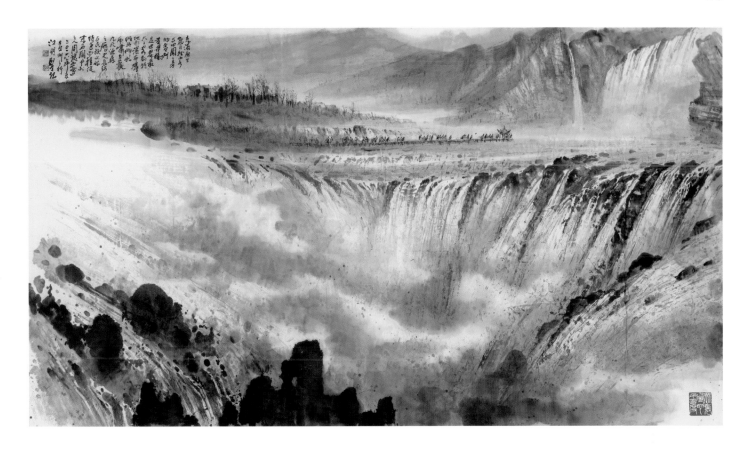

圖113　大瀑布　2016　紙本水墨賦彩
The Huangguaoshu Big Waterfalls　Ink and Color on paper　84×152cm

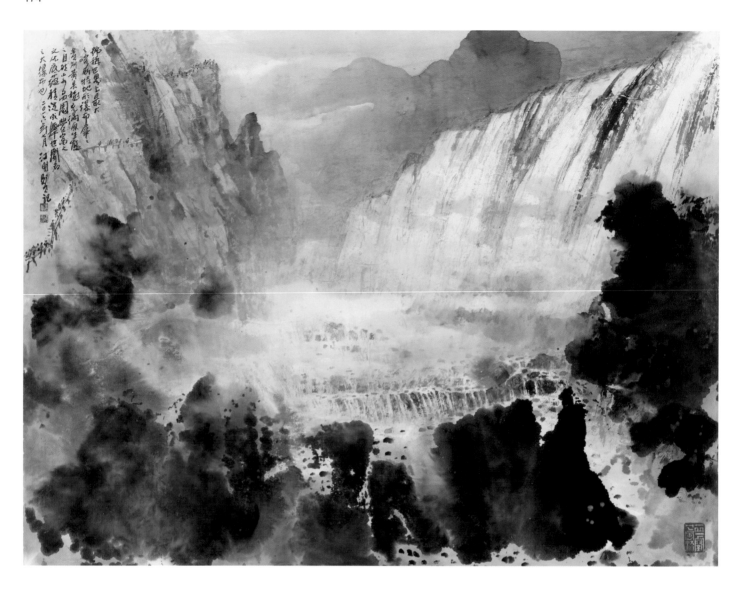

圖114　黃果樹瀑布　2016　紙本水墨賦彩
Huangguaoshu Waterfalls　Ink and Color on paper　73×98.5cm

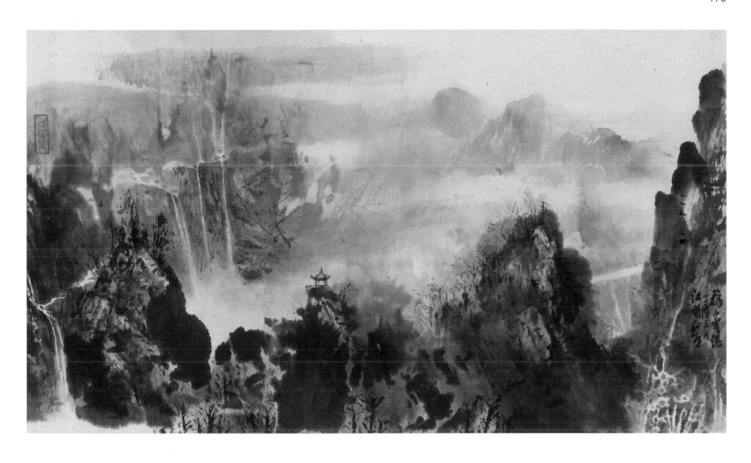

圖115　秋山雲瀑　2017　紙本水墨賦彩
Cloud Waterfalls in Autumn Mountain　Ink and Color on paper　50×89.5cm

圖116　石門關　2016　紙本水墨賦彩
Shiman Gate　Ink and Color on paper　48×180cm

圖117　梅山之春　2017　紙本水墨賦彩
Spring in Mountain Mei　Ink and Color on paper　48×180cm

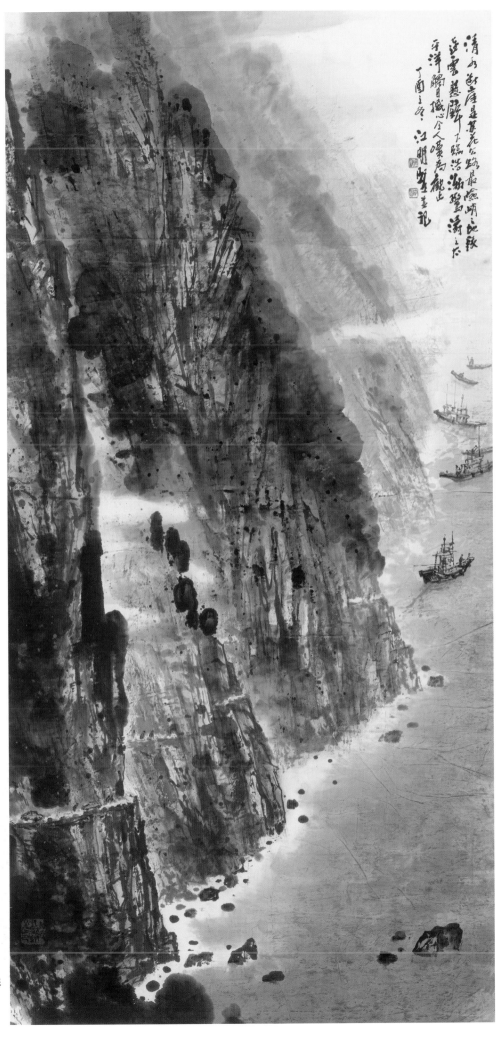

圖118　清水斷崖　2017　紙本水墨賦彩
The Cliffs in Qing-Shuei
Ink and Color on paper　137x68cm

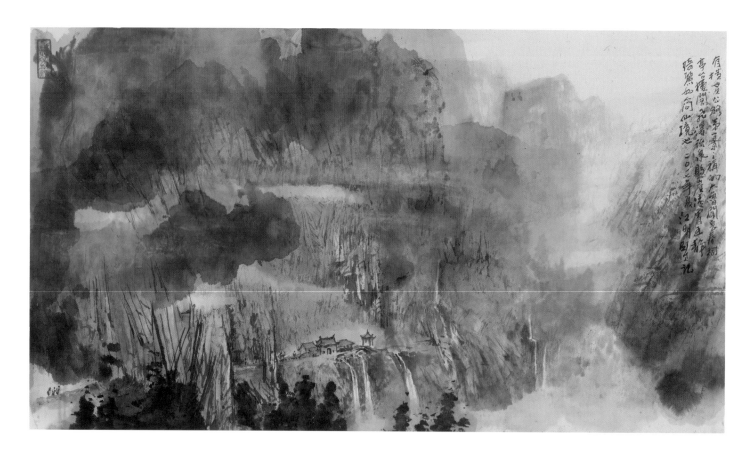

圖119　長春祠　2017　紙本水墨賦彩
The Changchun Temple　Ink and Color on paper　50×89cm

圖120　晨曦待渡　2017　紙本水墨賦彩
Waiting To Cross The River In The Early Morning　Ink and Color on paper　50×89.5cm

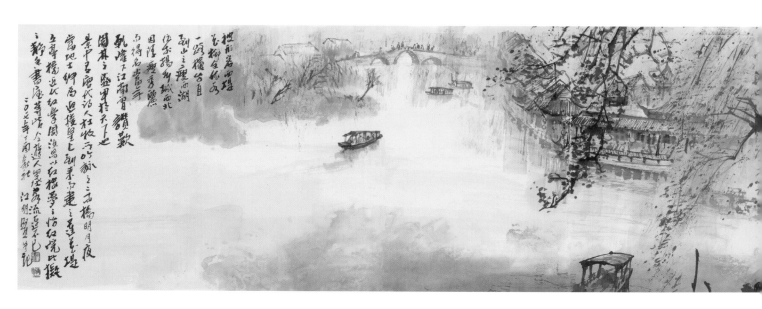

圖121　瘦西湖紀遊　2017　紙本水墨賦彩
The Journey of Shouxi Lake　Ink and Color on paper　35×588cm

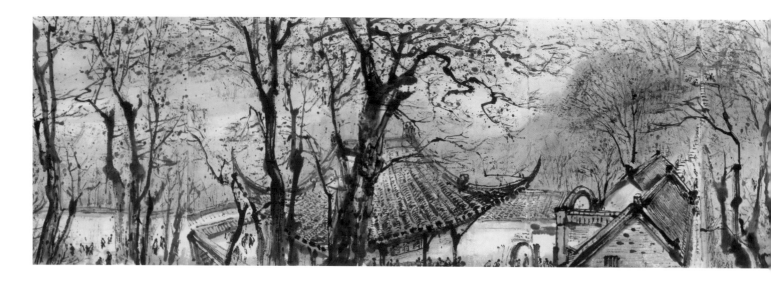

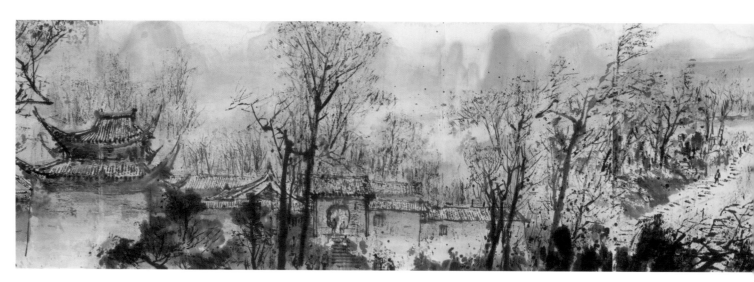

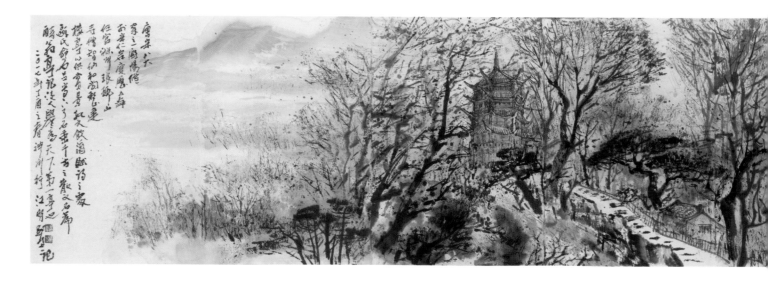

圖122 瑯琊山醉翁亭 2017 紙本水墨賦彩
The Old Tippler's Pavilion in Langya Mountain Ink and Color on paper 35×650cm

環滁皆山也其西南諸峰林壑尤
美望之蔚然而深秀者瑯琊也山行
六七里漸聞水聲潺潺而瀉出於兩峰
之間者釀泉也峰回路轉有亭翼然
臨於泉上者醉翁亭也作亭者誰山
之僧智僊也名之者誰太守自謂也
太守與客來飲於此飲少輒醉而年
又最高故自號曰醉翁也醉翁之意不在
酒在乎山水之間也山水之樂得之心而寓之酒也
若夫日出而林霏開雲歸而巖
暝晦明變化者山間之朝暮也野芳發而幽
香佳木秀而繁陰風霜高潔水落而石出
者山間之四時也朝而往暮而歸四時之景
不同而樂亦無窮也至於負者歌於塗行
者休於樹前者呼後者應傴僂提攜往來
而不絕者滁人遊也臨溪而漁溪深而魚
肥釀泉為酒泉香而酒洌山肴野蔌
雜然而前陳者太守宴也宴酣之樂非
絲非竹射者中弈者勝觥籌交錯起
坐而諠譁者眾賓歡也蒼顏白髮頹然
乎其間者太守醉也已而夕陽在
山人影散亂太守歸而賓客從也樹
林陰翳鳴聲上下遊人去而禽鳥
樂也然而禽鳥知山林之樂而不知人之
樂人知從太守遊而樂而不知太守之
樂其樂也醉能同其樂醒能述以文者
太守也太守謂誰廬陵歐陽修也

醉翁亭記
丁丑之春 江明賢書

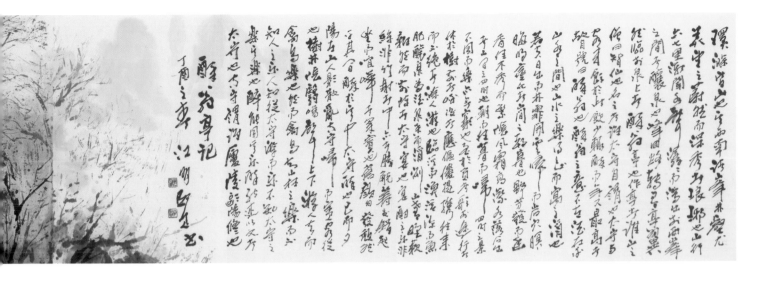

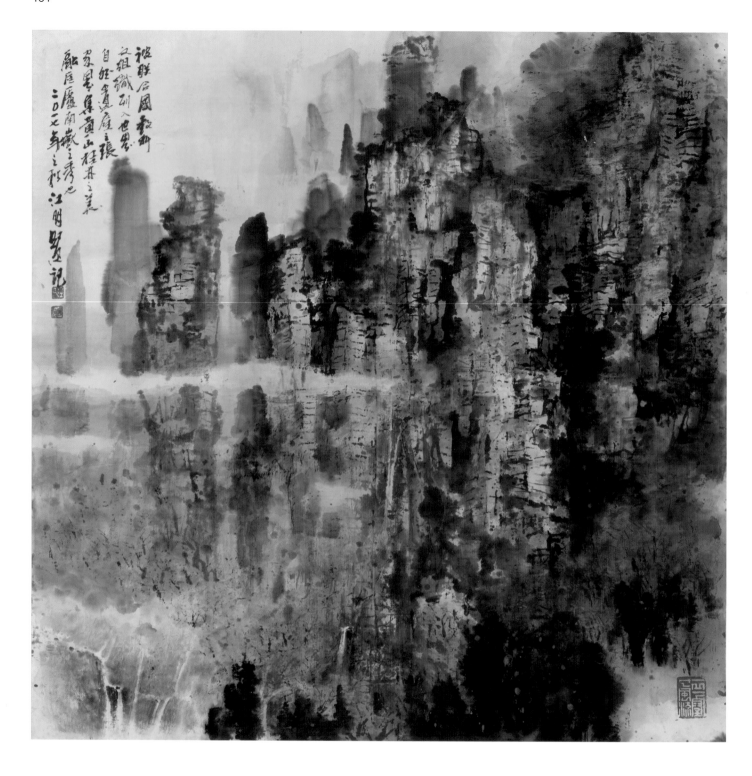

圖123 張家界之秋 2017 紙本水墨賦彩
The Autumn in Changjiajie Ink and Color on paper 68×68cm

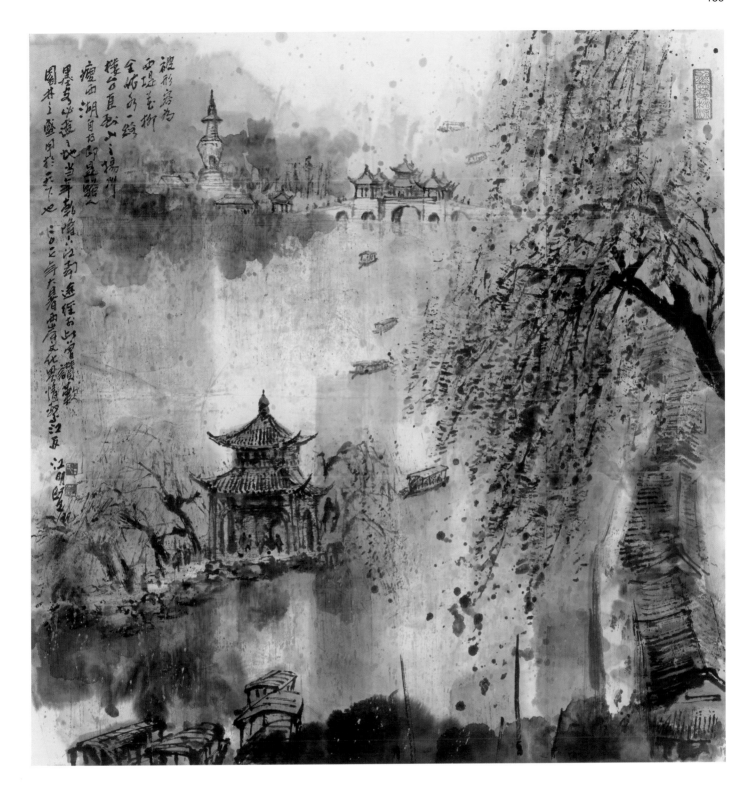

圖124 瘦西湖上 2017 紙本水墨賦彩
Shouxi Lake Ink and Color on paper 68×68cm

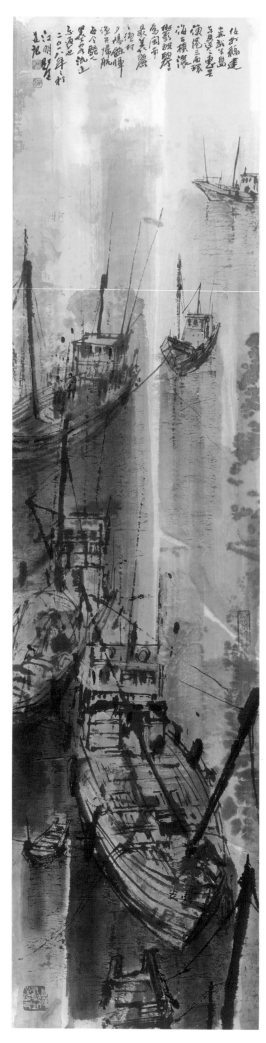

圖125　惠安漁港　2018　紙本水墨賦彩
Fishing Boats of the Huian　Ink and Color on paper　136×34cm

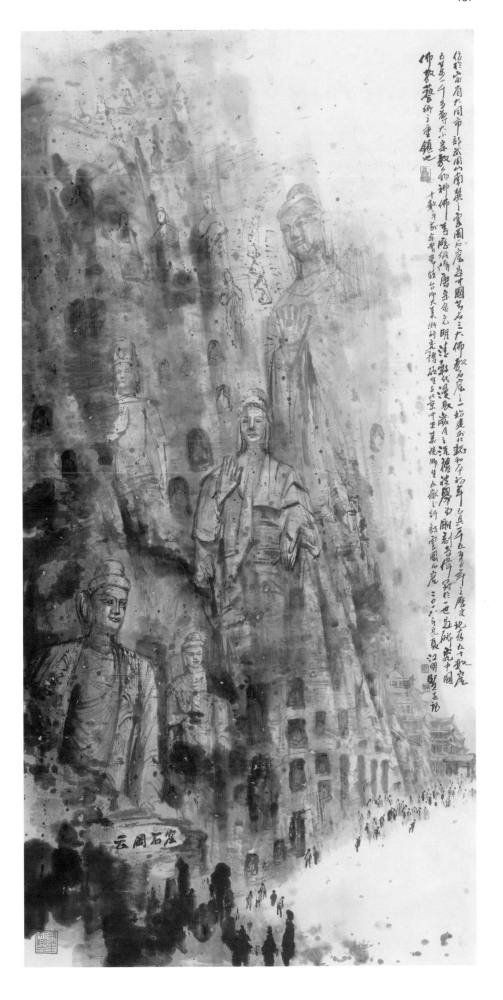

圖126　雲岡石窟　2018　紙本水墨賦彩
Yunkang Grottoes　Ink and Color on paper　137×68cm

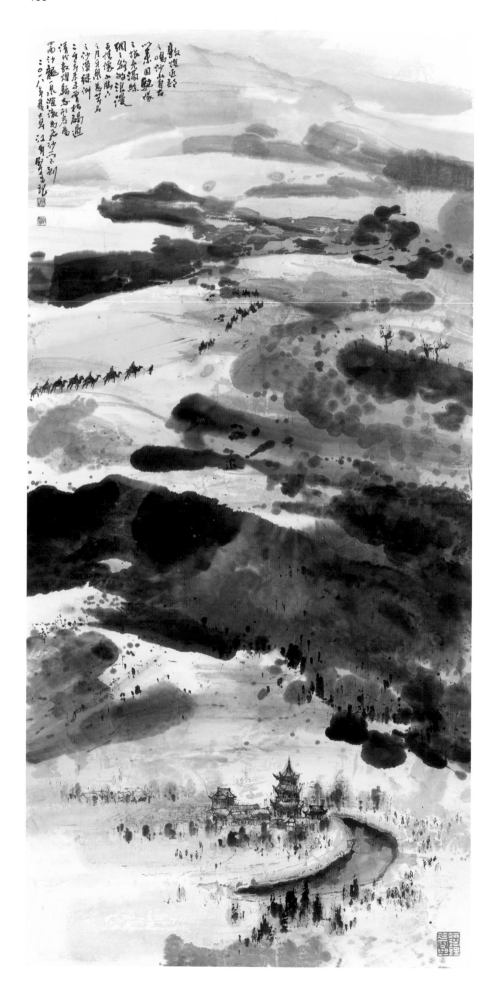

圖127　敦煌月牙泉　2018　紙本水墨賦彩
Dunhuang Crescent Spring　Ink and Color on paper　137×69cm

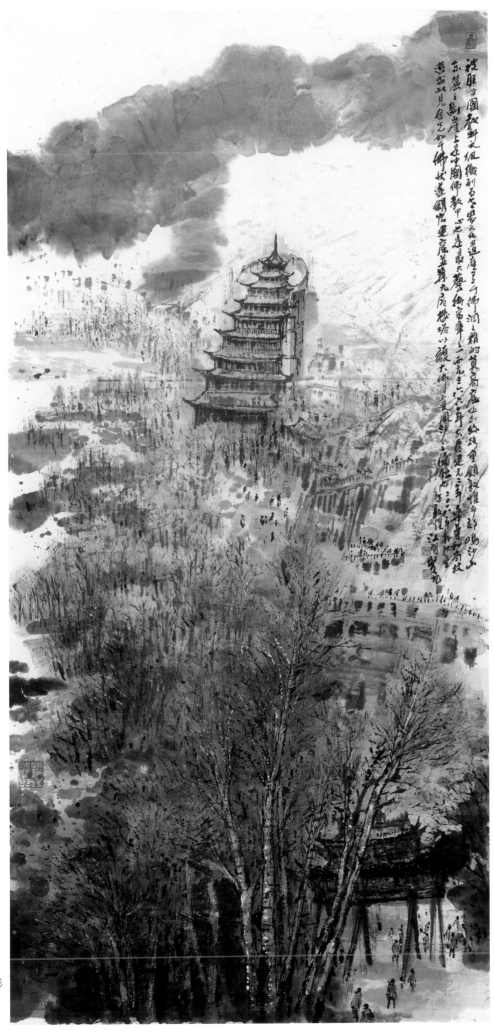

圖128　敦煌莫高窟　2018　紙本水墨賦彩
Mogao Grottoes, Dunhung
Ink and Color on paper　137×69cm

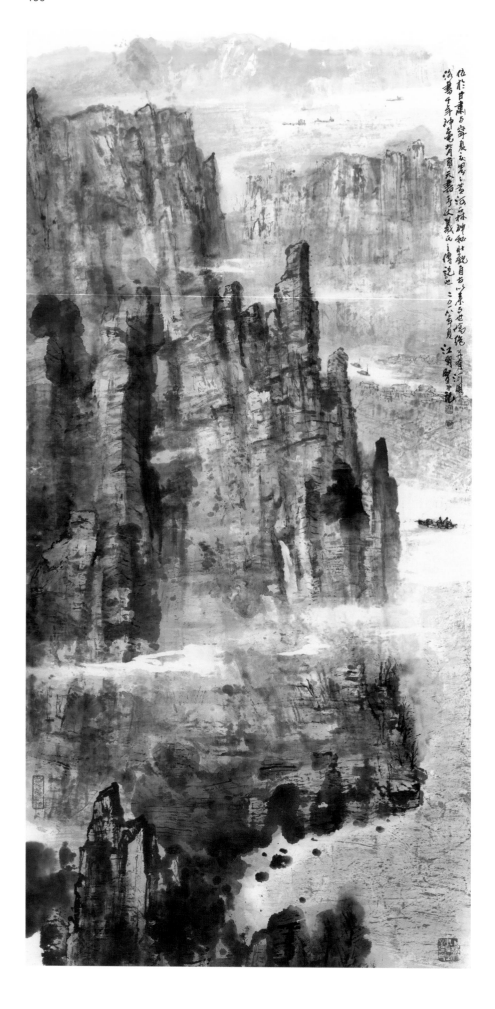

圖129　黃河石林　2018　紙本水墨賦彩
Grand Canyon of the Yellow River, Gansu　Ink and Color on paper　137×69cm

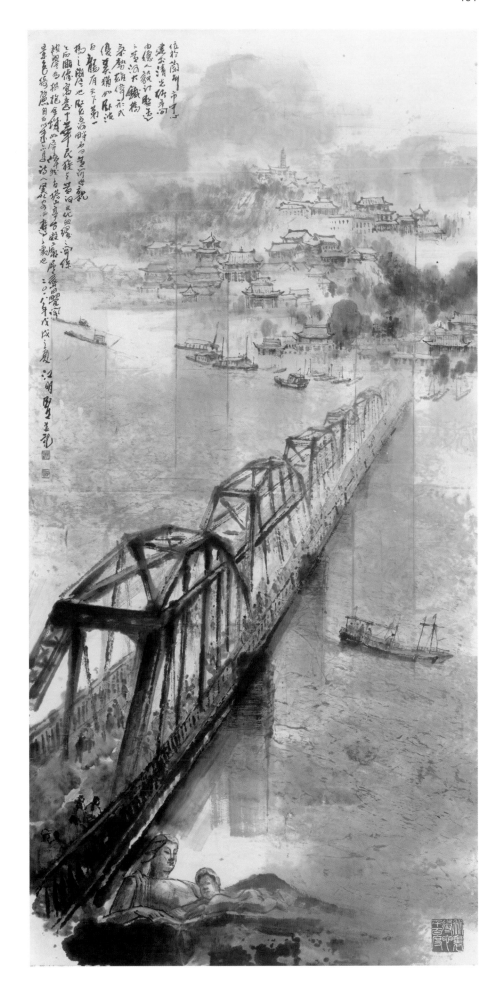

圖130 黃河大鐵橋 2018 紙本水墨賦彩
The Giant Iron Bridge over the Yellow River　Ink and Color on paper　137×68cm

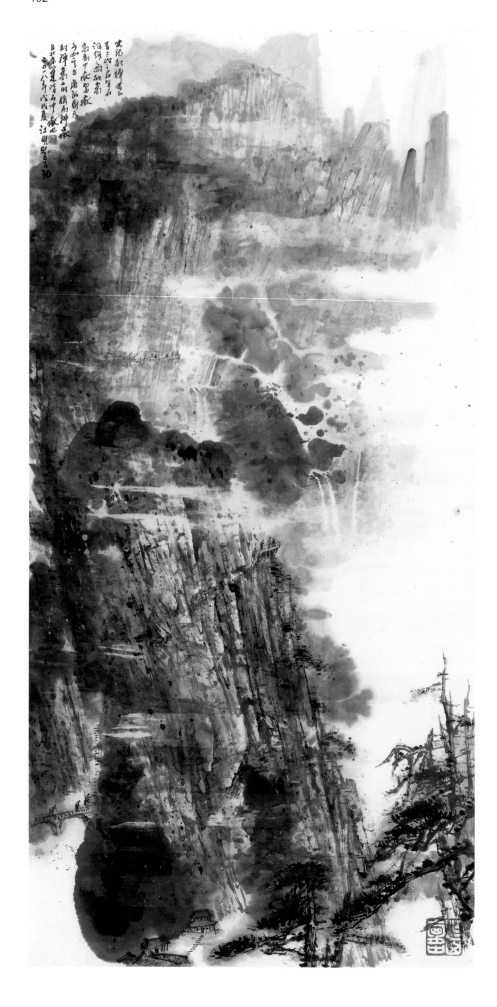

圖131　中嶽嵩山　2018　紙本水墨賦彩
Zhongyue Mt. Song　Ink and Color on paper　137×69cm

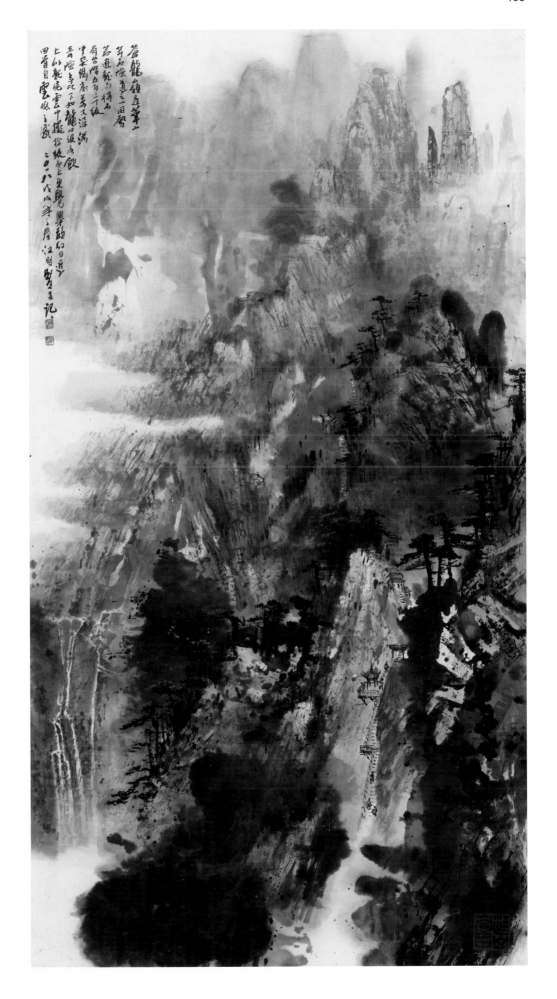

圖132　華山蒼龍嶺　2018　紙本水墨賦彩
Chang-Long Ridge in Mt. Hua　Ink and Color on paper　141×70cm

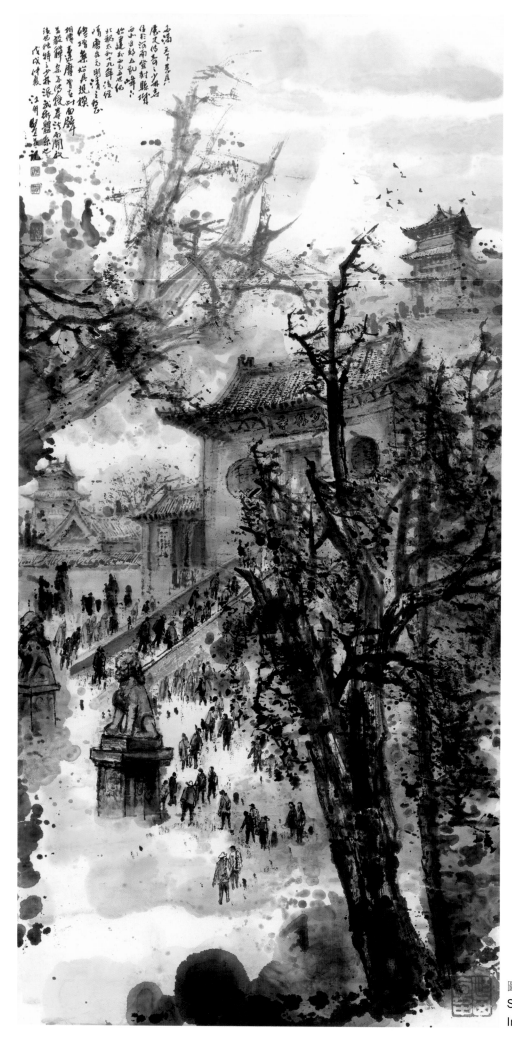

圖133　少林寺　2018　紙本水墨賦彩
Shaolin Temple of Mt. Song
Ink and Color on paper　137×69cm

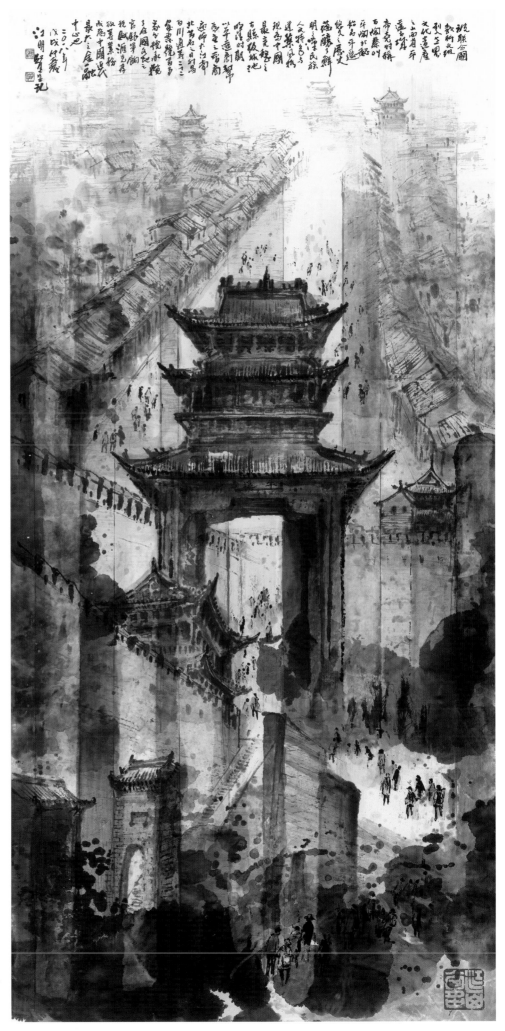

圖134　平遙古城　2018　紙本水墨賦彩
An Old Town in Pin-Yao
Ink and Color on paper　137×69cm

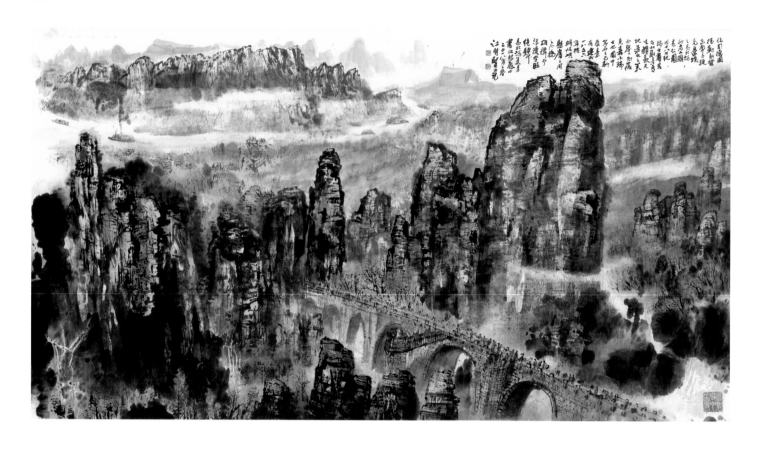

圖135　易北河畔　2018　紙本水墨賦彩
The Riverside of Elbe River　Ink and Color on paper　96×180cm

圖136　祁連山下　2018　紙本水墨賦彩
Under Qilian Mountain, Qinghai　Ink and Color on paper　69×136cm

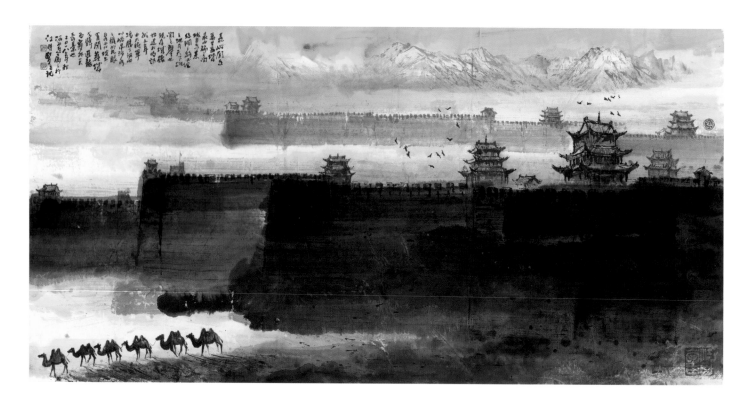

圖137　嘉峪關　2018　紙本水墨賦彩
Jiayuguan Pass,Gansu　Ink and Color on paper　68×137cm

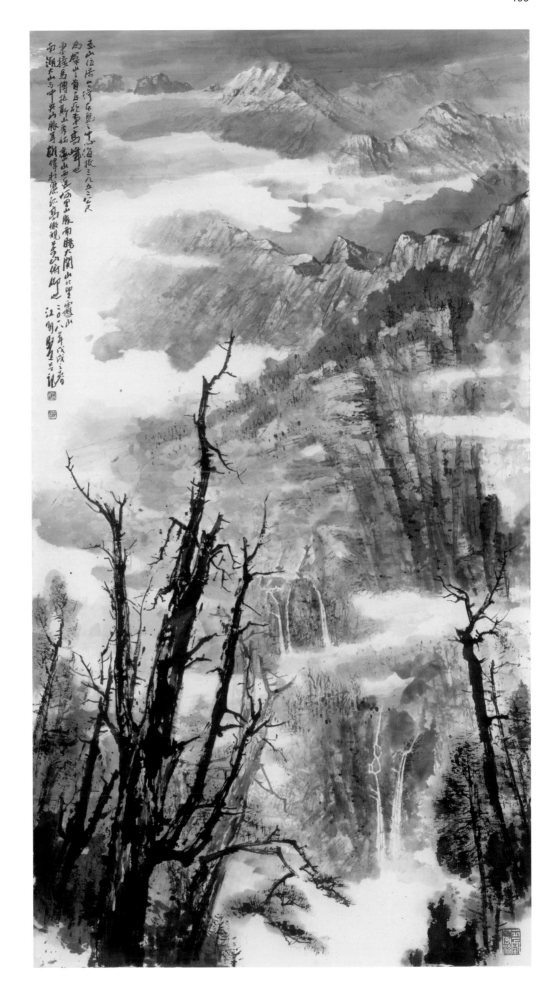

圖138 玉山遠眺 2018 紙本水墨賦彩
A View from Mt. Jade Ink and Color on paper 141×77cm

參考圖版
Supplementary Plates

江明賢生平參考圖版

1961年，江明賢首次習作個展於省立台北師範舉行。

1968年1月，江明賢（左）獲台師大美術系展國畫第一名教育部長獎，與系主任黃君璧大師合影。

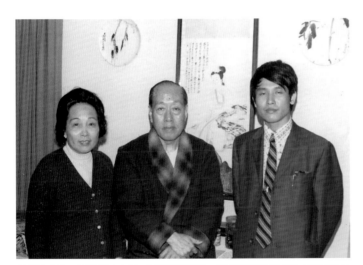

1973年2月，江明賢（右1）赴西班牙留學，經香港拜訪嶺南派大師趙少昂夫婦。

1973年6月，留學西班牙畫友同學右起：吳炫三、劉昌漢、江明賢、洪俊河、梁君午於大使館林基正秘書官邸。

1976年6月，江明賢在尼加拉大瀑布寫生。

1976年6月，江明賢與妻子劉潔峰遊於華盛頓。

1979年，謝東閔副總統（左）參觀江明賢在國立歷史博物館個展。

1979年，江明賢（右）請益一代大師張大千於台北外雙溪張府。

1988年3月，江明賢（右）榮獲國家文藝獎，由謝東閔副總統頒獎。

1988年7月，江明賢應大陸文化部中華文化聯誼會邀請在北京中國美術館舉行個展開幕答謝詞。

1988年7月，江明賢（中）與中國畫研究院院長劉勃舒（右）、中國國家主席鄧小平之女鄧林（左）餐敘於北京。

1988年7月，江明賢於北京拜訪李可染大師（左）。

1988年7月，江明賢（左）於黃山散花精舍與劉海粟大師（右）合繪〈黃嶽雄姿〉並接受北京中央電視台訪問。

1990年9月江明賢為台北來來大飯店繪山水巨畫〈千巖競秀〉（182×1155cm）。

1991年9月，江明賢（右）與著名畫家吳冠中於北京。

1992年3月，香港藝術館主辦華人名家展右起：劉國松、饒宗頤、江明賢、策展人吳繼遠、作家施叔青、何懷碩。

1999年5月，世界台商總會委託江明賢（中右）繪製〈山高水長〉作品，贈送總統府並獲李登輝總統（中左）和連戰副總統（左二）之接見。

2001年8月，江明賢（中左）策展「新世紀台灣水墨名家聯展」在北京中國美術館展出，臨行前海基會董事長辜振甫（中右）與畫家們茶敘。

2002年8月，江明賢接掌台師大美術系主任暨研究所所長，於就任佈達時致詞。

2003年3月，台北市長馬英九（左2）參觀江明賢（左1）展覽，右為台北市立美術館館長黃才郎。

2004年9月，江明賢（右3）與中央研究院李遠哲院長夫婦（右2）、寄暢園主人張允中（右4）等一起觀賞台灣早期書畫作品。

2004年11月，江明賢（右）與大陸文化部藝術司司長馮遠共同主持兩岸美術家對話於台師大國際會議中心。

2004年11月，江明賢（左）與知名收藏家張宗憲（中）楊思勝（右）於上海張府。

2004年12月，江明賢（左1）與京都大學留學之女兒江宜珈（左3），由福井爽人教授（右2）陪同拜訪東京藝大校長平山郁夫（左2）。

2005年3月，左起：台藝大校長黃光男、中國美術館館長馮遠、台師大美研所所長江明賢、中央美院美術學研究所所長邵大箴等餐敘於北京。

2005年7月，「縱筆天地—江明賢墨彩個展」於北京中國美術館開幕場景。

2005年7月，左起：台灣美術史學者謝里法教授、台師大美術系教授江明賢、台大哲學系教授郭文夫、美國聖荷西大學東方美術史教授高木森於北京中國美術館主辦「江明賢學術研討會」留影。

2006年6月，左起：王秀雄、廖修平、張義雄、鄭善禧、江明賢於東京相田光男美術館主辦「台灣美術─台灣巨匠五人展」會場。

2006年7月，江明賢（前中）與台師大美研所林昌德、李振明教授與博士生洪顯超、莊連東、李憶含、孫翼華、沈政乾、胡以誠等訪問西安。

2006年8月，江明賢（中）與台師大美研所教授林昌德、李振明暨博士生參加中央美院主辦「五岳看山」寫生教學活動與央美博士生主任羅世平（中右）、孫景波教授（右2）於山西雲岡石窟。

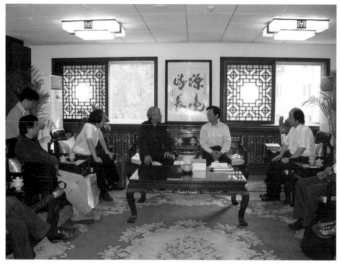

2006年9月，江明賢（中左）率領台師大美研所博士班師生，訪問中國藝術研究院，由王文章院長（中右）親自接待。

2006年9月，江明賢（右1）與台師大校長黃生（中）贈送由美術系出版之《藝術論壇》予北京中央美院校長潘公凱。

2006年12月，由竹內浩一教授率領之京都藝大研究生訪台並拜訪江明賢畫室。

2006年12月，江明賢對台灣師大美研所水墨創作組博、碩生授課。

2007年6月，江明賢（左）出席旅法著名畫家朱德群夫婦（右）歡迎宴，左二為法國駐台代表潘柏甫。

2008年9月，江明賢（右1）在北京中國美術館主辦之黃君璧畫展中與范迪安館長（右2）、黃君璧女兒黃安娜（右3）、藝評家陳履生（右4）共同主持記者會。

2008年9月，江明賢在北京中國美術館主辦之「黃君璧國際學術研討會」中發表論文。

2008年10月，江明賢（右）在其畫室與京都藝大竹內浩一教授（左）共同講評台師大美研所博士生作品。

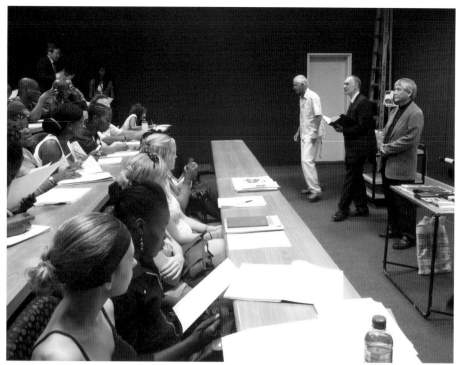

2009年2月，江明賢應邀在南非約翰尼斯堡大學美術系演講「水墨畫與西方現代繪畫」。

2009年8月，江明賢在岷江船上對樂山大佛寫生。

2009年12月，江明賢（前右2）擔任「台灣美術院」副院長兼執行長與全體院士合影。

2010年12月，左起：程法光、江明賢、宋雨桂、王明明、趙德潤等訪問黃公望故居。

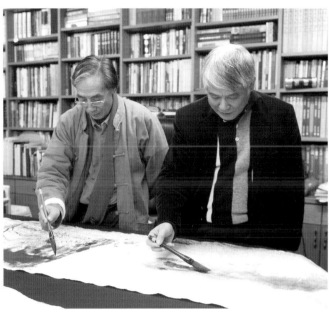

2011年2月，江明賢（右）與宋雨桂合繪〈新富春山居圖〉長卷於台北江府。

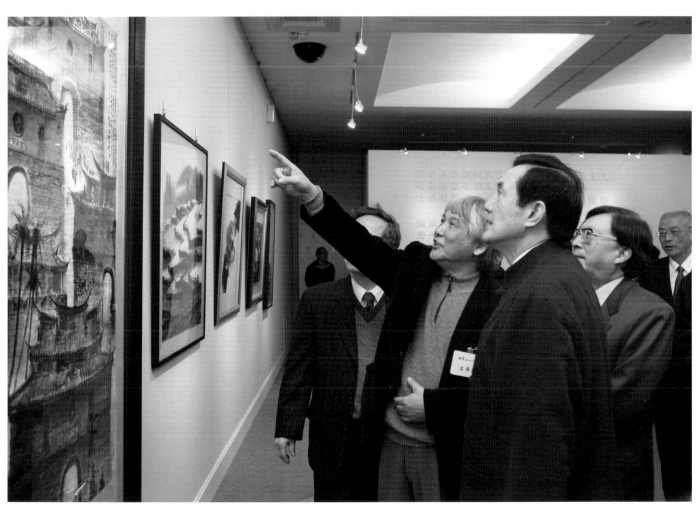

2011年1月，江明賢向馬英九總統解說畫境。

2011年2月，馬英九總統（右2）參觀江明賢（右3）作品並與其夫婦合影。

2011年6月，江明賢（右2）擔任總統文化獎評審。

2011年8月26日，由兩岸主筆畫家江明賢、宋雨桂合繪之〈新富春山居圖〉在中國國家博物館開幕現場領導與嘉賓。

2011年8月26日，〈新富春山居圖〉在中國國家博物館展出，江明賢在開幕中致詞。

2011年9月，江明賢與總統府秘書長廖了以（中）、文建會副主委洪慶峰（左）於總統府。

2011年9月，大陸國務院總理溫家寶在人民大會堂參觀〈新富春山居圖〉預展。右起：參事室副主任王明明、大陸主筆畫家宋雨桂、溫家寶總理、台灣主筆畫家江明賢、國務院秘書長馬凱、中央文史館館長袁行霈。

2011年10月，江明賢（右）與中國國家畫院院長楊曉陽合影於國家畫院30週年慶。

2011年10月，江明賢（左）與中國美協主席劉大為合影於中國國家畫院30週年慶晚宴。

2011年10月，中國國家畫院30週年慶留影。左起：盧禹舜、江明賢、劉文西、楊曉陽、何家英、方駿。

2012年7月，江明賢夫婦與小女兒宜珈遊德國。

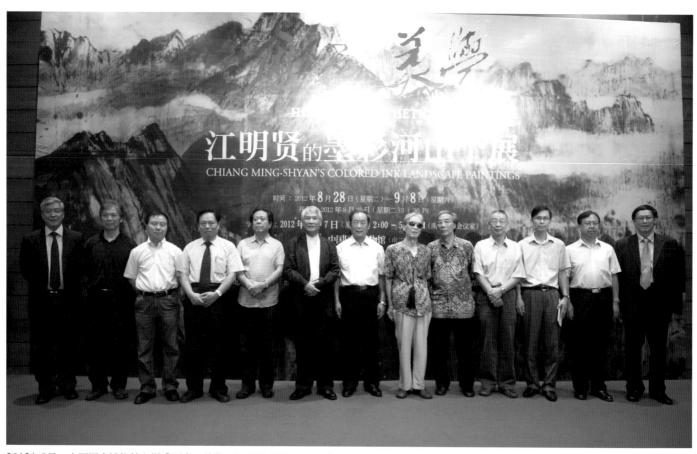

2012年8月，中國國家博物館主辦「歷史‧美學—江明賢墨彩個展」開幕式。嘉賓左起：陳履生 、唐勇力、汪家明、梁國揚、劉健、江明賢、朱維群、劉勃舒、宋雨桂、張道興、何家英、王平、黃世楨。

2012年8月，江明賢與家人合影於中國國家博物館個展會場看板前。

2012年8月，右起：安遠遠、
唐勇力、潘公凱、江明賢、
朱維群、陳履生、黃世楨夫
婦。

2012年9月，前副總統李元
簇（前右2）在北京參觀中國
國家博物館主辦之江明賢個
展（前左）。

2012年9月，台師大校長張
國恩（右4）率領藝術學院教
授們參觀北京中國國家博物
館主辦之江明賢個展。右
起：許和捷、張元鳳、江明
賢、張國恩、呂章生、李振
明、黃安娜、蘇憲法。

2012年9月，中國國家畫院副院長張曉凌主持「歷史・美學—江明賢的墨彩河山」學術研討會。

2012年11月，中國美術學院校長許江，在台北耿畫廊個展開幕酒會。右起：台師大校長張國恩、廖修平、許江、江明賢、蔡志忠、曾長生。

2012年12月，兩岸畫家筆會。左起：中國美協副主席吳長江、國家畫院史國良、中央美院中國畫學院院長唐勇力、台灣畫家江明賢、中國美協主席劉大為、海協會副會長王富卿。

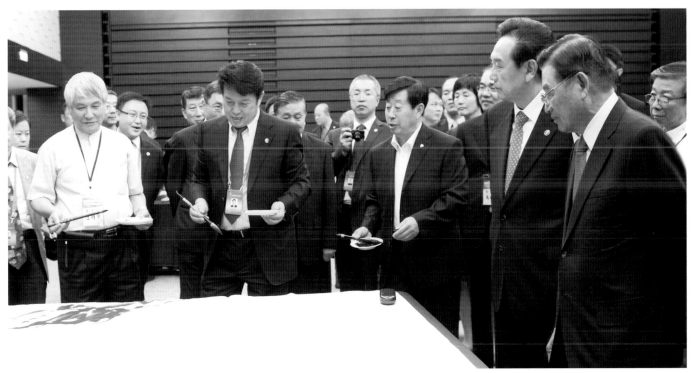

2012年12月，海基會主辦兩岸畫家筆會。左起：台灣畫家江明賢、中國文聯副主席覃志綱、中國美協主席劉大為、大陸海協會長陳雲林、台灣海基會董事長江丙坤。

2013年10月，江明賢（右）與海協會前會長陳雲林夫婦於長江三峽。

2013年11月，右起：大陸外交部駐法國代辦鄧勵、旅法著名畫家朱德群夫人、策展人黃世禎、江明賢等人於巴黎個展開幕會場。

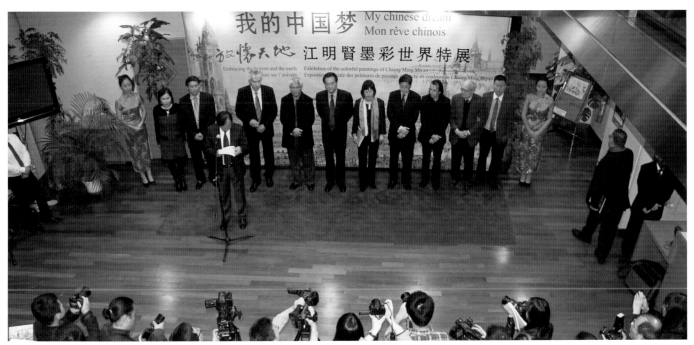

2013年11月，「放懷天地—江明賢墨彩世界特展」於巴黎中國文化中心開幕。

2014年，江明賢（中左）參加中國國家畫院絲綢之路創作寫生團於雲南香格里拉。

2014年6月，左起：江明賢（台）、宋雨桂（陸）、黎鷹（澳）、朱達誠（港）
於遼寧宋雨桂藝術館。

2014年10月，江明賢（右）與中央數碼電視書畫頻道董事長王平
於北京。

2014年，江明賢（中）與大陸全國台聯會長梁國揚（中
左）暨同仁合影於台北江明賢畫室。

2015年3月，江明賢教授（前中）陪海協會前會長陳雲林（前右）與浙江省台辦裘小玲主任（前左）觀賞畫作。

2015年5月，「水墨長河—江明賢創作大展」於國父館中山國家畫廊舉行。開幕嘉賓前排左起：立法院前副院長鍾榮吉、總統府前秘書長廖了以、台灣美術院名譽院長王秀雄、文化部長洪孟啟、江明賢夫婦、畫家李奇茂、監察院長張博雅、中央研究院前院長李遠哲、總統府前國策顧問張文英、黃光男、親民黨祕書長秦金生、紀展南醫師。

2016年4月,「墨彩新境─江明賢創作展」於濰坊市魯台展覽中心開幕。右起:濰坊市政府副市長潘強、濰坊市長劉曙光、山東省副省長季緗綺、中國美協主席劉大為、台灣畫家江明賢、中國國家畫院院長楊曉陽、濰坊市委宣傳部長初寶傑。

2016年6月,左起:赫聲行總經理劉盈希、江明賢、歐豪年、國展中心主任閔絲,茶敘於北京江明賢畫室。

2016年11月,左起:江明賢、國台辦交流局長黃文濤、國際巨星成龍、文聯秘書長趙實,於北京第十屆全國文聯代表大會歡迎宴。

2016年11月，江明賢（右2）與中國國家畫院院長楊曉陽（右3）、中國美院校長許江（左4）、中央美院校長范迪安（左5）與各省代表於第十屆全國文聯代表大會北京會場。

2017年1月，「歷史・人文・美學—江明賢的墨彩世界」個展在國立歷史博物館開幕現場。

2017年8月，江明賢（中）與天津畫院院長何家英（左）、中國工筆畫協會會會長馮大中（右），於香港。

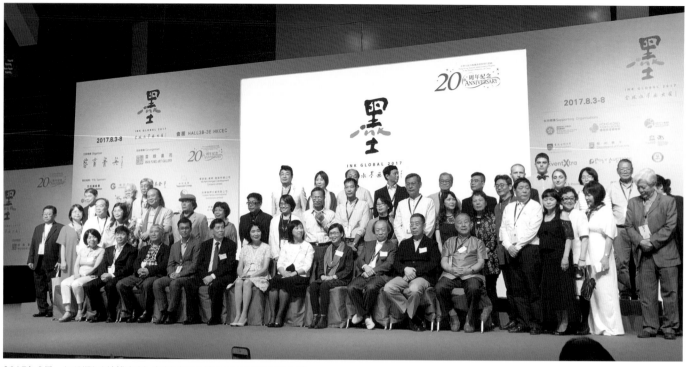

2017年8月，江明賢（前排左3）參加香港全球水墨大展與貴賓合影。

2018年2月，江明賢創作〈布達佩斯〉
（190×290cm）。

2018年7月，前副總統連戰與江明賢（左）參觀兩岸名家
書畫展於杭州連橫紀念館。

2018年12月，江明賢與中國美術家協會主席范迪安（左）於北京。

江明賢作品參考圖版

木炭石膏素描　1964

盧溝橋　速寫　1988

木炭石膏素描　1966

長城下驢子　速寫　1988

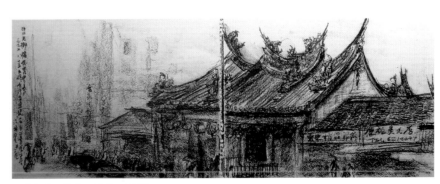

淡水老街福佑宮　速寫　1997

三峽祖師廟　速寫　1998

黃河　速寫　2006

觀音山遠眺　速寫　2006

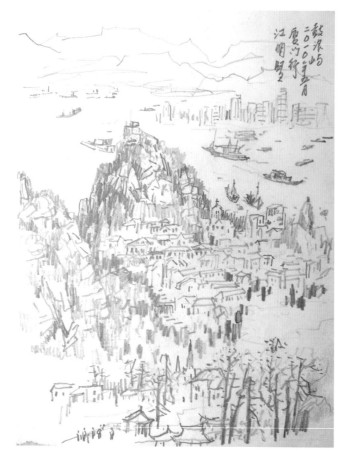

廈門鼓浪嶼　速寫　2010

雁蕩山大龍湫　速寫　2011

南雁蕩山　速寫　2011

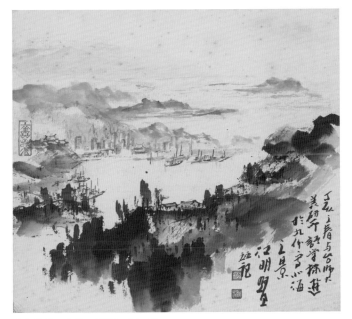

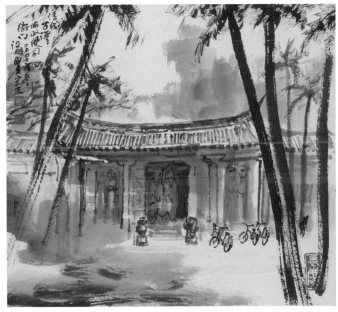

北海遠眺　水墨　2007　24×27cm

台灣布政使司衙門　水墨　2007　24×27cm

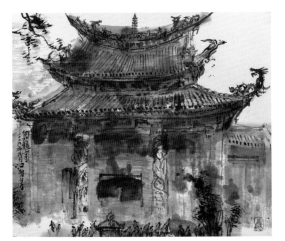

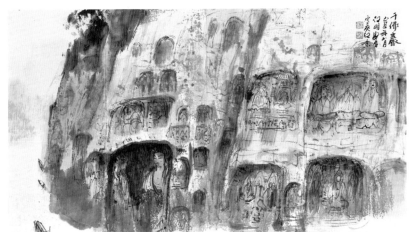

萬華龍山寺　水墨　2009　24×27cm

夾江千佛巖　水墨　2009　35×50cm

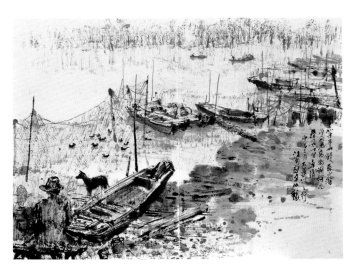

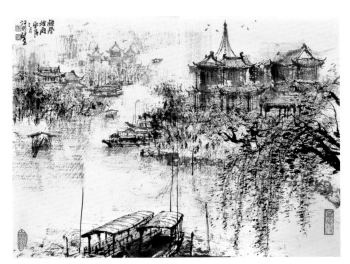

高郵湖畔　水墨　2010　45×64cm

瘦西湖熙春台　水墨　2010　45×64cm

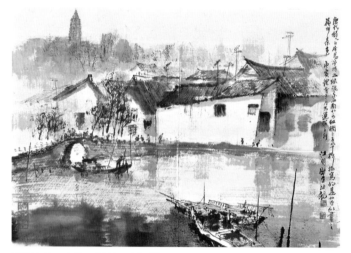

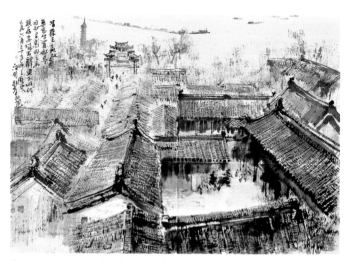

蘇州水巷　水墨　2010　45×64cm

高郵古驛站　水墨　2010　45×64cm

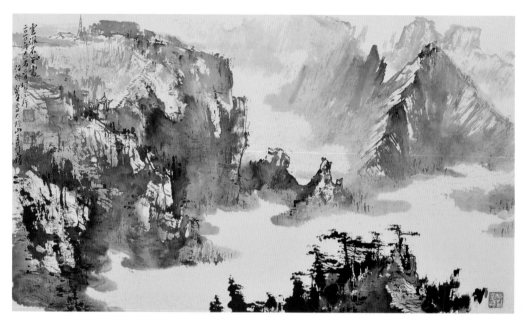

太行山王莽嶺　水墨　2010
37.5×64.5cm

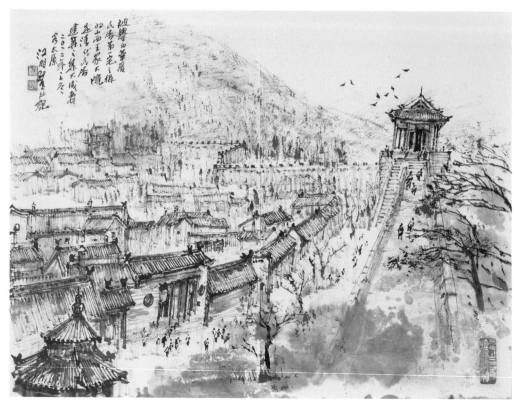

山西王家大院　水墨　2012
42×56cm

周庄雙橋　水墨　2013　42×224cm

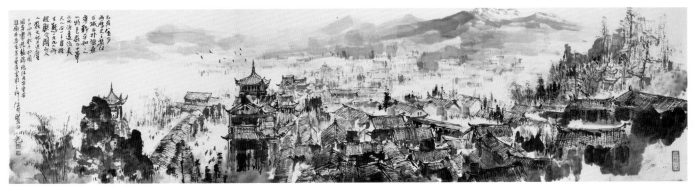

麗江古城　水墨　2014　42×168cm

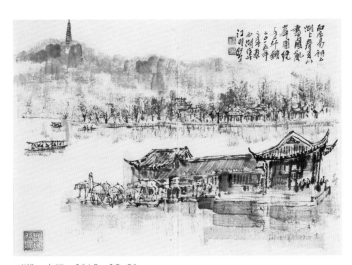

西湖　水墨　2015　35×50cm

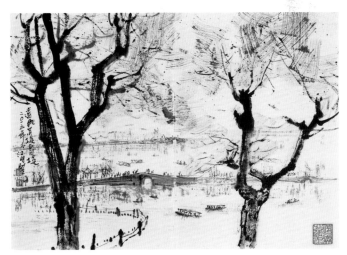

遠眺白堤與蘇堤　水墨　2015　35×50cm

縦横自然　書法　2015
68.5×34.5cm

龍　書法　2015
67.5×33.5cm

莊子知北遊　書法　2015
136×34.5cm

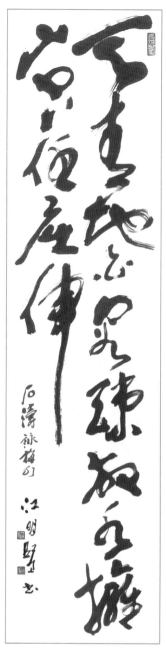

石濤詠梅　書法　2016
136×34.5cm

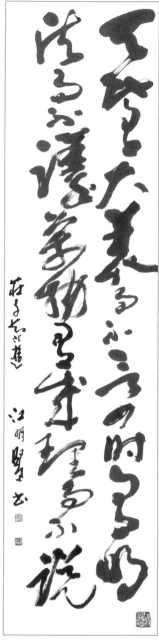

大美不言　書法　2016
136×35cm

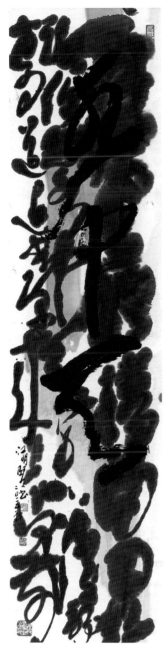

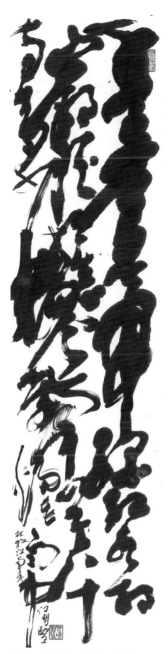

布袋和尚詩・退步原來是向前
書法　2016　136×34.5cm

杜牧・江南春　書法　2016
136×34.5cm

石頭禪師・山高不礙白雲飛
書法　2017　136×34.5cm

歐陽修・醉翁亭記　書法　2017
136×34.5cm

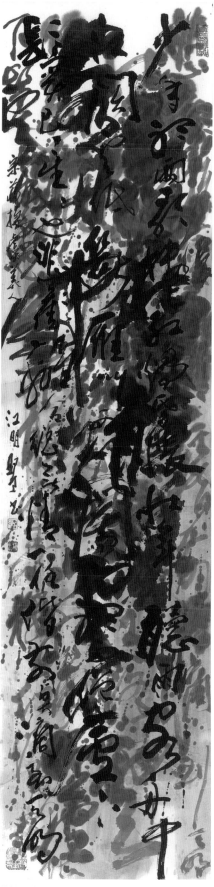

荀子勸學篇　書法　2017　136×34.5cm

蘇東坡・沙湖道中遇雨　書法　2018
136×34cm

蔣捷・虞美人聽雨詩　書法　2018
136×34.5cm

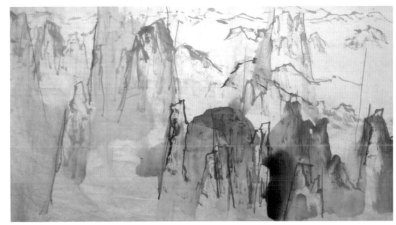

山水草圖（二）

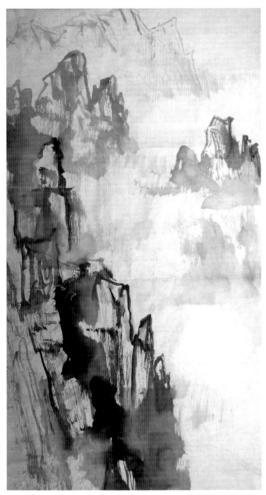

山水草圖（一）

山水草圖（三）

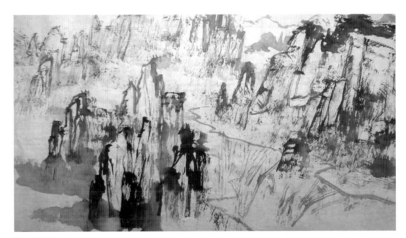

山水草圖（四）

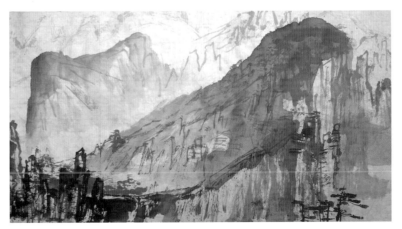

山水草圖（五）

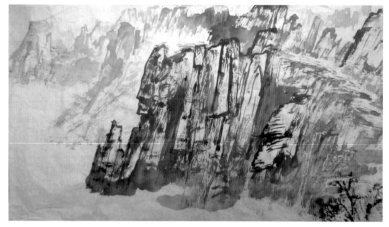

山水草圖（六）

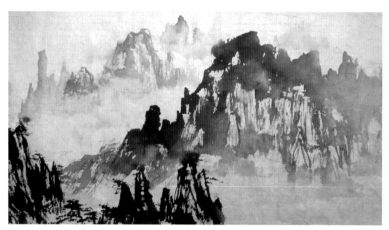

山水草圖（七）

山水草圖（十）

山水草圖（八）

山水草圖（十一）

山水草圖（九）

圖版文字解說

Catalog of Chiang Ming-Shyan's Paintings

圖1
暮歸　1968　紙本水墨賦彩

　　此作1968年獲得教育部長獎，全幅150×180公分，以一種高遠、俯瞰的視角，採長短細線、枯直交疊的筆法，在暮色疏林、夕陽寒鴨的野趣中，景深層次豐富、虛實呼應，墨韻十足，已具大師意趣。

圖2
東港漁民　1968　紙本水墨賦彩

　　以細碎的直線，捕捉南台灣夕陽西下時港邊漁船併排與岸上漁民工作的情景，在虛實、鬆緊對比中，刻劃現實景緻，企圖為現代水墨尋找新的可能性與方向。

圖3
西班牙城堡　1974　紙本水墨賦彩

　　以墨韻搭配江明賢擅用的赭紅，營造出一種恢宏、蒼茫的氣象。畫面採平視與仰角結合的構圖，前方是一片以細直線條表出的荒疏林木，遠方是一座建築在懸崖頂端的城堡，中間則在雲霧掩映中，幾隻飛鳥更增添了蒼茫、枯荒的意象；在看似西方的場景中，卻有著中國「夕陽・老樹・昏鴉」的意境。

圖4
北美掠影　1977　紙本水墨賦彩

　　大量的濃重墨漬，一反之前以細線搭配淡遠墨韻的作法，顯示他對抽象表現的關懷與嘗試，企圖在具象與抽象之間，找尋一個平衡點。

圖5
西京城郊　1983　紙本水墨賦彩

　　以酣暢的墨韻，憶寫早年留學的西班牙京城馬德里，尖聳的建築，隱身在大片的墨色中，近景是秋林、山野，乃至兩側的江河。這種結合具象與抽象的表現手法，是江明賢頗為擅長且具特色的風格。

圖6
坐看雲起　1986　紙本水墨賦彩

　　此作高75公分，長達140公分，表現出一種山水博大、渾厚的氣象，墨韻飽滿，筆意酣暢　並在畫首題記台灣師大老師溥心畬教誨之言自勉，曰：「畫山水不難於險峻而難於博大，不難於明秀而難於渾厚。險峻明秀者筆墨也，博大渾厚者氣勢也，筆墨出於積學，氣勢由於天縱。」

圖7
愛河之畔　1987　紙本水墨賦彩

　　這是江明賢較早的長卷之作，在遠景山脈、中景城市、前景愛河及河畔林木的井然構成中，顯現一個正從傳統漁村蛻變成現代化大城市的景像。以水墨表現現代城市，也成為日後藝術家創作的一大強項。

圖8
盧溝橋夕照　1988　紙本水墨賦彩

　　以40×177公分的尺幅，畫出這座標記著中國近代悲壯史頁的古橋，在一輪巨大夕陽下，由近而遠的壯闊場景。以乾枯墨筆畫出的古老橋墩，搭配近景枯槁的樹枝，以及遠方的城堡和昏鴉，再一次把中國古老詩詞「小橋流水人家，夕陽老樹昏鴉」的柔美意境，拉抬到一種蒼茫壯闊的巨幅場景。這種壯闊場景的描繪，既是對故國山河的回應，也是將積澱已久的旅美記憶，重新喚醒。

圖9

松濤瑞瀑　1988　紙本水墨賦彩

這是一幅以傳統筆法表現畫家情思創意的作品，山巒、白雲、瀑布、古松，織構成一幅令人神馳嚮往的美境。作者並藉宋代黃庭堅之語「高明深遠然後見山見水」等語自勉，強調「讀萬卷書，行萬里路」的重要。

圖10

紐約之秋　1988　紙本水墨賦彩

1974年年底，江明賢結束在西班牙的學業，曾赴美三年，旅居紐約長島。異國景色，四季分明，秋來楓葉如火，寒冬瑞雪飄飛，這是1988年的回憶之作 巧妙的構圖，秋林在前，城市在後，中隔鐵橋，墨林紅楓，自近而遠，展現作者傑出的佈局能力。

圖11

蘇州水鄉　1989　紙本水墨賦彩

蘇州水鄉與義大利威尼斯輝映東西，唐代詩人白居易有云：「綠浪東西南北水，紅欄三百九十橋。」正是形容蘇州水鄉如詩似畫的景緻。江明賢以長幅形式，將水鄉最古老且完整的一段，做了精采的掌握。古老的民居、石橋，和前方的小船相互輝映，清晨時分，婦女臨溪洗衣，輕舟畫舫搖槳而過，打破寧靜，斑駁蒼老中，仍現無限生機，此乃1989年2月初遊蘇州之作。

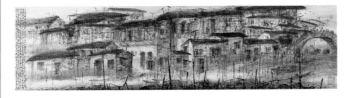

圖12

江南水巷　1991　紙本水墨賦彩

以水墨表現建築之美，是江明賢創作上的一大強項，除了古老的廟宇、宮殿，這些屬於民居的建築，更是一絕。臨江的老屋，櫛次鱗比，彼此依附，歷經歲月洗滌，黑瓦、白牆，再加上木構的欄杆、窗櫺，充滿生活的自足自適。屋頂偶現現代化的電視天線，右側高大的石拱橋，人群往來，這是歷經世代變遷、卻永不打敗的庶民生活實景。此作可視為1989年〈蘇州水鄉〉的姐妹作。

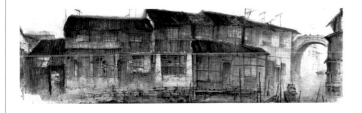

圖13

布達拉宮　1992　紙本水墨賦彩

史載公元7世紀吐蕃王松贊干布為迎娶大唐文成公主而決定築一宮城以誇示於後代，歷經數代整修，至17世紀達賴五世增建紅白兩宮，以及達賴十三之擴建始成今日規模。江明賢將此宮之巍峨，置於畫幅左下方，對比於後方巨大且具稜角的山脈，山體明暗分明，益增宮殿雄偉之勢，下方雲霧迷漫，蒼鷹飛翔。

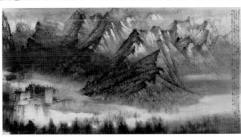

圖14

樂山大佛　1992　紙本水墨賦彩

這幅作品，藝術家大量使用積墨、破墨、潑墨、滴墨等技法，將大佛的面部和中央頂立的斧劈皴峭壁，以細拙的線條拉出和厚重的濃墨、石青、硃砂混和色塊形成對比美；神秘光束由大佛頭部向左下方延伸，加上右下角的虛部空間，使畫面不至太擁塞，並襯托出大佛的莊嚴法像；呈現山勢壁立千仞、咫尺千里的視覺聯想。

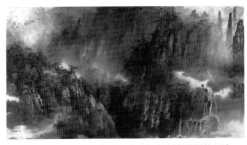

圖15

玉屏樓遠眺　1993　紙本水墨賦彩

1993年3月江明賢重遊黃山，由玉屏樓遠眺天都峰青山雲湧，氣勢雄偉變化萬千，左側以較枯乾的筆法、較多的赭色，描繪包藏在某松間的寺廟，紅瓦白牆；右側則以較濕潤的墨色，描繪群山疊障，雲氣飽滿的氣象，右下方還有直瀉而下的瀑布。不禁讚嘆：登上黃山始知天地有大美而不言也。

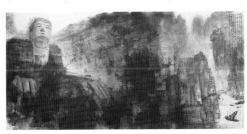

圖16

艋舺龍山寺　1993　紙本水墨賦彩

為營造莊嚴、神秘的宗教意境，江明賢將象徵「人神交會」的香爐置於畫面正中最前端；香客的遊動置於中景，襯以模糊卻具神秘的光線，一則顯示人潮流動的氛圍，二則增加空間的深沈感，最後則是較寫實的廟宇建築全景，包括：廟前的兩根龍柱、屋頂的筒瓦、屋脊上的剪黏龍飾……等，在寫實與簡潔之中，要取得恰當的掌握。

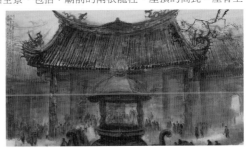

圖17
艋舺龍山寺　1993　紙本水墨賦彩

　　艋舺龍山寺歷史悠久，原建於清乾隆年間，後因地震、風雨等屢修
屢毀，直到20世紀初由信徒集資，敦請泉州匠師王益順進行改建，始
成今貌，乃北台灣最大之寺廟。此作以俯瞰角度，描繪該寺廟景緻，
墨色與赭色相間，濃墨與淡墨相襯，深具氣勢。

圖18
南鯤鯓代天府　1993　紙本水墨賦彩

　　南鯤鯓代天府是南台灣頗具代表性的王爺廟，歷史優久、香火鼎
盛。此作以巨大的拜庭呈顯廟體的莊嚴宏偉。層疊的廟宇緊貼在後，
下方的香客、遊人，讓廟宇空間充滿生氣，墨韻的濃淡，更顯虛實
間之美。

圖19
高山流水　1994　紙本水墨賦彩

　　在墨韻淋漓的構成中，隱約可見峰頂矗立的巨松，以及峰間竄流而
下的瀑布，在濃、淡、虛、實的對話中，益顯東方水墨高度的精神性
與表現力，江明賢對墨韻、筆觸的掌握，這是頗具成功的代表作之
一。

圖20
台灣文武廟門神　1995　紙本水墨賦彩

　　相當別緻的構圖，從廟的正門內面向外望出去，門神門板或大開、
或半開，清晰呈現在眼前。洞開的大門外，則是前庭的建物，在墨漬
潑染之間，有一份莊嚴、神秘的宗教氛圍。

圖21
紐約第五大道　1995　紙本水墨賦彩

　　畫面主題是紐約第五大道上的法式廣場旅館，這幢建於1907年的旅
館，是紐約當地極具歐洲巴洛克式藝術特色的建築，也是歷來各國政要
名流聚會、餐敘的重要場所。為了突顯紐約大都會的象徵與標幟，江明
賢特意把帝國大廈移至畫面的左上方，它擁有102層，是世界最高的建築
物，更是美國
霸權和國勢的
象徵。這是江
明賢相隔20年
後，舊地重遊
之作。

圖22
紐約洛克斐勒中心　1995　紙本水墨賦彩

　　20年前余客居紐約，每逢假日尤以聖誕夜
必至中城第五大道之洛克菲勒中心，賞玩異
國宗教節慶之熱鬧氣氛。高聳入雲龐大而壯
觀之現代建築景色堪稱為世界都會之代表，
也是企業甚至國力之權力象徵也。去歲孟夏
陪學瀅赴美深造而重遊紐約，歲月荏苒繁華
如昔景物仍依悉也。

圖23
澎湖天后宮　1995　紙本水墨賦彩

　　擁有四百餘年歷史的澎湖天后宮，是全台最古老的天后宮，也是馬公
（媽祖宮）地名的由來。此作由廟前左側的斜坡取景，廟體虎邊的山牆
成為主景，正
門反而作為陪
襯，廟頂的飛
簷、剪黏以墨
筆描繪，突顯
此廟建築之
美。

圖24
台北迪化街　1997　紙本水墨賦彩

　　充滿著歐式巴洛克風和清代閩南式紅磚建築的迪化街，隨著百多年來
歲月之洗禮，風采依舊，莊嚴中仍不失其華麗與典雅。

圖25 ————————————————
廟會（七爺八爺） 1997 紙本水墨賦彩

　　俗諺有云：「農曆五月十三人看人」，指的正是大稻埕迪化街霞海城

隍廟祭典人山
人海之盛況，
有北台灣第一
慶典之譽。本
作以七爺、八
爺等巨形神將
置於畫面前
景，紅、黃、
綠的色彩，益
增畫面熱鬧的
圍。

圖26 ————————————————
北港朝天宮 1997 紙本水墨賦彩

　　北港朝天宮為台灣歷史最久的廟宇之一。清康熙33年，由樹壁和尚自
福建湄洲奉請媽祖神像來台於北港所建，終年燭光人影香火不絕。此作
以墨筆描繪壯闊廟體，除正面景觀，更可見後方層層院落；紅色的燈

籠，更加深了
景深的效果。
下方兩頭石
獅，對比出人
群的擁擠及人
物的渺小。

圖27 ————————————————
靈山—玉山 2001 紙本水墨賦彩

　　作為台灣聖山的玉山，襯托在紅色的天空之前，巍巍蕩蕩，莊嚴、聖
潔。前方再以濃墨，畫出巨大的神木，猶如舉手拱拜的姿態，並有幾隻
張翅滑翔的巨鷹。

圖28 ————————————————
魁北克古城 2003 紙本水墨賦彩

　　1985年被聯合國教科文組織列為世界歷史古蹟，文化保存地的加拿大
魁北克小鎮，是北美最古老也是最美麗之城市之一，已具四百多年歷
史。著名之芳堤娜城堡酒店為魁北克最醒目之地標，1893年由布魯斯普
萊斯仿照法國拉洛瓦河城堡而設計建造，外觀豪華壯麗，二次大戰時加
拿大總理麥肯奇、英國首相邱吉爾及美國總統羅斯福等盟國領袖曾在此
召開聯軍會議，并討論諾曼第登陸計劃而名揚全球。此作以較輕淡的墨
色加色彩畫成，有一種優美、浪漫的氣息。

圖29 ————————————————
京都之秋 2003 紙本水墨賦彩

　　京都音羽山的清水寺，是日本著名之觀光聖地。始建於奈良時代，
已具1200年歷史。其建築為一純木造的古寺廟群，內外陳設諸如釋
迦、觀音、羅漢等木雕佛像，以及梵鐘、石塔、壁畫等皆為不朽之美
術名作，並列人類重要文化財。每逢春季寺院的櫻花迷濛，極富詩情
與浪漫之美，秋來紅葉如火，醉倒遊人流連忘返。此作以明亮的紅、
黃搭配，有一種壯美的氛圍。

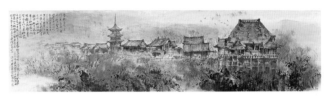

圖30 ————————————————
新竹漁港 2004 紙本水墨賦彩

　　以對角線的構圖，描寫
漁港船檣交錯、船身連雲的
繁盛景像；墨色的點染，更
加深了水影的生動與深度；
這種從寫生出發、又不被寫
生所拘束的風格，正是江明
賢博得佳評的重要原因之
一。

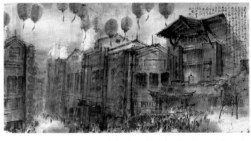

圖31 ————————————————
台灣傳統藝術中心 2005 紙本水墨賦彩

　　位 於 宜
蘭冬山河畔
國立傳統藝
術中心，成
立於1993
年，是宜蘭
地區的新景
點，也是台
灣首座結合

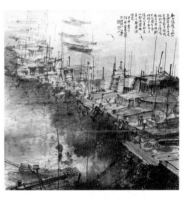

傳統藝術與聚落生活之觀光園區。內容包括：戲劇、音樂、工藝、舞
蹈、童玩、民俗等文化與族群融合之特色，具有展示、研究、保存、
傳習、推廣等功能。其建築呈現傳統與現代交融之式樣，黑瓦紅牆、
玉宇樓台，深具典雅與樸拙之美。

圖32 ————————————————
台南大天后宮 2006 紙本水墨賦彩

　　台南大天后宮原稱一園
子亭，為明末寧靖王朱術
桂府邸。康熙22年，水師
提督施琅攻台，寧靖王與
五妃先後殉國，明朝正式
滅亡。因感於台灣人民對
媽祖之虔敬和征台之庇
佑，施琅乃奏請清廷將寧
靖王府改為媽祖廟；日後
逐次加封為天后，是台灣
最早官建祀典媽祖廟。

圖33
京都平安神宮　2006
紙本水墨賦彩

　　為記念桓武天皇遷徙京都1100年，於明治28年建立了平安神宮。每到4月中旬，神宮後院垂櫻怒放、花海一片，遊客流連忘返，不忍離去。此作以大膽的構圖，強調花海之美。

圖34
張家界　2007　紙本水墨賦彩

　　號稱「奇峰三千，秀水八百」的張家界，位於湘西苗族自治區內。被譽為具有黃山、桂林之美，以及匡廬、南嶽之秀，並集峰林、洞湖、瀑布於一身，可謂天下第一奇山也。1992年聯合國教科文組織列為世界自然遺產。此作以大膽墨韻搭配細筆描繪，展現張家界石林、奇峰之美。

圖35
東嶽泰山　2007　紙本水墨賦彩

　　具「五嶽獨尊，天下第一山」美譽的泰山，也是堯舜至秦漢以迄明清歷代帝王，登基大典行封禪祭天之禮的所在。1987年被聯合國列為世界自然與文化遺產。此作以全景式構圖，寫此神山之壯美。

圖36
台南安平古堡　2007　紙本水墨賦彩

　　台南安平古堡又稱紅毛城、赤崁城，或台灣城。1624年為荷蘭人所建，時稱熱蘭遮城，是台灣最古老的城堡。1661年，延平郡王鄭成功征服台灣，並定居於此，所以此地又稱王城。日治時期改稱安平古堡，斷瓦殘牆、老榕根脈、悠悠歲月，令引徘徊與懷念。

圖37
北港朝天宮　2008　紙本水墨賦彩

　　位於雲林北港之朝天宮為全台媽祖之信仰中心。清康熙33年，臨濟宗34代高僧樹壁和尚由福建湄州供奉媽祖神尊來台開基立廟。道光皇帝曾賜匾「天上聖母」，開官方文書之始。此宮文物史蹟甚豐，集閩南宮殿建築之大成，江明賢以拼貼並置的構圖方式，呈顯該廟的各個不同角度，頗具匠心。

圖38
大甲鎮瀾宮　2008　紙本水墨賦彩

　　清雍正8年，福建莆田林永興自湄州奉請天上聖母媽祖來台定居大甲堡並擇地建廟。乾隆35年改建，名為天后宮，清中葉歷經地方仕紳等集資擴建，始稱鎮瀾宮。每年農曆三月初旬之遶境進香，遊行之陣頭、藝閣、花車暨善男信女等，場面浩大為台灣廟會所罕見，也是世界三大宗教盛況之一。此作以虛實並列的構圖，展現該廟的宏偉、莊嚴。

圖39
台北五城門　2008　紙本水墨賦彩

　　1875年欽差大臣沈葆楨奏請清廷建造台北府城，東門又名景福門，西門亦稱寶成門，另名麗正門之南門為府城之主門。現碩果僅存保留原閩南碉堡式樣之北門，時稱承恩門，至於出入板橋門戶之小南門，為當年林本源家族資助所建造。江明賢以拼貼式的構圖將城門集中於一幅，超越了時空的限制。

圖40
黃鶴樓　2008　紙本水墨賦彩

　　與岳陽樓、滕王閣並列中國三大名樓之黃鶴樓，位於湖北省武漢。始建於三國時期，孫權實施以武治國而昌，築城為守建樓瞭望，武漢三鎮皆收眼底。唐代詩人崔顥曾詩云：「昔人已乘黃鶴去，此地空餘黃鶴樓；黃鶴一去不復返，白雲千載空悠悠。」成千古絕唱之詩篇。

圖41
莫斯科紅場教堂　2008　紙本水墨賦彩

　　16世紀中葉，因戰勝喀山汗國與統一莫斯科附近各公國，伊凡三世下令建造之聖瓦西里教堂，是紅場最重要的地標，其以洋蔥頭造型之特殊風格，如夢幻中之童話世界而馳名。此作即以林立的洋蔥頭屋頂為描繪重心。

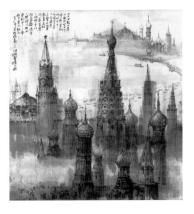

圖42
鐮倉大佛　2009　紙本水墨賦彩

　　著名的鐮倉大佛，位於東京近郊神奈川縣，1238年淨光和尚募資仿中國宋代木雕風格所建，1252年改以青銅鑄作重製，現為日本鐮倉時代遺存之國寶，佛高11公尺，雙眼微張，慈祥而嚴肅，盤坐著觀注人世間之眾生與浮沈滄桑，每年春季櫻花怒放善男信女到此尋幽、許願。

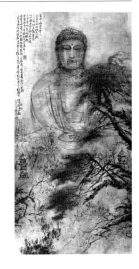

圖43
揚州何園　2010　紙本水墨賦彩

　　竹裏登樓人不見，花間覓路鳥先知。此作以西方構圖的方式，描繪出純醉中國式建築的林園之美。

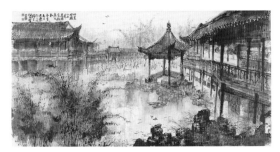

圖44
開普敦港　2009　紙本水墨賦彩

　　猶如海上長城屏障著開普敦小鎮的桌山，因其形如桌面而得名。由山頂鳥瞰，市區與海灣盡收眼底。鄰近之羅賓島，因曾囚禁南非黑人領袖曼德拉而聞名。2009年春，江明賢前往南非講學，順遊開普敦而作此；全幅以近景船隻、中景城鎮、遠景桌山構成，層次分明，有虛有實，耐人尋味。

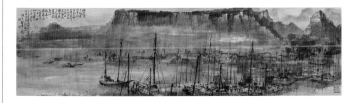

圖45
古運河畔　2010　紙本水墨賦彩

　　古運河自春秋戰國經隋唐以來是京杭對外的交通樞紐，孕育了豐富之人文內涵與歷史遺跡。此作以長幅俯瞰形式，描繪運河船舶連雲、往來繁忙的景緻，中間的古建築，呈顯歷史的久遠，綠草盈眼、水光天色。

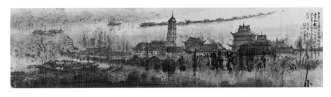

圖46
恆山懸空寺　2012　紙本水墨賦彩

　　位於北嶽恆山金龍峽谷絕壁上的懸空寺，集儒、道、釋於一體，是世所罕見之古建築。鑿窟作基，危崖托依，懸空而造，始建於北魏後期，迄今已具1500多年歷史。江明賢既寫建築，更強調恆山絕壁之美，遠山淡遠，近樹翠綠，右側縱谷仍見江上行舟，構圖奇絕。

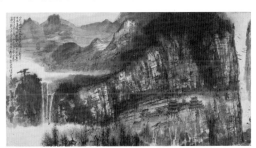

圖47
大地交響 龍勝梯田　2010　紙本水墨賦彩

　　被譽為「天下一絕」的龍勝梯田，位於桂林近郊80公里處，是侗、瑤、苗、壯等族歷代聚居與開墾之地。從河谷到峰巒之顛或綠野懸崖，無山不耕，無溪不耘，把大自然精雕成震撼魂魄之優美詩篇，與扣人心弦之交響樂章，多少騷人墨客到此一遊而流連忘返徘徊不已。

圖48
新富春山居圖　2011　紙本水墨賦彩

　　〈新富春山居圖〉的創作，是當年兩岸交流的焦點，呼應台北故宮博物院黃公望〈富春山居圖〉「無用師卷」和浙江博物館〈剩山圖〉合璧展出的盛事，江明賢受邀與大陸畫家宋雨桂兩人合作完成此鉅作，表現富春江沿岸豐富的人文環境與自然生態，別具意義。

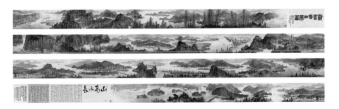

圖49

雲煙飛瀑　2011　紙本水墨賦彩

　　相傳黃帝曾在黃山問道於容成子，煉丹成仙而去，故黃山峰名天都。《列仙傳》亦云：漢陵陽子明上黃山，服五石沸脂，化為黃鵠成仙飛去，總之黃山充滿神仙傳說。此外，黃山之美兼有泰山之雄偉、華山之險峭、衡山之煙雲、廬山之飛瀑、峨眉之清秀，而聞名於天下。此作以雲煙飛瀑來表現黃山之美。

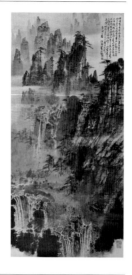

圖50

武夷山勝覽　2012　紙本水墨賦彩

　　被聯合國教科文組織列為世界文化自然遺產的閩北武夷山，集森林、幽谷、溪流、飛瀑之最，如詩似畫聞名於世。歷代騷人墨客李商隱、范仲淹、陸游、辛棄疾、柳永、徐霞客等皆曾到此一遊，並吟詠賦詩，南宋理學家朱熹更設書院講學於此。藝術家將主山立於畫面中央，溪流環山而行，江面船影如織，再以紅、綠二色烘染，益顯生氣。

圖51

雁蕩山小龍湫　2012　紙本水墨賦彩

　　被譽為「海上名山寰中勝」的雁蕩山，以奇峰、洞石、煙雲、泉瀑著名，吸引歷代名人雅士墨客到此尋幽賦詩作畫。此作以帶著抽象手法的墨韻，展現雁蕩之美。

圖52

宏村之春　2012　紙本水墨賦彩

　　充滿了濃郁中國傳統文化氛圍與地域特色之皖南明清古鎮宏村，依山面水、福祿永綿，為徽州汪氏家族聚居之地。2000年被聯合國教科文組織列為世界文化遺產。後因電影《臥虎藏龍》在此取景拍攝更聲名遠揚。每當煙花三月細雨迷濛之際，吸引眾多遊客到此尋幽探訪。此作以具垂直分割的畫面構成，加上左下絡繹不絕的參觀人群，形成規整與活潑均俱的藝術趣味。

圖53

南京閱江樓　2012　紙本水墨賦彩

　　六朝以來被倚為天塹的金陵，是明太祖定都之地。城西北的獅子山，是朱元璋稱帝後所賜名。峰頂聳立的閱江樓，也是立基於洪武初年，卻遲至2001年始建成，堪稱史上僅存歷經600年由後人所完願之建築。2012年夏天，江明賢因有金陵之行而作此畫，山、河與建築，林立交織，氣宇軒昂。

圖54

皇城相府　2012　紙本水墨賦彩

　　被譽為中國北方第一文化巨族之宅的山西皇城相府，是清康熙皇帝國師、也是一代名相陳廷敬的宅邸；層樓疊院、深厚堅固，正是一品光祿大夫的榮耀建築，江明賢以他擅畫建築的本領，東方筆墨結合西方類立體主義畫面分割手法，表現了這北方大院的尊榮氣象。

圖55

黃山雲瀑圖　2012　紙本水墨賦彩

　　千峰疊嶂，萬壑爭流，登上黃山始知天下有大美而不言 江明賢以筆墨交織的手法，將黃山古松、削壁、白雲、瀑布的美景，精采呈現。

圖56

德勒斯登　2012　紙本水墨賦彩

　　已具800多年歷史，被聯合國教科文組織列入世界文化遺產之德勒斯登是古代薩克斯王朝之首府，充滿著日耳曼民族之人文美學與歷史驕傲。沿易北河畔古堡林立，雄偉莊嚴之哥德式教堂，華麗壯觀之巴洛克皇宮歌劇院暨博物館等，大都傳為建築師波貝爾曼與雕刻家貝爾摩薩爾之精心傑作。

圖57 —————
五台山聖境　2012　紙本水墨賦彩

　　五台山是中國著名之佛教聖地，雄峙晉北，因五峰環抱而得名。清康熙在其〈御制中台演教寺碑〉有云：「東有離嶽火珠，南有洞光珠樹，西有麗農瑤室，北有玉潤瓊枝，中有自明之金，環光之璧是靈秀所鍾。」名寺古剎、白塔金頂、暮鼓梵聲、高峰峽谷、清涼幽靜，真人間仙境也。藝術家以拼貼手法，將碑文所述各景，集中表現於一爐。

圖58 —————
避暑山莊　2013　紙本水墨賦彩

　　群山四合清流縈繞，形勢融結，蔚然深秀之避暑山莊，又名熱河行宮，是現存中國最大的皇家宮苑，歷經清代康、雍、乾三代精心設計建造。大清皇朝諸帝在此避暑處理國政，封賞、召覲、狩獵與各式宗教活動等。其建築格局融合南秀北雄之特色並集各地園林精粹於一體。1994年被聯合國教科文組織列入世界文化遺產。

圖59 —————
太魯閣　2013　紙本水墨賦彩

　　自花蓮至天祥間為台灣東西橫貫公路最壯麗險峻的太魯閣，是享譽海內外之旅遊勝地，昔為寶島八景之一，有「魯閣幽峽」之稱。2013年江明賢重遊花東，時為六月大暑，在揮汗中完成此作，亭閣、枯木、瀑布、峭壁，以及湍急的溪流和溪中點點巨石……，形成一幅深谷幽峽的奇景。

圖60 —————
蘇州水巷　2013　紙本水墨賦彩

　　唐代著名詩人白居易曾云：「綠浪東西南北水，紅欄三百九十橋」，描寫的正是深具人文特色之蘇州水鄉景色。但因歷史變遷，水巷僅存不多，本作正是以最具原始風貌的山塘河一段為對象：瓦屋傍水、輕舟畫舫、船娘吟唱……，劃破幽靜之樓閣水巷，構成一幅浪漫而詩意之江南水鄉美景。

圖61 —————
巴黎聖心教堂　2013　紙本水墨賦彩

　　位於蒙馬特山上之聖心教堂，始建於1876年，歷經40多年才得以竣工。因融合羅馬與拜占庭之奇異建築風格而為舉世矚目。登上聖心堂，可鳥瞰巴黎全市美景。此作以反照手法，回看聖心教堂，前方是林木婉蜒的美麗市容，長長的石階，正有大批登山朝聖的遊客。

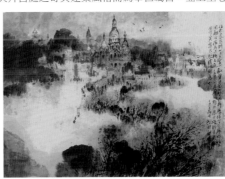

圖62 —————
壺口大瀑布　2013　紙本水墨賦彩

　　位於晉陝邊境峽谷間之壺口大瀑布，有「黃河之水天上來」之稱。其地勢險峻雄奇，自古即有「飛鳥難渡關」之說。春時，融冰競奔，虎嘯獅吼，山谷齊鳴；夏日，巨瀑凌空，氣吞萬里，直震九天；秋月，溪泉匯集，驚雷龍吟，捲起狂瀾；冬季，冰渡叉橋，千姿百態，蔚為奇觀。此作以大瀑布全景為構圖，成功掌握其驚天動地的巨大景象。

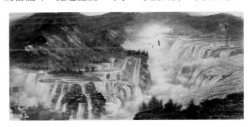

圖63 —————
周庄水鄉　2013　紙本水墨賦彩

　　位於上海近郊、已具千年歷史、被譽為「東方文化瑰寶」之周庄，1984年秋因美國石油大王阿曼德‧哈默於訪問中國，將旅美著名畫家陳逸飛以此地為景而創作之油畫〈故鄉的回憶〉贈予時任國家主席鄧小平，而使周庄水鄉蜚聲海內外。此作江明賢發揮他描繪建物的專長，將周庄古老的屋舍，前後排列，若虛若實，加上前後兩座石橋，相互呼應，形成景深 而遠景仍為水氣迷漫的江面，十足的水鄉。

圖64 —————
周庄的回憶　2013　紙本水墨賦彩

　　與〈周庄水鄉〉相同的題詞，改成完全不同的構圖，甚至加入拼貼、切割的手法，更具時空交錯的趣味，也符合「回憶」的題旨。

圖65

萬里長城　2013　紙本水墨賦彩

　　號稱「上下兩千年，縱橫十萬里」之長城，東起遼東山海關，西迄甘肅嘉峪關，宛如一條巨龍，盤旋在中國北方崇山峻嶺、千澗萬谷遼闊之群峰上。1987年經聯合國教科文組織列入世界文化遺產。此作江明賢以相當少見的玫瑰紅，烘染出長城瑰麗的景象。

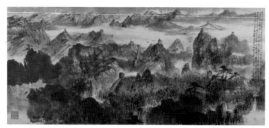

圖66

布拉格　2013　紙本水墨賦彩

　　布拉格是捷克共和國首都，座落於聞名之伏爾塔瓦河畔，是中歐保存最完整、未受戰亂洗禮之古老城市之一，具濃厚的藝術氣息與人文特色，有「歐洲最美麗之城市」與「中世紀寶石」之稱。除了中世紀的羅馬和歌德式樣，亦有16世紀文藝復興及17世紀巴洛克等建築風格，故也被譽為都市建築博物館。1992年被聯合國教科文組織列為世界文化遺產。此作以鳥瞰角度，畫出布拉格全景。

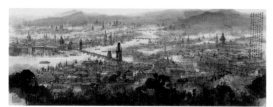

圖67

大瀑布　2013　紙本水墨賦彩

　　號稱「黃河之水天上來」的壺口大瀑布，位於晉陝邊境之峽谷間，險峻雄偉，自古即有「飛鳥難渡關」之說，2012年江明賢有一越山西之行，返台後作此，可視為〈壺口大瀑布〉的姐妹作。

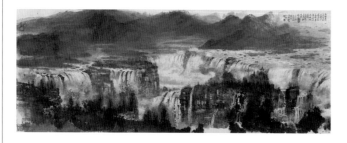

圖68

印象巴黎　2013　紙本水墨賦彩

　　以浪漫美麗及充滿文化氣息著稱的花都巴黎，兩千多年的歷史長河發展，使其成為舉世聞名之藝術與時尚之都，已列入世界文化遺產之塞納河畔，古蹟名勝林立，著名的艾菲爾鐵塔、因雨果小說《鐘樓怪人》拍成電影而名噪一時的聖母院、蒙馬特藝術區、聖心教堂，以及羅浮宮、奧賽美術館、龐畢度藝術中心等，都是令遊客流連忘返的著名景點，藝術家以拼貼、並呈的手法加以呈現。

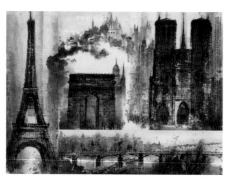

圖69

布達佩斯　2013　紙本水墨賦彩

　　匈牙利首都布達佩斯被譽為「東歐巴黎」與「多瑙河明珠」，是由壯闊的鐵鏈橋連結右岸古老布達區暨左岸現代佩斯區所組成的雙子城市。巧奪天工、充滿多樣變化的巴洛克雄偉建築，與具有歌德式風格之馬提亞斯教堂、皇宮殿宇、國會大廈等，以及浪漫神秘的漁夫堡，加上深具地方人文特色的民屋等，都令遊客流連忘返、徘徊不已，此作也是以鳥瞰形式，表現出城市的全景。

圖70

神秘香格里拉　2014　紙本水墨賦彩

　　1933年英人詹姆斯‧希爾頓所著小說《消失之地平線》，描寫喜馬拉雅山脈西端一個神秘而祥和的理想國度「香格里拉」。後改編成電影而聲名遠揚，吸引了海內外遊客對此地之尋覓與探訪。2001年12月中國政府正式批准並宣佈雲南中甸即為傳說中之「香格里拉」。2014年秋天，江明賢與中國國家畫院諸畫友因茶馬古道之行而寫此。

圖71

三清山　2014　紙本水墨賦彩

　　位於江西省德興市與玉山縣交接處，因玉京、玉虛、玉華三大主峰列坐其巔而得名。群峰綿延、壁立千仞，雲海飛瀑、幽谷蒼松、景象萬千，猶如人間仙境。2014年秋天，江明賢有神州之行，創作大批三清山系列作品。此作為最早一幅，寫其全景，重在意境。

圖72

雪梨灣　2014　紙本水墨賦彩

　　被譽為世界最美麗的三大港口之一的雪梨灣，自1770年英國航海家洛克船長登陸此地以來，一直是澳洲經濟文化之中心，是最古老的大都市。雄偉壯麗的海港大橋，穿梭的渡船，右下方即有澳洲地標之稱如風帆造型的歌劇院。2014年春天，江明賢隨台灣美術院院士聯展於澳洲大學美術館，歸來後作成此作。

圖73
三清山　2014　紙本水墨賦彩

　三清山因玉京、玉虛、玉華三主峰猶如道教之玉清、上清、太清諸神列坐其中得名。群峰聳峙、絕壁千仞，飛瀑幽谷、雲海蒼松，仿如人間之仙境；同為三清山題材，此作以大片墨漬潑洒形成主體，反將三清山推往畫幅右側遠方，左側下方前景則以乾筆畫滿蒼松挺立，形成焦點。

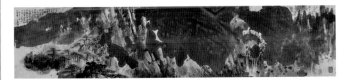

圖74
三清山勝覽　2014　紙本水墨賦彩

　被譽為「高凌雲漢江南第一仙峰，清絕塵囂天下無雙福地」的三清山，自然古樸、形神兼備，是西太平洋最美麗的花崗岩峰。江明賢以帶著刷筆切割的手法，讓這個原本就帶著道教神秘色彩的景緻，更具超絕出塵的晶瑩之美。

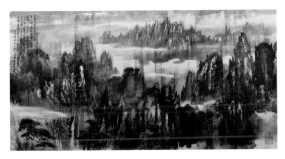

圖75
三清玉瀑　2014　紙本水墨賦彩

　群峰峭立、絕壁千仞、飛瀑幽谷、雲海蒼松，構成了三清山景象萬千的人間仙境之美。此作以正方形的構圖，三主峰位在畫面上方偏右處，群山矗立，古松遍頂，而道觀、民居，則掩映於畫面右下一角。

圖76
丹霞山勝覽　2014　紙本水墨賦彩

　丹霞山位於粵北，原名長老寨，乃明末老臣李永茂屯兵之處；因色渥如丹火、山若明霞而得名。與羅浮、西樵、鼎湖並列為廣東四大名山，紅崖丹壁群峰聳峙，氣勢綿延雄偉而壯麗，2014年江明賢應中國大陸海協會之邀，與兩岸畫家有肇慶之行，順遊丹霞山作此，俯瞰視角，盡寫丹霞山奇岩之美，山腰白雲，山腳遊船，視野開廣，層次分明。

圖77
龍門石窟盧舍那大佛　2014　紙本水墨賦彩

　被聯合國教科文組織列入世界文化遺產的龍門石窟，位於洛陽近郊伊水之畔，與雲岡石窟、莫高窟並稱中國三大佛教石窟。始建於公元493年，歷經四百年，呈現北魏與盛唐時期之信仰，也反應了政治經濟及社會文化的時尚風氣與品味。以奉先寺為代表的盧舍那大佛，神形兼具，是佛教藝術風格的民族化轉變，也是北魏渾厚粗獷轉向唐代優雅端莊豐腴最具完美代表之作品。

圖78
丹霞煙瀑　2014　紙本水墨賦彩

　此作取正方形構圖，在墨韻暈染間也，以細筆墨線刷劃出奇岩節理，丹紅如火，對映部份綠林，相當奪目。畫面左中紅色岩頂平台，尚有一閣亭供人休憩，而民居集中在右下溪邊。白雲環繞，另有溪流自畫幅右中穿過，舟行其間，表現十分細膩。

圖79
長白山天池　2014　紙本水墨賦彩

　「高山出平湖，群峰擁碧水」的長白山天池，變化莫測的雲雨雪霧，神秘夢幻、幽靜動人，千古魅力無邊，經年吸引許多騷人墨客到此一遊。此作以大片濃墨，表現天池的神秘、深邃，意在具象與抽象之間。

圖80
長江巫峽　2014　紙本水墨賦彩

　以幽深秀麗迂迴曲折著稱的長江巫峽，西起重慶市大寧河口，東至湖北官渡口。所謂「瞿塘迤邐盡，巫峽崢嶸起」，著名的十二峰，因唐代文人元慎賦詩讚嘆：「曾經滄海難為水，除卻巫山不是雲」，而吟頌千古、聞名於世。2013年，江明賢應大陸海協會之邀，與兩岸畫家同遊長江三峽而作此。

圖81

鰲鼓溼地　2014　紙本水墨賦彩

位於嘉義東石鄉海濱的鰲鼓溼地，是台灣西南最大的候鳥的度冬區，與野鳥棲息地。藝術家以帶著墨韻和水光的筆調，表現溼地景觀，加上成群的鳥影，在抽象與具象之間，達到記實與寫意的意境。

圖82

香格里拉　2014　紙本水墨賦彩

此作為〈神秘香格里拉〉的姊妹作，尺幅雖然較短，卻以較高遠而寬闊的取景，描繪香格里拉周遭群山環抱、與世隔絕的特殊地理形勢。

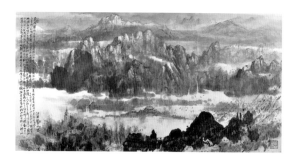

圖83

麗江古城　2014　紙本水墨賦彩

已具八百多年歷史、被聯合國教科文組織列入人類文化遺產的麗江古城，昔時為滇藏區茶馬古道小鎮；優雅秀麗、拙樸滄桑、寧靜而平和，展現一種文化源遠流長、天人合一的自然與人文景觀特質。江明賢以一種分割式的手法，讓這個古鎮與後方的玉龍山合為一體，又具時空切割的奇幻效果。

圖84

丹霞煙瀑　2014　紙本水墨賦彩

原名長老寨，集奇險幽美精華之丹霞山，為廣東四大名山之一。因色渥如丹火，山若明霞而得名。登峰絕壁、峽谷深淵，氣勢綿延，雄偉壯麗。這是2014年江明賢應邀遊丹霞山所作，也是江氏山水畫作中色彩較明麗的一批作品。

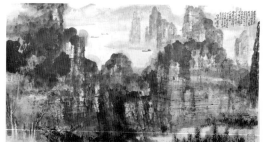

圖85

婺源民房（一）　2014　紙本水墨賦彩

被譽為「中國最美麗鄉村」的婺源，依山環水，典型的徽式明清建築群，變化有致、樸素淡雅，呈現了天地人三才和諧的文化特徵，與農業社會綿延不絕的生命力。江明賢以墨韻為主，層層疊疊，將櫛次鱗比的民房屋頂，由近而遠排列，由實而虛，河流川行而過，水光船影，煞是美麗。

圖86

婺源民房（二）　2015　紙本水墨賦彩

可視為前作的姐妹作，類同的構圖，近似的題辭，顯示作者對此一題材的興趣與用心。

圖87

婺源民房（三）　2015　紙本水墨賦彩

有「最美麗的鄉村」之稱的婺源，依山面水，明清徽式建築黛瓦粉牆、樸素淡雅，如詩似畫，令遊客流連忘返。

圖88

婺源之春　2015　紙本水墨賦彩

號稱「理學發源地」的江西婺源，歷來即與世隔絕、自成生活體系。居民耕讀傳家，人才輩出，尤以文官為多。此作呈顯該地黛瓦粉牆、飛檐凌空、小橋流水的建築特色，以帶著色面切割的手法，呈現了天地人和諧的民族文化特徵和綿延不斷的生命力。

圖89
印象婺源　2015　紙本水墨賦彩

　　婺源建於北宋末年，被譽為「中國最美麗的鄉村」，自古與世隔絕、耕讀傳家，人才輩出，有理學淵源之稱；典型的徽式明清建築群，變化有致，淡雅樸素，呈現了天地人和諧的民族文化特色。

圖90
烏鎮水鄉　2015　紙本水墨賦彩

　　烏鎮素有「魚米之鄉，絲綢之府」美譽，是典型的江南古鎮。特殊的明清宅居，以河為街、傍河築屋、橋街相連、青石板塊，弄堂深院、高櫓廊枋、騎樓石欄，以及穿梭水道的烏篷船，構成了小橋、流水、人家的風情畫。

圖91
烏鎮船影　2015　紙本水墨賦彩

　　烏鎮是江南著名的水鄉名城，特殊的明清古宅，以河為街，傍河築屋，橋街相連，穿梭於水道的烏篷船，構成了小橋流水人家的風情畫，多少文人墨客到此一遊，尋幽探訪而流連忘返。本作採直幅構圖，突顯船影之美。

圖92
風獅爺與金門　2015　紙本水墨賦彩

　　金門古稱浯州，4世紀時始有住民，五胡亂華大量中原移民渡海避居島上。1949年以來國共對峙，歷經數次戰役，尤以古寧頭大捷力挫共軍名震中外。近年兩岸和解一切歸於平靜，數十年之烽火歲月給後人無限懷思與唏噓。風獅爺依然屹立於島上，守護著這塊永不沈沒的海上世外桃源。

圖93
三清飛瀑　2015　紙本水墨賦彩

　　被聯合國教科文組織列入自然遺產之三清山，因玉京、玉虛、玉華三峰猶如道教玉清、上清、太清諸尊神列坐山巔而得名。群峰聳立、絕壁千仞，飛瀑幽谷、雲海蒼松，構成了景象萬千的人間仙境。此作重在強調其幽谷之中的飛瀑景觀。

圖94
金門古厝　2015　紙本水墨賦彩

　　金門古稱浯州，有「海上桃花源」之譽。20世紀國共對峙，烽火連天名震中外。特殊的人文景觀與閩南建築式樣，令人流連忘返。此作以長條橫幅形式，表現其安靜、和平景像。

圖95
風獅爺與民房　2015　紙本水墨賦彩

　　風獅爺是金門最具民間信仰的代表與標記，由漳泉一帶習俗引入。早昔島上居民苦於天災、風沙瘴痢與鬼怪之說，村人以石獅置於屋頂或街頭村尾郊外，後演變為以人身獅首或虎面等造形作為守護之神，具有避邪、制煞、攘災之效。此作將風獅爺與民房並置，風獅爺肩上披上紅、綠布條，迎風吹盪，益顯威赫。

圖96
春臨江嶺　2015　紙本水墨賦彩

　　江嶺是婺源最具田園風光特色之景點，每當春雨繽紛之際，漫山遍野的油菜花猶如一首鄉間浪漫之交響樂。藝術家以明麗的黃色和綠色，讓畫面充滿一種春臨大地的喜悅情感。

圖97
梅里雪山　2015　紙本水墨賦彩

　　位於雲南三江併流區、號稱東方最神秘壯麗的梅里雪山，是藏傳佛教之聖山。主峰卡瓦格博峰海拔6740公尺，高聳入雲終年白雪曖曖，乃藏區八大神山之首，史上未被征服過之地。此作以墨韻表現雪山白雪覆頂、明月在後的神秘意境。

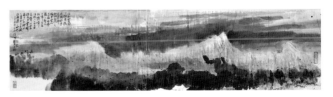

圖98 ————————————————————
西湖之冬　2015　紙本水墨賦彩

「水光瀲灩晴方好，山色空濛雨亦奇；欲把西湖比西子，淡粧濃抹總相宜。」這是蘇東坡描寫西湖的名句。江明賢以枯林表現西湖冬天的清冷。

圖99 ————————————————————
晨曦飛瀑　2015　紙本水墨賦彩

南北朝畫家宗炳在其所著《畫山水序》中提出「暢神」之說，指的就是借大自然之景以抒寫藝術家心中之意境。江明賢在描繪當代城鄉、建築之外，也有大批以自然山水聊寫胸中逸氣的作品。

圖100 ————————————————————
黃河之水天上來　2015　紙本水墨賦彩

被譽為「黃河之水天上來」的壺口大瀑布，自古即有「飛鳥難渡關」之說。此作採近景特寫的手法，表現黃河源頭之一如壺口傾倒水勢的壯美。

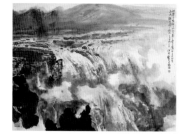

圖101 ————————————————————
日月潭畔　2016　紙本水墨賦彩

台灣著名避暑勝地日月潭，位於南投縣境風光明媚之高山上，終年湖水清澈、雨霧迷濛，景色秀麗。附近有文武廟、玄奘寺、慈恩塔、原住民社區等。此作集中寫遊艇碼頭，舟船集聚、遊客登船的熱鬧景像。

圖102 ————————————————————
玉山清曉　2016　紙本水墨賦彩

清康熙郁永河《蕃境補遺》云：「玉山在萬山中其山獨高，無遠不見。巉巖峭削，色如白銀。遠望似太白積雪，渾然如玉。四面群峰環繞，可望不可及，皆言此山渾然如玉。每暗齋，於郡城望之，不啻天上白雪也」。此作乃藝術家於世紀交會之際，以六十花甲登上玉山主峰，感天地悠悠，江山壯美，心懷舒嘯。十數年後，以記憶畫成。

圖103 ————————————————————
基隆港　2016　紙本水墨賦彩

基隆昔稱雞籠，原是原住民凱達格蘭族之居住地。光緒元年，寓喻「基地昌隆」之意更名。此作以高遠俯瞰角度，採細膩手法，描繪港市全景。

圖104 ————————————————————
基隆　2016　紙本水墨賦彩

此作以基隆市為中心，描繪其高樓林立的景像，但作為港市，其港口乃北台灣對外之海運樞紐，陵峻之東岸山丘上留有二沙灣砲台與城門要塞，自古即為兵家必爭之地。位於北海之基隆嶼形如蹲踞之犀牛，是船隻出入必經的指引地標，更是畫家刻意表現的重點。

圖105 ————————————————————
馬爾他漁人碼頭　2016　紙本水墨賦彩

地中海馬爾他國最南邊的馬塞斯洛克（Marsaxlokk）漁人碼頭，漁船定錨於港內，船影雲集，形成一種繁榮、忙碌的氛圍。

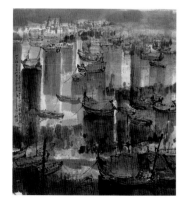

圖106 ————————————————————
馬爾他海濱　2016　紙本水墨賦彩

2016年秋天，應大陸文化部邀請，江明賢與李振明、楊力舟、王迎春等兩岸畫家聯展於馬爾他國中華文化中心，順遊地中海濱而作此。以更高遠開闊視野，描繪此一港市的繁茂榮景。

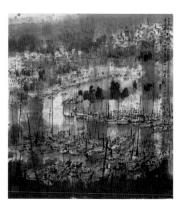

圖107 ────────────

馬爾他古城　2016　紙本水墨賦彩

　　有「地中海藍寶石」之譽的迷你島國馬爾他，是歐洲美麗浪漫的鄉村，豐富的歷史變遷與融合各民族的文化，首都Valleta古城已列入世界人類文化遺產。此作以長達248公分的長卷，表現此一古城港市合一的景觀特色。

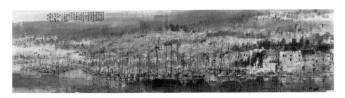

圖108 ────────────

羅馬古城　2016　紙本水墨賦彩

　　建於西元1世紀、被聯合國教科文組織列為世界文化遺產的羅馬圓形競技場，是古代武士角鬥或與猛獸博命之處，此作以此為中心，黑、赭兩色烘托出此一古蹟的歷史地位。另為表現城內古蹟林立，再將文藝復興時期的聖彼得大教堂、象徵人與神關係之萬神廟、紀念伊士坦丁大帝之凱旋門，以及當年凱撒所建之中心廣場均描繪於後方作為背景。

圖109 ────────────

羅馬大劇場　2016　紙本水墨賦彩

　　圓形是古羅馬留下的最大遺蹟。始建於西元72年，以拱門與科林特式巨柱為特色之大建築。內有競技場是劍士比武與猛獸博鬥之處，周邊圍繞看台，是供市民觀賞之用。附近另有羅馬廣場，乃凱撒大帝所建，是政治、經濟、文化中心。

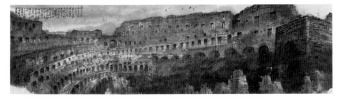

圖110 ────────────

俯視鎮遠　2016　紙本水墨賦彩

　　具二千多年歷史與文化積淀，被譽為美麗山水名城的鎮遠，地處黔東，屬苗、侗族自治州。自古以來即為水路要衝，連接中原與西南邊陲之軍事重地，有「欲通雲貴先守鎮遠」之說，又有「滇黔鎮鑰」之稱也。醉人之民族風情，景色怡人之自然造化，綺麗多姿之小橋流水，曲折之幽靜小巷，皆令騷人墨客徘徊不已。此作以揮筆刷出垂直色面，益增神秘色彩。

圖111 ────────────

鎮遠古城　2016　紙本水墨賦彩

　　同樣以鎮遠古城為題材，但取景較為寬闊，可見群山環抱、地勢險要的優勝。也是以扁平刷筆刷出一條條垂直，讓景物的分割，加深了景深與變化。

圖112 ────────────

岜沙苗寨　2016　紙本水墨賦彩

　　2016年7月夏天，江明賢參與兩岸文化界聯誼行，於多彩貴州訪岜沙苗族民寨，歸台後作此圖，將苗寨與大自然合一，自給自足的生活方式，表露無遺。

圖113 ────────────

大瀑布　2016　紙本水墨賦彩

　　貴州黃果樹號稱是世界上最大的喀斯特地形瀑布群，充滿了原生態之自然山水與田園，及豐富的文化底蘊。此作以水墨描繪瀑布萬馬奔騰、水氣迷漫的盛況。

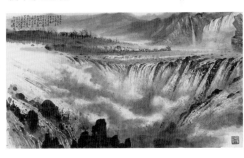

圖114 ────────────

黃果樹瀑布　2016　紙本水墨賦彩

　　同樣以黃果瀑布為題材，此作除瀑布本身，還將大自然的生態，及遠方河流上的行船納入，強調其多樣化的民族文化積淀。

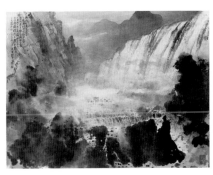

圖115 ————————
秋山雲瀑　2017　紙本水墨賦彩

看似傳統的
構圖，但畫中
雲、瀑的描
繪，顯然充滿
藝術家巧妙安
排，不以記實
為目的，而以
表意為考量：
加上黃、橘色
彩 的 秋 天 意
象，全幅充滿虛實相映的意趣。

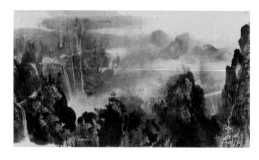

圖116 ————————
石門關　2016　紙本水墨賦彩

石門關因石屏與中河兩山隔河對峙如門而得名，是鎮遠古城甚具人
文特色與自然生態之景點。明洪武年間建舞溪橋並設大河關碼頭，過
往商船皆在此靠泊報關納稅，為滇黔水路必經之地。江明賢以長幅構
圖，盡寫該地巍峨古廟與民居相參的殊異景緻。

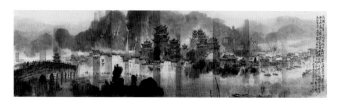

圖117 ————————
梅山之春　2017　紙本水墨賦彩

嘉義梅山原為阿里山曹族聚落，清康熙年間閩人渡海移居於此，亦
植梅林，因有小溪谷環繞，故名梅子坑。日治時期更名為小梅莊，因
建梅山公園而改今名。全幅以梅林為前景，取落居民掩映於後，春天
意象，既來自林木掙長，更來自居民活動。

圖118 ————————
清水斷崖　2017　紙本水墨賦彩

清水斷崖是蘇花公路最險峭的地段，
連雲懸崖，下臨浩瀚驚險的太平洋，令
人觸目撼心，嘆為觀止。作者以立軸的
形式，將半壁懸崖，對比下方激流的海
水，真實掌握住景物的特點。

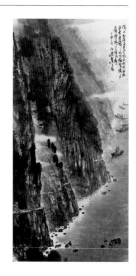

圖119 ————————
長春祠　2017　紙本水墨賦彩

有橫貫公
路第一景之稱
的太魯閣長春
祠，亭臺樓
閣、飛瀑流
泉，懸崖凌
霄、幽靜綺
麗，如人間仙
境。全圖以飽
含水份的墨韻

加石青，有筆有墨，打破一般畫家喜採之立軸構圖，而以橫幅表現，頗
具特色。

圖120 ————————
晨曦待渡　2017　紙本水墨賦彩

傳 統 的 題
材，卻以現代
的創意表現，
群峰峭立於畫
面中央，一江
橫切而過，左
下、右上各有
舟行其間，山
巔紅霞與江面
霧氣，均是晨
曦的暗示。

圖121 ————————
瘦西湖紀遊　2017　紙本水墨賦彩

被形容「西
堤花柳全依水，
一路樓台直到
山」的瘦西湖，
位於揚州城西
北，因清瘦秀麗
而得名。當年乾
隆下江南曾讚
歎：「園林之盛
甲於天下也」。

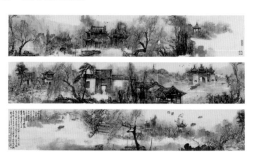

景中有唐代詩人杜牧所吟詠之「二十四橋明月夜」，以及當地士紳為迎
接皇上到來而建之蓮花堤五亭橋，皆令遊人墨客流連不已。江明賢以長
達近600公分的長卷，表現瘦西湖美景。

圖122 ————————
琅琊山醉翁亭　2017　紙本水墨賦彩

此長卷長達
650公分，是江
明賢重要的代表
性長卷。「醉翁
亭」乃唐末八大
家之一的歐陽修
任官琅琊山時，
寺僧智仙和尚所
整建，以供文人

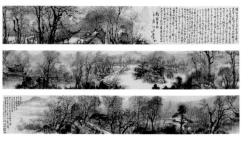

賞景、批文、飲酒、賦詩之所，歐陽修為之命名，並寫下千古美文〈醉
翁亭記〉，江明賢以此文為據，轉而為圖，並題記全文於卷首。

圖123 ———————
張家界之秋　2017　紙本水墨賦彩

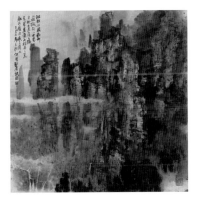

　聯合國教科文組織列入世界自然遺產之張家界，被認為集黃山、桂林之美，融匡廬、南嶽之秀。此作以正方形的圖，試圖掌握黃山、桂林、匡廬、南嶽之秀美於一爐。

圖124 ———————
瘦西湖上　2017　紙本水墨賦彩

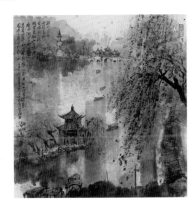

　被形容為「西堤花柳全依水，一路樓台直到山。」的揚州瘦西湖，此圖以正方形的圖集中描繪湖上垂柳、樓台連綿的盛景，尤其一片綠意，益增生氣。

圖125 ———————
惠安漁港　2018　紙本水墨賦彩

　位於福建崇武半島東邊的惠安漁港，三面環海，古樸濃鬱，被譽為閩南最美麗之漁村。尤其夕陽餘暉、漁舟歸帆，每每令人流連忘返。畫家以立軸型式，加上大面排筆刷染，烘托出水氣淋漓、船影婆娑的溫馨氣象。

圖126 ———————
雲岡石窟　2018　紙本水墨賦彩

　位於山西省大同市郊武周山南麓之雲岡石窟，是中國著名三大佛教名窟之一，始建於北魏和平初年，已具一千五百多年之歷史，現存五十餘窟，五萬一千多尊大小宗教人物神佛等，歷經隋唐宋金元明清朝代漫長歲月之洗禮，被譽為雕刻奇偉冠於一世，是研究中國佛教藝術之重鎮。世紀之交，江明賢曾帶領台師大美術研究所博、碩生與北京中央美院師生五嶽之行訪雲岡石窟，2018年夏天，依記憶作此，虛實並置，深得其趣。

圖127 ———————
敦煌月牙泉　2018　紙本水墨賦彩

　敦煌近郊之鳴沙山，自古以來因駝隊之旅充滿絲綢之路的浪漫與情懷。山腳下之月牙泉為著名之沙漠綠洲，二千年來未曾枯竭過，清代敦煌縣志形容為「四面沙龍一泉澄澈為飛沙所不到」。此作以細筆寫月牙，濃墨作鳴沙，豪邁、細緻兼而有之。

圖128 ———————
敦煌莫高窟　2018　紙本水墨賦彩

　被聯合國教科文組織列為世界文化遺產有千佛洞之稱的莫高窟，位於絲路重鎮敦煌市郊鳴沙山東麓之斷崖上，是中國佛教中心也是最大藝術寶庫之一。西元366年前秦建元2年樂尊和尚杖遊於此，見金光如千佛狀遂鑴岩建窟，並築九層樓塔以護大佛不受風沙之侵蝕也。

圖129 ———————
黃河石林　2018　紙本水墨賦彩

　神秘壯觀與世隔絕的黃河石林，位於甘肅寧夏交界處，自古即有「河圖洛書」千年神龜託付天書予奇人伏羲氏之說，進而綿延出中華五千年之文化。此幅以墨點搭配赭石，描繪出石林奇觀，再將綠州、長河置於遠方，頗有自然原始、人文流長的微妙寓意。

圖130 ———————
黃河大鐵橋　2018　紙本水墨賦彩

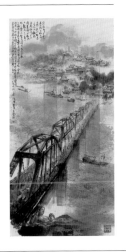

　黃河大鐵橋位於蘭州市中心，建於清光緒年間，由德人設計監造，氣勢雄偉形式優美，猶如臥波巨龍，有天下第一橋之美譽。豎立河畔名曰黃河母親之石雕，寫意中華民族與黃河文化血緣之關係。遠方是被譽為「拱抱金城如屏障」的白塔山，亭台殿廊、層巒疊閣、景色綺麗，是古來詩人墨客必遊之地。

圖131
中嶽嵩山　2018　紙本水墨賦彩

《史記・封禪書》云：「昔三代之君皆在河洛之間，故嵩高為中嶽，而四嶽各如其方。」唐武則天封禪嵩山時稱神嶽，自北宋以來皆名中嶽。此作以繁密皴法，描繪嵩山之嶺高氣象，白雲環繞，巨松於下。

圖132
華山蒼龍嶺　2018　紙本水墨賦彩

蒼龍嶺是華山著名險道之一，因勢若遊龍而得名。有台階五百三十級，中突側峭，萬丈深淵，奇險無比；下如龍口吸水飲，上似龍尾雲中擺，拾級而上更有「舉頭紅日近，回首白雲低」之感。此作以墨韻設色，再加皴法點染，形成一種蒼翠蓊鬱的氣象。

圖133
少林寺　2018　紙本水墨賦彩

名滿天下甚具歷史傳奇的少林寺，位於河南登封縣城西北近郊五乳峰下。始建於西元5世紀北魏太和年間，後經隋、唐、宋、元、明、清歷代之整修增築始具規模。相傳達摩曾在此面壁並設禪宗，亦傳授拳法而開啟後世獨特之少林派武術體系。此作以少林寺入口為題材，寺門宏偉，古木參天，遊人如織，天空尚有飛鳥翱翔，益增神秘色彩。

圖134
平遙古城　2018　紙本水墨賦彩

被聯合國教科文組織列入世界文化遺產的山西平遙古城，帝堯時稱古陶，秦稱平陶，北魏始名平遙。悠久之歷史醞釀了鮮明的漢族人文特色與建築風格，現為中國最完整的縣級古城池。此作以打破現實空間的手法，將古城建築綜合並列，形成現代的表現。

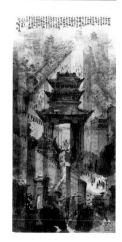

圖135
易北河畔　2018　紙本水墨賦彩

位於德國德勒斯登東南與捷克邊境的易北河砂岩山國家公園，因18世紀瑞士畫家在此取景寫生，讚歎天地造化之美，而譽為薩克森小瑞士。園中有建於19世紀的石橋，橫跨陡峭懸崖之間，雄偉而浪漫。登臨絕壁往下俯瞰，易北河美景盡收眼底。

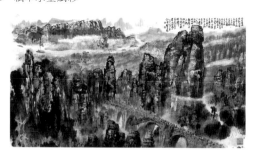

圖136
祁連山下　2018　紙本水墨賦彩

介於青海與甘肅間的祁連山，是古代塞外民族所稱天之山。壯闊無際的大草原曾是匈奴與蒙古王遊牧之地，藏人譽之為黃金蓮花草原。此作以墨彩手法，意寫大草原之貌。

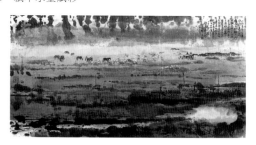

圖137
嘉峪關　2018　紙本水墨賦彩

嘉峪關是萬里長城最西端的關城，是自古以來絲綢之路必經之地，有「天下雄關」的美譽。現存城樓始建於明洪武初年，由大將軍馮勝下河西以「峪泉活水」之稱的九眼泉西北坡上置關築城，猶如戈壁遊龍，是塞外一大奇景。此作以濃墨描寫層層城牆、城樓，氣勢宏偉。

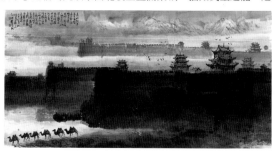

圖138
玉山遠眺　2018　紙本水墨賦彩

玉山海拔3952公尺，是台灣群山之首，也是東亞第一高峰。東接馬博拉斯山、秀姑巒山，西連阿里山脈，南眺大關山，北望雪山、南湖大山與中央山脈，雄偉壯麗，孤高傲視。此作將玉山置於畫幅最上方，白雲繚繞，萬山俯仰，巨木參拱。

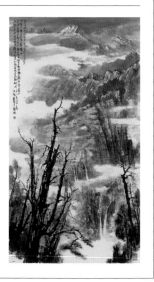

年　表
Chronology Tables

年代	江明賢生平	國內藝壇	國外藝壇	一般記事（國內、國外）
1942	·一歲。生於台灣台中縣。	·呂鐵州歿。 ·大東亞戰爭美術展。 ·亞細亞復興展。 ·大東亞共榮圈美術展。 ·陳進〈香蘭〉、李石樵〈閑日〉入選第四屆文展。 ·立石鐵臣〈台灣之家〉等參展國畫會。 ·楊三郎〈風景〉參展春陽會。 ·黃清埕（亭）入選日本雕刻家協會第六屆展並獲獎勵賞。 ·第三屆全國美展於重慶舉行。	·《日本美術》創刊。 ·開始管制繪具。 ·全日本國家報國會、生產美術協會組成。 ·大東亞戰爭美術展開幕。 ·國際超現實主義展於紐約舉行。 ·佩姬·古根漢成立「本世紀紐約的藝術」畫廊。	·台灣作家代表參加東京「大東亞文學者大會」。
1958	·十七歲。考進省立台北師範藝術科。	·楊英風等成立「中國現代版畫會」。 ·馮鍾睿等成立「四海畫會」。 ·「五月畫會」與「東方畫會」分別第二屆年度展。 ·李石樵在台北市中山堂舉行個展。 ·「世紀美術協會」羅美棧、廖繼英入會。	·盧奧去世。 ·畢卡索在巴黎聯合國文教組織大廈創作巨型壁畫〈戰勝邪惡的生命與精神之力〉。 ·美國藝術家馬克·托比獲威尼斯雙年展的大獎。 ·日本畫家橫山大觀過世。	·台灣警備總司令部正式成立。 ·立法院以祕密審議方式通過出版法修正案。 ·「八二三」砲戰爆發。 ·美國人造衛星「探險家一號」發射成功。 ·戴高樂任法國總統。
1960	·十九歲。習作個展台北師範／國畫〈梅花〉入選台灣省展。	·由余夢燕任發行人的《美術雜誌》創刊出版。 ·版畫家秦松作品〈春燈〉與〈遠航〉被認為涉嫌辱及元首而遭情治單位調查，致使籌備中的中國現代藝術中心遭受波及而流產。 ·廖修平等成立今日畫會。	·美國普普藝術崛起。 ·法國前衛藝術家克萊因開創「活畫筆」作畫。 ·皮耶·瑞斯坦尼在米蘭發表「新寫實主義」宣言。 ·英國泰特美術館的畢卡索展覽，參觀人數超過50萬人。 ·勒澤美術館在波特開幕。 ·美國西部地區的具象藝術在舊金山形成氣候。	·國民大會三讀通過修改「動員戡亂時期臨時條款」。 ·台灣省東西橫貫公路竣工。 ·美國務院聲明，中美兩國協議在美舉行中國故宮古物展，引發中共抗議。 ·楊傳廣獲十七屆奧運十項全能銀牌。 ·美、日簽訂新安保條約、石油輸出簽定國織成立。 ·約翰·甘迺迪當選美國總統。 ·蔣介石、陳誠當選第三任總統、副總統。
1961	·二十歲。畢業於台北師範藝術科／任教台中豐原國小受葉火城校長啟蒙學習油畫／鯤島美展國畫第一名。	·東海大學教授徐復觀發表〈現代藝術的歸趨〉一文嚴厲批評現代藝術，激起「五月畫會」的劉國松為之反駁，引發論戰。 ·台灣第一位美術模特兒林絲緞在其畫室舉行第一屆人體畫展，展出五十多位畫家以林絲緞為模特兒的一百五十幅作品。 ·國立藝術專科學校成立美術科。 ·何文杞等於屏東縣成立「新造形美術協會」。 ·中國文藝協會舉辦「現代藝術研究座談」。 ·劉國松等於台北中山堂舉行「現代畫家具象展」。	·妮姬·德·聖法爾以及羅伯特·勞生柏、尚·丁格力、賴利·里弗斯以來福槍射擊妮姬的一張繪畫，從波拉克的「行動繪畫」再進一步成為「來福槍擊繪畫」。 ·羅伊·李奇登斯坦畫〈看米老鼠〉轉ド卡通圖樣繪畫。 ·紐約現代美術館展出「集合藝術」。 ·美國的素人藝術家「摩西祖母」去世。 ·曼·雷獲頒威尼斯雙年展攝影大獎。 ·約瑟夫·波依斯受聘為杜塞道夫藝術學院雕塑教授。	·中央銀行復業。 ·清華大學完成我國第一座核子反應器裝置。 ·雲林縣議員蘇東啟夫婦涉嫌叛亂被捕，同案牽連三百多人。 ·胡適在亞東區科學教育會議演講「科學發展所需要的社會改革」。 ·行政院通過第三期四年經建計畫。 ·蘇俄首先發射「東方號」太空船，將人送入地球太空軌道。 ·東西柏林間的圍牆興建。 ·美派軍事顧問前往越南。
1962	·二十一歲。 ·中南部七縣市壁報比賽社會組第一名／中南部七縣市美術設計比賽社會組第一名。	·廖繼春應美國國務院邀請赴美、歐考察美術。 ·「五月畫會」在歷史博物館國家畫廊舉行年度展。 ·葉公超等成立「中華民國畫學會」。 ·聚寶盆畫廊在台北開幕。 ·「Punto國際藝術運動」作品來台，於台北國立藝術館展出。	·義大利佛羅倫斯安東尼歐·莫瑞提、西維歐·羅弗瑞多和亞勃多·莫瑞提發起「新具象宣言」。 ·美國抽象表現主義畫家法蘭茲·克萊因去世。 ·美國艾渥斯·克雷發展出「硬邊」極限繪畫。	·作家李敖在《文星》雜誌上發表〈給談中西文化的人看看病〉，掀起中西文化論戰。 ·胡適在中央研究院院長任內心臟病發逝世。 ·台灣電視公司開播。 ·印度、中共發生邊界武裝衝突。 ·美國對古巴海上封鎖，視為「古巴危機」。 ·美國派兵加入越戰。
1963	·二十二歲。 ·全省教員美展國畫第二名／任教台北市雨聲國小。	·第8屆全省美展台北綜合大樓舉行。 ·廖繼春在台北市中山堂舉行個展。 ·劉啟祥等成立「高雄美術研究會」。 ·私立中國文化學院設立美術系。 ·林國治等成立「嘉義縣美術協會」。 ·第1屆中國國防攝影展在歷史博物館展出，三十多國五百七十位攝影家提出作品參加。 ·國立中央圖書館成立「西方藝術圖書館」。	·法國畫家勃拉克去世。 ·白南準首度在德國展出錄影藝術個展。 ·法國畫家傑克·維揚去世。 ·喬斯·馬修納斯創立流動《Fluxus》雜誌，與音樂、藝術家組成團體。 ·法國國立現代美術館舉辦「輻射光主義」的創立者拉利歐諾夫的回顧展。 ·英國畫家培根在紐約古根漢美術館展出。	·嘉南大地震。 ·新竹縣湖口裝甲兵副司令趙志華「湖口兵變」未遂。 ·第一條高速公路麥克阿瑟公路通車。 ·中共與法國建交，中華民國宣布與法斷交。 ·麥克阿瑟將軍病逝。
1964	·二十三歲。 ·考進台灣師大藝術系。	·國立藝專增設美術科夜間部。 ·美國亨利·海卻來台介紹新興的普普藝術。	·美國普普藝術家羅森伯奪得威尼斯雙年展大獎。 ·日本巡迴展出達利和畢卡索的作品。 ·法國藝術家揚·法特希艾去世。 ·出生於瑞典的美國普普藝術家克雷·歐登堡展出他的食物雕塑藝術。 ·第三屆「文件展」在德國卡塞爾舉行。	·蔣經國出任國防部長。 ·副總統陳誠病逝。 ·五項運動選手紀政正式列名世界運動女傑。 ·美國對華援終止。 ·中共與法國建交，中華民國宣布與法斷交。 ·麥克阿瑟將軍病逝。
1965	·二十四歲。 ·全省學生美展國畫大專組第一名。	·故宮博物院遷至外雙溪並開始公開展覽。 ·私立台南家政專科學校成立美術工藝科。 ·中華民國中山學術文化基金會成立。 ·劉國松論《中國現代畫的路》出版。	·超現實主義畫家達利完成晚年大作〈Perpignan車站〉。 ·歐普藝術在美國造成流行。 ·巴西聖保羅雙年展以超現實主義為主題。	·蔣經國出任國防部長。 ·副總統陳誠病逝。 ·五項運動選手紀政正式列名世界運動女傑。 ·美國對華援止。 ·《文星》雜誌被迫停刊。 ·美國介入越戰。 ·英國政治家邱吉爾病逝。 ·馬可仕就任菲律賓總統。
1967	·二十六歲。 ·台北國際婦女會主辦國畫第一名／全國青年學藝競賽國畫第一名／台灣省展國畫入選。	·師大藝術系改為美術系。 ·「文星藝廊」開幕。 ·何懷碩等發起成立「中國現代水墨畫學會」。 ·《設計家》雜誌創刊，首先將「包浩斯」概念介紹進台灣。	·超現實主義畫家馬格利特去世。 ·貧窮藝術出現。 ·地景藝術產生。 ·法國巴黎市立現代美術館首次展出動力藝術「光的動力」。 ·女雕塑家路意絲·納薇爾遜在紐約惠特尼美術館舉行回顧展。 ·美國古根漢美術館舉辦約瑟夫·柯尼爾回顧展。	·總統明令設置動員戡亂時期國家安全會議。 ·台北市正式改制直轄市。 ·大陸河北周口店發現中國猿人頭蓋骨化石。 ·美軍參加越戰人數超過越戰；英國哲學家羅素發起「審判越南戰犯」，判美國有罪；美國各地興起反越戰聲浪。 ·以色列與阿拉伯國家的「六日戰爭」爆發。 ·南非施行人類史上第一次心臟移植手術。
1968	·二十七歲。 ·師大美術系展國畫第一名教育部長獎／水彩第二名／設計第二名／油畫第三名。 ·師大美術系畢業任教省立台北師專。 ·與劉潔峰結婚。	·《藝壇》月刊創刊。 ·陳漢強等組成「中華民國兒童美術教育學會」。 ·劉文煒、陳景容、潘朝森入「世紀美術協會」。	·杜象去世。 ·「藝術與機械」大展在紐約舉行。 ·紐約現代美術館展出「達達，超現實主義和他們的傳承」。	·「大學雜誌」創刊。 ·立法院通過九年國民教育實施條例。 ·行政院通過台灣地區家庭計畫實施辦法。 ·台北市禁行人力三輪車，進入計程車時代。
1969	·二十八歲。 ·與畫友組織「上上畫會」聯展，蔣經國先生親臨參觀並接見。 ·入伍擔任三民主義教官。 ·長女江學澄出生。	·「畫外畫會」舉行第三次年度展。	·美國畫家安迪·沃荷開拓多媒體人像畫作。 ·歐普藝術家瓦沙雷在匈牙利布達佩斯舉行展覽。 ·漢斯·哈同在法國國立現代美術館展出。 ·日本發生學生、年輕藝術家群起反對現有美術團體及展覽會的風潮。	·金龍少年棒球隊勇奪世界冠軍。 ·中、俄邊境爆發珍寶島衝突事件。 ·美國太空船阿波羅十一號載人登陸月球。 ·巴解組織選出阿拉法特為議長。 ·以色列總理梅爾夫人組新內閣。 ·艾森豪去世。 ·戴高樂下台，龐畢度當選法國總統。

年代	江明賢生平	國內藝壇	國外藝壇	一般記事（國內、國外）
1970	·二十九歲。 ·長子江學洹出生。	·故宮博物院舉辦「中國古畫討論會」參加學者達二百餘人。 ·新竹師專成立國校美術師資料。 ·廖繼春在歷史博物館舉行個展。 ·闕明德等成立「中華民國雕塑學會」。 ·「中華民國版畫學會」成立。 ·《美術月刊》創刊。 ·郭承豐等在台北耕莘文教院舉行「七〇超級大展」。	·美國地景藝術勃興。 ·美國畫家馬克·羅斯柯自殺身亡。 ·巴爾納特·紐曼去世。 ·德國漢諾威達達藝術家史區維特的「美滋堡」（Merzbau）終於重現於漢諾威（原件1943年為盟軍轟炸所毀）。 ·最低極限雕塑家卡爾安德勒在紐約古根漢美術館展出。	·中華航空開闢中美航線。 ·布袋戲「雲州大儒俠」風靡，引起立委質詢。 ·蔣經國在紐約遇刺脫險。 ·前《自由中國》雜誌發行人雷震出獄。 ·美、蘇第一次限武談判。 ·英國哲學家羅素去世。 ·沙達特任埃及總統。
1972	·三十一歲。 ·個展於省立台灣博物館。	·王秀雄等成立「中華民國美術教育學會」。 ·謝文昌等成立「藝術家俱樂部」於台中。	·法國抽象畫家蘇拉琦在美國舉行回顧展。 ·克里斯多完成他的〈峽谷布幕〉。 ·金寶美術館在德州福特·渥斯揭幕。 ·法國巴黎龐畢度宮展出「72年的或當代藝術」，開幕前爭端迭起。 ·第5屆「文件展」在德國卡塞爾舉行。	·蔣經國接掌行政院，謝東閔任台灣省主席。 ·國父紀念館落成。 ·中日斷交。 ·南橫通車。 ·美國大舉轟炸北越。 ·美國將琉球（包括釣魚台）施政權歸還日本，成立沖繩縣。
1973	·三十二歲。 ·留學西班牙國立馬德里聖·費南度美術學院（La Escuela Superior de Bellas Artes de San Fernando, Madrid）。 ·個展：馬德里工商俱樂部（URBIS）／南大西洋Las Palamas島Viot畫廊。 ·多次進普拉多美術館研究17、18世紀西班牙畫家葛利哥、維拉斯蓋茲、哥雅之繪畫。 ·南大西洋Las Palamas島英文學院演講「認識中國書畫」。 ·赴北非旅遊寫生。	·楊三郎在省立博物館舉行「學畫五十年紀念展」。 ·歷史博物館舉行「張大千回顧展」。 ·雄獅美術推出「洪通專輯」。 ·劉文三等發起「當代藝術向南部推展運動展」。 ·「高雄縣立美術研究會」成立。	·畢卡索去世。 ·帕洛克一幅潑灑繪畫以二百萬美元賣出，創現代藝術最高價（作品僅20年歷史）。 ·夏卡爾美術館在法國尼斯落成開幕。 ·英國倫敦展出「泰特林的夢」俄國絕對主義和構成主義（1910-1923）。	
1974	·三十三歲。 ·旅行寫生：一月赴巴黎，參觀羅浮宮、印象館、現代美術館、凡爾賽宮、羅丹館和各地畫廊／八月重遊英、荷、比、法等地，參觀倫敦大英博物館和國家美術館，阿姆斯特丹之林布蘭特和梵谷美術館以及各地畫廊。 ·六月畢業於西班牙國立馬德里聖·斐南度美術學院。 ·個展：在西班牙Vayadoli、Aligante、Santander、Madrid等市畫廊／紐約中華文化中心。 ·聯展：全國美展。 ·年底赴美定居。	·國家文藝基金管理委員會成立。 ·楊三郎等成立中華民國油畫學會。 ·鐘有輝等成立「十青版畫協會」。 ·西安發現秦始皇兵馬俑墓。	·達利博物館在西班牙菲格拉斯鎮正式落成。 ·超寫實主義繪畫勃興。	·外交部宣布與日本斷航。 ·法國總統龐畢度去世，季斯卡就任。 ·尼克森因水門案辭去美國總統職務，福特繼任。
1975	·三十四歲。 ·個展：紐約日本工商俱樂部。 ·聯展：旅美華人展（紐約ST. Johns大學）。 ·進紐約大學選修中國美術史。	·藝術家雜誌創刊。 ·「中西名畫展」於歷史博物館開幕。 ·國家文藝獎開始接受推薦。 ·光復書局出版「世界美術館」全集。 ·楊興生創辦「龍門畫廊」。 ·師大美術系教授孫多慈去世。	·美國普普藝術家李奇登斯坦在巴黎舉行回顧展。 ·紐約蘇荷區自60年代末期開始將倉庫改成畫廊，形成新的藝術中心。 ·壁畫在紐約、舊金山、洛杉磯為流行。 ·米羅基金會在西班牙成立。 ·法國巴黎舉行「艾爾勃·馬各百紀念展」。 ·日本畫家平山郁夫、棟方志功去世。	·4月5日，總統蔣中正心臟病發去世。 ·北迴鐵路南段花蓮至新城通車。 ·「台灣政論」創刊，黃信介任發行人。 ·中日航線正式恢復。 ·越南投降，北越進佔南越，形成海上難民潮。 ·蘇伊士運河恢復通航。 ·英國女王伊莉莎白夫婦訪日。 ·西班牙元首佛朗哥去世。
1976	·三十五歲。 ·執教：紐約ST. John's大學／中華文化中心教授水墨畫。	·廖繼春去世。 ·素人畫家洪通的作品首次公開展覽，掀起大眾傳播高潮，也吸引數量空前的觀畫人潮。 ·雄獅美術設置繪畫新人獎。	·保加利亞藝術家克利斯多在美國加州製作〈飛籬〉。 ·曼·雷去世。	·旅美科學家丁肇中獲諾貝爾物理學家。 ·周恩來去世，大陸發生天安門事件。 ·大陸發生唐山大地震。 ·中共領袖毛澤東去世，「四人幫」被捕。
1977	·三十六歲。 ·旅行加拿大之千島湖、尼加拉大瀑布、美西大峽谷。 ·九月返台灣定居。	·台南市「奇美文化基金會」成立。 ·國內第一座民間創辦的美術館——國泰美術館開幕。	·法國龐畢度藝術中心開幕。 ·法國國立當代藝術中心以馬塞·杜象作品為開幕展。 ·第六屆文件大展成為卡塞爾市全城參與的盛典。	·本土音樂活動興起。 ·彭哥、余光中抨擊鄉土文學作家，引發論戰。 ·台灣地區五項公職選舉，演發「中壢事件」。
1978	·三十七歲。 ·擔任台灣省手工藝陳列館館長。	·「吳三連獎基金會」成立。 ·謝里法《台灣美術運動史》出版，藝術家發行。	·義大利德·奇里訶去世。 ·柯爾達的戶外大型鋼鐵雕塑「Stabile」屹立巴黎。	·蔣經國當選第六任總統，謝東閔為副總統；李登輝為台北市市長。 ·南北高速公路全面通車。 ·中美斷交。
1979	·三十八歲。 ·個展：東京御木本本畫廊／國立歷史博物館。 ·聯展：當代水墨五十人展（國立歷史博物館）。 ·在東京參觀平山郁夫「絲綢之路」個展，對其創作嚴謹與風格甚為敬佩與影響。 ·次女江宜珈（學敏）出生。 ·赴台北外雙溪摩耶精舍拜訪張大千大師。	·「光復前台灣美術回顧展」在太極畫廊舉行。 ·旅美台灣畫家謝慶德在紐約進行「自囚一年」的人體藝術創作，引起台北藝術界的關注與議論。 ·水彩畫家藍蔭鼎去世。 ·馬芳渝等成立「台南新象畫會」。 ·劉文煒等成立「中華水彩畫協會」。	·達利在巴黎龐畢度中心舉行回顧展。 ·女畫家設計家藍妮亞·德諾內去世。 ·法國國立圖書館舉辦「趙無極回顧展」。 ·法國巴黎大皇宮展出畢卡索遺囑中捐贈給法國政府其中的八百件作品。 ·美國紐約古根漢美術館盛大展出波依斯作品。 ·法國龐畢度中心展出委內瑞拉動力藝術家蘇托作品。	·美國與中共建交。 ·行政院通過設立北美事務協調委員會。 ·美國總統簽署「台灣關係法」。 ·中正國際機場啟用。 ·「美麗島」事件。 ·縱貫鐵路電氣化全線竣工、首座核能發電廠竣工。 ·多氯聯苯中毒事件。 ·伊朗國王巴勒維逃亡，回教領袖何梅尼控制全局。 ·以埃簽philadelphia和約。 ·七國高峰會議。 ·巴拿馬接管巴拿馬運河。 ·柴契爾夫人任英國首相。
1980	·三十九歲。 ·兼任師大美術系和國立藝專美術科教職。	·藝術家雜誌社創立五周年，刊出「台灣古地圖」，作者為阮昌銳。 ·聯合報系推展「藝術歸鄉運動」。 ·國立藝術學院籌備處成立。 ·新象藝術中心舉辦第1屆「國際藝術節」。	·紐約近代美術館建館五十週年特舉行畢卡索大型回顧展作品。 ·巴黎龐畢度中心舉辦「1919-1939年間革命和反擊年代中的寫實主義」特展。 ·日本東京西武美術館舉行「保羅·克利誕辰百年紀念特別展」。	·「美麗島事件」總指揮施明德被捕，林義雄家發生滅門血案。 ·北迴鐵路正式通車。 ·立法院通過國家賠償法。 ·收回淡水紅毛城。 ·台灣出現罕見大乾旱。
1981	·四十歲。 ·個展：台北春之藝廊。 ·聯展：國際水墨展（台北市立美術館）／現代中國畫新趨向（巴黎Cernuschi博物館）。 ·與歐豪年訪問巴黎、漢堡、法蘭克福、西柏林、東柏林、維也納、羅馬。 ·應聘文化大學美術系專任副教授。	·席德進去世。 ·「阿波羅」、「版畫家」、「龍門」等三畫廊聯合舉辦「席德進生平傑作特展」。 ·師大美術研究所成立。 ·歷史博物館舉辦「畢卡索藝展」並舉辦「中日現代陶藝家作品展」。 ·印象派雷諾瓦原作抵台在歷史博物館展出。 ·立法院通過文建會組織條例。	·法國第17屆「巴黎雙年展」開幕。 ·紐約「惠特尼美術館雙年展」開幕。 ·畢卡索世紀大作〈格爾尼卡〉從紐約的近代美術館返回西班牙，陳列在馬德里普拉多美術館。 ·法國市立現代美術館展出「今日德國藝術」。	·電玩風行全島，管理問題引起重視。 ·葉公超病逝。 ·華沙公約大規模演習。 ·波蘭團結工聯大龍工，波蘭軍方接管政權，宣布戒嚴。 ·教宗若望保祿二世遇刺。 ·英國查理王子與戴安娜結婚。 ·埃及總統沙達特遇刺身亡。

年代	江明賢生平	國內藝壇	國外藝壇	一般記事（國內、國外）
1984	·四十三歲。 ·個展：東京御木本畫廊。 ·得獎：中國文藝獎。	·載有二十四箱共四百五十二件全省美展作品的馬公輪突然爆炸，全部美術作品隨船沉入海底。 ·畫家陳德旺去世。 ·畫家李仲生去世。 ·「一○一現代藝術群」成立，盧怡仲等發起的「台北畫派」成立。 ·輔仁大學設立應用美術系。	·法國密特朗宣佈擴建羅浮宮，旅美華裔建築師貝聿銘為地下建築擴張計畫的設計人。 ·紐約近代美術館舉辦「二十世紀藝術中的原始主義：部落種族與現代的」大展。 ·香港藝術館展出「二十世紀中國繪畫」。 ·德國藝術家安塞·基弗在法國巴黎展出。	·國民黨第12屆二中全會提名蔣經國與李登輝為總統、副總統候選人。 ·行政院核定計畫保護沿海自然環境。 ·行政院核建審核定太魯閣國家公園範圍。 ·海山煤礦災變。 ·《蔣經國傳》作者江南，在舊金山遭暗殺。 ·一清專案。 ·英國、中共簽署香港協議。 ·印度甘地夫人遭暗殺身亡。
1986	·四十五歲。 ·個展：東京御木本畫廊。	·台北市第1屆「畫廊博覽會」在福華沙龍舉行。 ·黃光男接掌台北市立美術館。 ·台北市立美術館舉辦「中國現代繪畫回顧展」及「陳進八十回顧展」。	·德國前衛藝術家波依斯去世。 ·法國巴黎、奧塞美術館開幕。 ·美國洛杉磯當代藝術熱潮；洛杉磯郡美術館「安德森館」增建落成，以及洛杉磯當代美術館（MOCA）落成開幕。 ·英國雕塑享利·摩爾去世。	·台灣地區首宗AIDS病例。 ·卡拉OK成為最受歡迎的娛樂。 ·「民進黨」宣布成立。 ·中美貿易談判、中美菸酒市場開放談判。 ·李遠哲獲諾貝爾化學獎。
1987	·四十六歲。 ·個展：台北阿波羅畫廊／高雄文化中心。 ·聯展：東方水墨畫大展（香港中華文化促進中心）。	·環亞藝術中心、新象畫廊、春之藝廊，先後宣佈停業。 ·陳榮發等成立「高雄市現代畫學會」。 ·行政院核准公家建築藝術基金會。 ·本地畫廊紛紛推出大陸畫家作品，市場掀起大陸美術熱。	·國際知名的超現實主義畫家馬松去世。 ·梵谷名作《向日葵》（1888年作）在倫敦佳士得拍賣公司以3990萬美元賣出。 ·夏卡爾遺作在莫斯科展出。	·民進黨發起「五一九」示威行動。 ·「大家樂」賭風席捲台灣全島。 ·翡翠水庫完工落成。 ·中華民國紅十字會開始辦理大陸探親。 ·伊朗攻擊油輪，波斯灣情勢升高。 ·紐約華爾街股市崩盤。
1988	·四十七歲。 ·個展：香港中華文化促進中心／台中市文化中心／中國美術館／上海美術館／台北寒舍畫廊／北京中國美術館。 ·聯展：國際水墨展（中國畫研究院）／（大陸中國畫研究院）。 ·典藏：赤壁賦畫意（台灣省府）／台中公園、長島瑞雪（中國美術館）／寒山魚釣圖（上海美術館）。 ·香港新華社安排與大陸「藝術大師」劉海粟餐敘。 ·獲「國家文藝獎」。 ·「九上黃山絕頂人—藝術大師劉海粟」香港訪問錄刊於中國時報與雄獅美術。 ·香港新華社推薦經文化部邀請訪問大陸。是兩岸隔絕四十年後首位在北京與上海舉辦個展之台灣本土畫家。 ·與大陸著名畫家李可染、劉海粟、吳作人、邵大箴、郭林、華君武、董壽平、黃苗子、程十髮、劉勃舒、范曾、黃冑、白雪石、張步、龍瑞、王明明等餐敘和交流。 ·遊大江南北並首次赴黃山於散花精舍與老畫家劉海粟大師合繪〈黃嶽雄姿〉。 ·上中視「今夜人物」節目談大陸行。 ·因赴大陸訪問和個展，被台灣當局禁止出境兩年。	·省立美術館開館，高雄市立美術館籌備處成立。 ·北美館舉辦「後現代建築大師查理·摩爾建築展」、「克里斯多回顧展」、「李石樵回顧展」等。 ·高雄市長蘇南成擬邀雕塑家恩斯特·倪茲維斯尼為高雄市雕築花費達五億新台幣的「新自由男神像」，招致文化界抨擊而作罷。	·西柏林舉行波依斯回顧大展。 ·美國華盛頓畫廊展出女畫家歐姬芙的回顧展。 ·英國倫敦拍賣場創高價紀錄，畢卡索1905年粉紅時期的〈特技家的年輕小丑〉拍出3845萬元。	·蔣經國去世，李登輝繼任第七任總統。 ·開放報紙登記及增張。 ·國民黨召開十三全大會。 ·內政部受理大陸同胞來台奔喪及探病。 ·兩伊停火。 ·南北韓國會會談。
1989	·四十八歲。 ·個展：東京梅畫廊／台中縣文化中心。 ·聯展：全國人物畫邀請展與學術討論會（浙江美院）。 ·典藏：盧溝夕照（台灣美術館）。 ·講學：浙江美院中國畫系。	·《藝術家》刊出顏娟英撰「台灣早期西洋美術的發展」及「十年來大陸美術動向」專輯。 ·台大將原歷史研究所之中國藝術史組改為藝術史研究所。 ·李澤藩去世。	·達利病逝於西班牙。 ·巴黎科技博物館舉辦電腦藝術大展。 ·日本舉行「東山魁夷柏林、漢堡、維也納巡迴展歸國紀念展」。 ·貝聿銘設計的法國大羅浮宮入口金字塔廣場正式落成開放。	·涉及「二二八」事件議題的電影「悲情城市」獲威尼斯影展大獎。 ·台北區鐵路地下化完工通車。 ·《自由雜誌》負責人鄭南榕因主張台獨，抗拒被捕自焚身亡。 ·老布希任美國第四十一任總統。
1990	·四十九歲。 ·個展：江蘇美術館／台北亞洲藝術中心。 ·聯展：「臺灣美術三百年作品展」（台灣美術館）。 ·著作《中國水墨畫之研究》出版。 ·繪製台北來來大飯店大畫〈千巖競秀〉（182×1155cm）。	·中國信託公司從紐約蘇富比拍賣會以美金660萬元購得法國印象派畫家莫內的作品〈翠堤春曉〉。 ·台北市立美術館舉辦「台灣早期西洋美術回顧展」、「保羅·德爾沃超現實世界展」。 ·書法家臺靜農逝世。	·荷蘭政府盛大舉行梵谷百年祭活動，帶動全球梵谷熱。 ·西歐畫壇掀起東歐畫家的展覽熱潮。 ·日本舉辦「歐洲繪畫五百年展」展出作品皆為莫斯科普希金美術館收藏。 ·法國文化部主持的「中國明天——中國前衛藝術家的會聚」，在法國南部瓦爾省揭幕。	·中華民國代表團赴北京參加睽別廿年的亞運。 ·總統府國家統一委員會成立。 ·五輕宣布動工。 ·海峽交流基金會成立，行政院大陸委員會正式運作。
1991	·五十、歲。 ·個展：浙江博物館。 ·聯展：「兩岸名家展」（北京炎黃美術館）。	·鴻禧美術館開幕，創辦人張添根名列美國《藝術新聞》雜誌所選的世界排名前兩百的藝術收藏家。 ·紐約舉辦中國書法討論會。 ·大陸龐薰琹美術館成立。 ·故宮舉辦中國藝術文物討論會及故宮文物赴美展覽。 ·素人石雕藝術家林淵病逝。 ·台北市美術館舉辦「台北——紐約，現代藝術遇合」展。 ·蒲添生、廖德政、陳其寬、楚戈回顧展。 ·楊三郎美術館成立。 ·黃君璧病逝。 ·畫家林風眠去世。 ·太古佳士得首度獨立拍賣古代中國油畫。 ·立法院審查「文化藝術發展條例草案」。 ·國立中央圖書館與藝術家雜誌主辦「年畫與民間藝術座談會」。	·德國、荷蘭、英國舉行林布蘭特大展。 ·國際都會1991柏林國際藝術展覽。 ·羅森柏格捐贈價值十億美元的藏品給大都會美術館。 ·歐洲共同體藝術大師作品展巡迴世界。 ·馬摩丹美術館失竊的莫內〈印象·日出〉等名作失而復得。	·「閩獅」號漁船事件。 ·大陸記者來台採訪。 ·蘇聯共產政權瓦解。 ·波羅的海三小國獨立。 ·調查局偵辦「獨台會案」，引發學運抗議。 ·民進黨國大黨團退出臨時會，發動「四一七」遊行，動員戡亂時期自五月一日終止。 ·財政部公布開放十五家新銀行。 ·台塑六輕決定於雲林麥寮建廠。 ·國慶閱兵前，反對刑法第一百條人士發起「一○○行動聯盟」。 ·民進黨通過「台獨黨綱」。 ·台灣獲准加入亞太經濟合作會議，經濟部長蕭萬長率代表團赴漢城開會。 ·大陸組織「海峽兩岸關係協會」，兩岸關係進入新階段。 ·波斯灣戰爭，美國領導的聯軍擊敗伊拉克，科威特復國。
1992	·五十一歲。 ·與中視「大陸尋奇」製作小組訪問四川、西藏製寫生活動。 ·為「大陸尋奇」片頭題字。	·台北市立美術館與藝術家雜誌主辦「陳澄波作品展」於市美館。 ·藝術家出版社出版《臺灣美術全集（第一～七卷）》。 ·台灣蘇富比公司在台北市新光美術館舉行現代中國藝術、水彩及雕塑拍賣會，包括台灣本土畫家作品。	·6月，第九屆文件展在德國卡塞爾舉行。 ·9月24日馬諦斯回顧展在紐約現代美術揭幕。	·8月，中華民國宣布與南韓斷交。 ·中華民國保護智慧財產的著作權修正案通過。 ·美國總統選舉，柯林頓入主白宮。 ·資深立法委員、監察委員、國大代表及民國38年從大陸來的老民代議員全部退休。
1993	·五十二歲。 ·個展：西藏風情展（有熊氏藝術中心）。 ·赴大陸遊千島、屯溪、徽州、黃山。 ·列入「世界藝術名人錄」並登入「世界當代書畫名人辭典」。 ·審議委員：台北市立美術館。 ·訪問廈門、泉州、惠安、浦田、湄州、福州。	·藝術家出版社出版《臺灣美術全集（第八～十二卷）》。 ·李石樵美術館在台北阿波羅大廈內設立新館。 ·李florida盛獲45屆威尼斯雙年展「開放展」邀請參加演出。 ·莫內展於故宮博物院舉行。 ·羅丹展於台北市立美術館舉行。 ·夏卡爾展於國父紀念館舉行。	·奧地利畫家克林姆在瑞士蘇黎世舉辦大型回顧展。 ·佛羅倫斯古蹟區驚爆，世界最重要的美術館之一，烏菲茲美術館損失慘重。	·海峽兩岸交流歷史性會議的「辜汪會談」於地三地新加坡舉行會談。 ·大陸客機被劫持來台事件，今年共發生了十起，幸未成造成人傷亡。 ·台灣有線電視法於立法院三讀通過。 ·自波斯灣戰後，經美國斡旋，長達二十二個月談判，以巴簽署了和平協議。

年代	江明賢生平	國內藝壇	國外藝壇	一般記事（國內、國外）
1994	・五十三歲。 ・個展：台灣美術館。	・藝術家出版社出版《臺灣美術全集〈第十三卷〉李澤藩》。 ・玉山銀行和「藝術家」雜誌簽約共同發行台灣的第一張VISA「藝術卡」。 ・台灣著名美術收藏家呂雲麟病逝。 ・台北市立美術館獲得捐贈——台灣早期畫家何德來的一二五件作品。 ・台北世貿中心舉辦畢卡索展。	・米開朗基羅的名畫〈最後的審判〉，歷經四十年的時間終於修復完成。 ・挪威最著名畫家孟克名作〈吶喊〉在奧斯陸市中心的國家美術館失竊三個月後被尋回。	・諾貝爾和平獎得主曼德拉，當選為南非黑人總統。 ・七月，立法院通過全民健保法。 ・中華民國自治史上的大事，省市長直選由民進黨陳水扁贏得台北市市長選舉的勝利。
1995	・五十四歲。 ・個展：舊金山中華文化中心。 ・聯展：省美館主辦「近百年山水畫研究展」。	・藝術家出版社出版「臺灣美術全集〈第十四～十八卷〉」。 ・李梅樹紀念館於三峽開幕。 ・畫家楊三郎病逝家中，享年八十九歲。 ・「藝術家」雜誌創刊二十週年紀念。 ・畫家李石樵病逝紐約，享年八十五歲。 ・基隆市立文化中心展出倪再懷作品展。 ・高雄市立美術館展出「黃土水百年紀念展」。	・第四十六屆威尼斯雙年美展六月十日開幕，「中華民國台灣館」首次進入展出。 ・威尼斯雙年展於六月十四日舉行百年展，以人體為主題，展覽全名為「有同、有不同：人體簡史」。 ・美國地景藝術家克里斯多於十七日展開包裹柏林國會大廈計畫。	・中華民國總統李登輝順利至美國訪問，不僅造成兩岸關係的文攻武嚇，也引起國際社會正視兩岸分裂分治的事實。 ・立法委員大選揭曉，我國正式邁入三黨政治時代。 ・日本神戶大地震奪走六千餘條人命。 ・以色列總理拉賓遇刺身亡。
1996	・五十五歲。 ・個展：新光三越百貨文化館。 ・聯展：台灣中生代水墨十人展（舊金山中華文化中心）／亞洲十二名家展（香港中華文化促進中心）／臺灣繪畫發展回顧展（高雄市立美術館）。 ・典藏：〈台灣文武廟門神〉高雄市立美術館。 ・評審委員：台灣省展。 ・應聘台師大美術系專任副教授。 ・訪問美國史坦佛、哈佛、耶魯等大學。 ・應國泰金融集團「霖園廣場」邀請，演講「藝術・政治・色情」。 ・為U2電視台「烽火中國」片頭題字。	・故宮「中華瑰寶」巡迴美國館展出。 ・歷史博物館舉辦「陳進九十回顧展」。 ・廖繼春家屬捐贈廖繼春遺作五十件給台北市立美術館，北美館舉辦「廖繼春回顧展」。 ・文人畫家江兆申，逝於大陸瀋陽客旅。 ・台灣前輩畫家洪瑞麟病逝於美國加州。 ・藝術家出版社出版「臺灣美術全集〈第十九卷〉黃土水」。	・紐約佳士得拍賣公司舉辦「中國古典家具博物館」拍賣會。 ・山東省青州博物館公布五十年來中國最大的佛教古物發現——北魏以來的單體像四百多尊。	・秘魯左派游擊隊突襲日本駐秘魯大使官邸挾持駐秘魯的各國大使及官員名流。 ・美國總統柯林頓及俄羅斯總統葉爾欽雙雙獲得連任。 ・英國狂牛症恐慌蔓延全世界。 ・中華民國首次正副總統民選，李登輝與連戰獲得當選。 ・8月，台灣地區發生強烈颱風賀伯肆虐全島。
1997	・五十六歲。 ・聯展：台灣中生代水墨十人展（香港文化中心）／澳門國父展。 ・評審委員：台灣省展／教育部大學學術審議。 ・應聘台師大美術研究所專任教授。 ・與民視合作拍攝「畫說台灣」文化藝術節目72集。 ・為民視「畫說台灣」、「福爾摩莎」節目片頭題字。	・歷史博物館展出「黃金印象」法國奧塞美術館名畫展。 ・陳進獲領文化獎。 ・歷史博物館舉辦吳冠中畫展。 ・文建會與藝術家出版社合作出版《公共藝術圖書》12冊。 ・楊英風、顏水龍病逝。	・第四十七屆威尼斯雙年展，由台北市立美術館統籌規畫台灣主題館，首次進駐國際藝術舞台。 ・第十屆德國大展6月於卡塞爾市展開。	・中共元老鄧小平病逝，享年九十三。 ・西藏精神領袖達賴喇嘛訪華。 ・英國威爾斯王妃黛安娜在與查理斯王子仳離後，不幸於出遊法國時車禍身亡，享年僅三十六歲。 ・蔣夫人宋美齡女士百歲華誕。
1998	・五十七歲。 ・個展：美國加州亞太博物館／台北錦繡藝術中心。 ・聯展：畫說台灣五人展（國父紀念館）。 ・典藏：〈碧潭橋下〉加州亞太博物館／〈北港街景〉加州包爾博物館／〈中橫公路〉、〈雲山瑞瀑〉台中縣議會。 ・評審委員：台灣省展／全球華人文化薪傳獎。 ・撰寫「寶島用心行」文章在自由時報副刊連載。 ・為三立電視台題片頭書「台灣風情」。 ・三立電視台「生活大師」節目專訪。	・1月，藝術家出版社出版「臺灣美術全集〈第二十、二十一卷〉」。 ・國畫嶺南派大師趙少昂病逝香港。 ・台灣前輩畫家陳進逝世。 ・台灣前輩畫家劉啟祥去世。	・紐約古根漢美術館展出「中華五千年文明藝術展」。 ・1998年紐約亞洲藝術節開幕。 ・西班牙馬德里舉行第17屆拱之大展（ARCO）當代藝術博覽。	・亞洲金融風暴，東南亞經濟持續低迷。 ・聖嬰現象導致全球氣候變化異常，暴風雨、水災、乾旱等天災不斷，人畜死傷慘重。 ・教育部發布「高級中學多元入學方案」，以基本學力測驗取代聯招。
1999	・五十八歲。 ・個展：福岡市立美術館。 ・聯展：長河雅集展（台北新生畫廊）／長河雅集中美洲三國巡迴展（哥斯大黎加、巴拿馬、薩爾瓦多）／典藏及檔案研究展（高雄市立美術館）。 ・典藏：〈台灣文武廟門神〉高雄市立美術館。 ・世界台商總會委製〈高山流水圖〉贈總統府並獲李登輝總統和連戰副總統接見。 ・台視「藝術長廊」節目專訪。 ・東海大學演講「藝術與人生」。	・台灣美術館與藝術家出版社合作出版「台灣美術評論全集」。 ・於鹿港舉行的「歷史之心」裝置大展，由於藝術家們的理念與當地人士不合，作品遭住民杯葛。	・日本福岡美術館開館，舉辦第1屆福岡亞洲藝術三年展，邀請台灣藝術家吳天章、王俊傑、林明弘、陳順築等參展。 ・美國波士頓美術館舉辦沙金特展。 ・巴黎市立現代美術館舉辦野獸派大型回顧展。	・世紀末話題:千禧蟲。 ・科索沃戰爭。 ・印巴喀什米爾發生衝突。 ・俄羅斯出兵車臣。
2000	・五十九歲。 ・個展：高雄市文化中心。 ・聯展：千禧龍年特展（巴黎文化中心）／長河雅集東歐巡迴展（馬其頓、捷克、匈牙利）／台師大教授展（中山國家畫廊）。 ・評審委員：台南縣「南瀛獎」／教育部大學學術審查。 ・內政部出版《台灣古蹟風情之美=江明賢畫集》。	・「林風眠百年誕辰回顧展」於國父紀念館與高雄市立美術館展出。 ・台北縣鶯歌陶瓷博物館正式於11月26日開館，為全台第一座縣級專業博物館。 ・第1屆帝門藝評獎。 ・雕塑家陳夏雨去世。	・漢諾威國際博覽會。 ・巴黎市立美術館野獸派大型回顧展。 ・第3屆上海雙年展。 ・巴黎奧塞美術館展出「庫爾貝與人民公社」。	・兩韓領導人舉行會晤，並簽署共同宣言。
2001	・六十歲。 ・個展：台中區藝術中心。 ・聯展：台師大教授展（台南永都美術館）／新世紀台灣水墨名家展（北京中國美術館）／百年中國畫展（北京中國美術館）／台師大美術系教授「玉山生態」展（中正藝廊）。 ・典藏：〈澎湖天后宮〉中國美術館／〈五福臨門〉石崗圖書館。 ・與中國美術館館長楊力舟共同主持「海峽兩岸美術座談會」。 ・與台師大美術系教授登玉山。 ・完成「玉山」系列彩瓷作品十幅。	・「花樣年華：從普桑到塞尚——法國繪畫三百年」11月於故宮展出。 ・故宮南下設分院計畫，引起立法院兩種正反立場對立，立委爭論不休。 ・台北當代藝術館正式開館。 ・台北佳士得退出台灣藝術拍賣市場。	・第49屆威尼斯雙年展。 ・第1屆瓦倫西亞雙年展開展。 ・第1屆橫濱三年展開展。 ・巴塞隆納畢卡索美術館展出「情色畢卡索」。	・中國成功加入世界貿易組織。 ・美國九一一恐怖事件。

年代	江明賢生平	國內藝壇	國外藝壇	一般記事（國內、國外）
2002	·六十一歲。 ·個展：嘉義市文化中心。 ·聯展：五七畫會展（鳳甲美術館）／中美十四名家巡展（紐約、南京、合肥、上海）／台灣真情之美（中正藝廊）／大師經典展（台北忠藝館）。 ·典藏：〈北港朝天宮〉台北市美術館／〈八掌溪義渡〉、〈玉山遠眺〉嘉義市文化中心。 ·接掌台師大美術系所主任、所長。 ·與吳炫三、賴武雄、顏忠賢訪問加拿大。 ·獲聘台北藝術大學位考試委員、台中縣政府縣政顧問、中華電信公共藝術品設置執行小組委員。	·「張大千早期風華與大風堂用印展」於台北國立歷史博物館展出。 ·劉其偉、陳庭詩病逝。 ·台北舉行齊白石、唐代文物大展。	·阿姆斯特丹梵谷美術館舉辦「梵谷與高更」特展。 ·第25屆巴西聖保羅雙年展主題為「都會圖象」。 ·日本福岡舉行第2屆亞洲美術三年展。	·以巴衝突持續進行。 ·歐元上市。 ·台灣與中國大陸今年均加入WTO成為會員。
2003	·六十二歲。 ·聯展：台灣畫家眼中之加拿大—江明賢、吳炫三、賴武雄、顏忠賢四人邀請展（台北市立美術館）。 ·評審委員：國家文藝獎／中山文藝獎／全球中華文藝薪傳獎／國立台灣美術館／國父紀念館／台灣公教書畫展。 ·學術交流：「台灣藝術」國際學術研討會（舊金山州立大學）／訪東京藝大校長平山郁夫和福井爽人教授／與國父館長張瑞濱等訪問北京與黑龍江。 ·創立台灣第一所美術創作理論、美術行政與管理、藝術評論博士班。 ·擔任全國大學入學考試美術組執行長。 ·獲聘考試院特種考試藝術類命題和閱卷委員。 ·擔任台灣師大校長遴選委員會委員。	·古根漢台中分館爭取中央五十億補助。 ·第1屆台新藝術獎出爐。 ·國立故宮博物院的珍藏赴德展出。 ·「印刻」文學雜誌創刊。	·至上主義大師馬列維奇回顧展於紐約古根漢美術館等歐美三地大型巡迴展。 ·巴塞隆納畢卡索美術館推出畢卡索鬥牛藝術版畫系列展。	·SARS疫情衝擊台灣。 ·狂牛症登陸美洲。 ·北美發生空前大停電事件。
2004	·六十三歲。 ·個展：桃園縣文化中心／新竹智邦美術館。 ·聯展：台灣墨彩巨匠展（京都文化會館）／大陸「第十屆全國美展」。 ·評審委員：全國美展／全省美展／中山文藝獎／南瀛獎。 ·學術交流：與大陸文化部藝術司長馮遠共同主持「兩岸藝術家初冬對話」。 ·主辦全國大學入學聯招術科考試執行長。 ·華視邀請錄製「美術系」水墨畫教學節目（共六集）。 ·文建會策劃藝術家出版社出版「台灣現代美術大系」諮詢委員。	·藝術家出版社出版「台灣當代美術大系」二十四冊。 ·林玉山去世。	·英國倫敦黑沃爾美術館推出「普普藝術大師——李奇登斯坦特展」。 ·西班牙將2004年定為達利年。	·陳水扁、呂秀蓮連任中華民國第11屆總統、副總統。 ·俄羅斯總統大選，普丁勝選。
2005	·六十四歲。 ·個展：「縱筆天地—江明賢墨彩個展」兩岸巡迴展（台北中山國家畫廊、北京中國美術館、上海美術館、廣東美術館）。 ·聯展：中國當代名家書畫收藏展（北京故宮博物院）／兩岸山水名家十人展（北京畫院美術館）／韻—台灣當代水墨名家展（中國美術館）。 ·評審委員：總統文化獎／全國美展／台灣省展／台北市美術館中山文藝獎／全球中華文化薪傳獎。 ·學術交流：江明賢作品學術研討會（中國美術館）／台灣美術專業人士訪問廣東、上海、北京／兩岸美術創作博士教學研討會（中央美術學院）／國際學術研討會（台北國際藝術村）。 ·接受大陸中央電視台專訪談徐悲鴻與台師大美術系傳承關係和對台美術發展影響。 ·應教育部之聘擔任台灣藝大、台北藝大、台南藝大等校務發展評鑑委員。	·文建會與義大利方面續約租用普里奇歐尼宮。	·第51屆威尼斯雙年展。	·旨在減少全球溫室氣體排放的「京都議定書」正式生效。
2006	·六十五歲。 ·個展：創價學會藝術中心（台中、新竹、台北）／京都文化博物館。 ·聯展：張義雄、鄭善禧、廖修平、江明賢、黃光男五人展（東京相田光男美術館）／兩岸名家寶島風情展（上海美術館）／台灣水墨畫展（新加坡國家美術館）。 ·學術交流：率台師大美研所師生訪問大陸西北，與西安美院楊曉陽院長共同主持座談會，參訪敦煌研究院莫高窟／兩岸博士生五嶽寫生展（中央美院）／與京都藝大竹內浩一教授共同主持研究生「東方繪畫之創作與衝擊」討論會（台師大美術系會議室）。	·文化總會策劃，藝術家出版社執行的「台灣藝術經典大系」共二十四冊於5月出版。 ·「高第建築展」於國父紀念館展出。 ·蕭如松藝術園區竣工開幕。	·第4屆柏林雙年展。 ·韓籍美裔的錄像藝術之父白南準辭世。	·北韓試射飛彈，引發國際關注。 ·以色列與黎巴嫩戰事爆發。 ·《民生報》停刊。
2007	·六十六歲。 ·個展：台南市文化中心。 ·聯展：彩繪聯合國藝術巡迴大展（中國美術館和十國）／兩岸水墨名家聯展（山東孔子美術館）。 ·評審委員：文建會「文化藝術減免營業稅與娛樂稅」／台中市「大墩獎」。 ·學術交流：水墨創作暨教學研討會（香港教育大學）／大陸文化部主辦「情繫湖湘」參觀湖南博物館、湖南大學／撰寫論文「李可染與台灣水墨畫展」參加中央美院主辦李可染國際學術研討會。 ·自台師大美術系退休，兼任美研所教授。 ·台大哲學系教授郭文夫著《江明賢—新人文表現主義美學》出版。	·故宮舉辦「大觀——北宋書畫、汝窯、宋版圖書特展」，以及世界文明瑰寶大英博物館二百五十年收藏展。	·羅浮宮慶祝林布蘭特四百歲生日，舉辦其素描特展。	·台灣高鐵通車。 ·聯合國經濟事務部預測2007年世界經濟增長將減緩。

年代	江明賢生平	國內藝壇	國外藝壇	一般記事（國內、國外）
2008	·六十七歲。 ·聯展：亞州創造美術展（東京國立新美術館）／兩岸三地名家提名展（香港中央圖書館）／台師大校友典藏展（國立歷史博物館）／兩岸畫家作品展（北京恭王府）／兩岸博士生交流展（中山國家畫廊）／台日美術交流展（中正藝廊）／台師大與俄羅斯列賓美術院教授交流展（中山國家畫廊）／大陸全國美協領導北京、內蒙古、各省巡迴邀請展／中國美術名家俄羅斯印象北京、莫斯科巡迴展／美麗寶島—我的家園（上海美術館）。 ·評審委員：全國青年美術比賽／苗栗美展／台北縣美展／大墩美展。 ·大陸中國美術家協會主辦訪問莫斯科和聖彼得堡／中華文化聯誼會主辦澳門文化論壇。	·台北市立美術館與上海雙年展、廣州三年展首度串連合作。 ·膠彩畫家郭雪湖獲第27屆行政院文化獎。 ·膠彩畫家林之助逝世。 ·高雄捷運美麗島站〈光之穹頂〉舉行揭幕儀式。 ·北美館設立「雙年展辦公室」。	·第16屆雪梨雙年展。	·投資銀行「雷曼兄弟」宣布破產，引發國際金融海嘯。 ·印度孟買遭巴基斯坦激進組織連環恐怖攻擊。 ·前總統陳水扁以貪汙罪遭到起訴。
2009	·六十八歲。 ·個展：東京松濤美術館/台中文化中心。 ·聯展：中國名家手卷展（中國美術館）／夢—飛越海峽—兩岸名家書畫展（國父紀念館）／兩岸當代國畫名家大展（中山國家畫廊）／世紀初兩岸名家聯展（中山國家畫廊）／兩岸三地八人水墨展（中山國家畫廊）／峨嵋山、樂山大佛寫生觀摩展（成都國際藝術村）／台灣水墨名家精品展（寧夏國際藝文中心）／中國山水畫學術提名展（四川博物院）。 ·學術交流：中國文聯主辦「兩岸四地文化論壇」（海南島）／山水畫高峰論壇（四川博物院）／現代書畫國際學術研討會（台灣藝大）／大陸文化部主辦「訪問西安、漢中、陝北、延安」／黃君璧國際學術研討會（中國美術館）。 ·講學：南非共和國Johannesburg、Stellenbosch、Technology等大學。	·台北市立美術館「蔡國強泡美術館」為蔡國強在台首次大型個展。	·第53屆威尼斯雙年展。	·巴拉克‧歐巴馬正式宣任美國總統，成為美國歷史上第一位非裔黑人總統。 ·高雄舉辦「世界運動會」。
2010	·六十九歲。 ·聯展：首屆台灣美術院院士大展（中山國家畫廊）／中國美術館扇面收藏展（中國美術館、東京松濤美術館）／21世紀國際書畫邀請展（福岡亞洲美術館）／情繫大運河—兩岸名家作品巡迴展（江蘇、揚州、無錫、常熟、蘇州等美術館）。 ·學術交流：兩岸畫家寫生於高郵、楊州、無錫、常熟、蘇州／兩岸畫家太行山寫生／大陸文化部邀請訪問廣西、南寧、柳州、龍勝、桂林、陽朔／大陸文化部主辦「文化論壇」。 ·王秀雄、廖修平、江明賢、林磐聳、鐘有輝、廖修謙等成立「財團法人台灣美術院文化藝術基金會」。 ·擔任「台灣美術院」副院長兼執行長。 ·潘襎教授著《千古蒼茫繫一身—江明賢的水墨世界》中、日、英文版出版。	·台北當代藝術中心開幕。 ·「文創法」於8月30日正式實施。 ·勞委會完成同意新增「藝術創作者」成為（第505項）職業職項。 ·2010台北雙年展舉行。	·佳士得於新加坡自由港設立亞洲首座藝術倉儲。 ·第12屆威尼斯建築雙年展。 ·第8屆上海雙年展舉行。	·上海舉行第41屆世界博覽會。 ·台灣舉行2010台北國際花卉博覽會。 ·第五次「江陳會談」於大陸重慶舉行，兩岸簽署「兩岸經濟合作架構協議」（ECFA）。 ·南非舉行2010年世界盃足球賽。
2011	·七十歲。 ·聯展：百年百畫展（中山國家畫廊）／江明賢、宋雨桂合繪〈新富山居圖〉長卷（中國國家博物館）／情繫大運河—兩岸中國畫名家展（國父紀念館）／紙藝大展（中國國家畫廊）／百年台灣行旅典藏展（台灣美術館）／開創與交流—台灣美術院院士大陸巡展（中國美術館、廣東美術館）／辛亥革命百年紀念展（中國美術館）／中國國家畫院三十週年慶聯展（中國國家博物館）。 ·學術交流：中國文聯主辦傳播與融匯—第三屆兩岸暨港澳藝術論壇（澳門基金會）／兩岸畫家皖南與黃山寫生。 ·評審委員：總統文化獎／國立中正堂／新北市美展。 ·專訪：談〈新富春山居圖〉長卷（香港鳳凰衛視、大陸中央電視台）。 ·擔任大陸中國國家畫院院委暨研究員。 ·由兩岸主筆江明賢、宋雨桂合繪之〈新富春山居圖〉（60×6600cm）。 ·長卷在中國國家博物館展出，國務院總理溫家寶親臨觀賞由江明賢和宋雨桂陪同解說。 ·應聘擔任台中市市政文化顧問。	·前輩畫家陳慧坤過世。 ·第6屆國藝會董事長由施振榮出任。 ·「山水合璧——黃公望與富春山居圖特展」，於國立故宮博物院展出〈富春山居圖〉與浙江博物館〈剩山圖〉。	·第54屆威尼斯雙年展舉行，參展國家數為歷年之最。 ·西班牙馬德里舉辦30屆拱之大（ARCO）。 ·藝術家艾未未於北京被捕並於6月獲釋。 ·第11屆里昂雙年展舉行。	·中華民國建國百年，台灣五都改制。 ·3月11日，日本因強震海嘯引發核災。 ·蓋達組織首腦賓拉登遭美軍擊斃。 ·英國威廉王子大婚。 ·6月28日，台灣實施陸客自由行。
2012	·七十一歲。 ·個展：台中港區藝術中心／澳門藝術博物館／中國國家博物館／山西美術館。 ·聯展：情繫阿里山—兩岸畫家聯展（國父紀念館）／國際水墨大展與學術研討會（中山國家畫廊）／台灣美術院院士大展（中國國家畫廊）／中國國家畫院31週年慶聯展（北京上上美術館）／兩岸畫家畫福建（福建博物院）。 ·學術交流：江明賢作品學術論壇（中國國家博物館）／江明賢中國畫高峰論壇（山西大學）。 ·應聘國立台灣師大美術系名譽教授。 ·北京人民美術出版社出版《中國近現代名家畫集—江明賢》。 ·應聘山西大學美術學院客座教授。	·文化部成立，龍應台任首任部長。 ·蕭瓊瑞《戰後台灣美術史》於《藝術家》雜誌連載。	·第9屆上海雙年展。 ·第30屆聖保羅雙年展。	·中華民國總統馬英九與副總統吳敦義就職。 ·弗朗索瓦‧奧朗德當選法國總統。 ·美國總統歐巴馬成功連任。

年代	江明賢生平	國內藝壇	國外藝壇	一般記事（國內、國外）
2013	·七十二歲。 ·個展：山東濰坊展覽館／法國巴黎中國文化中心。 ·聯展：中國畫學術論壇與學術提名展（國父紀念館）／中國國家畫院美術大展（北京國展藝術中心）／台灣近現代名家作品展暨論壇（中國美術館）／中國國家畫院美術作品展（上海中華藝術宮）。 ·學術交流：大陸海協會前會長陳雲林邀兩岸畫家遊長江三峽。	·藝術家出版社出版《戰後台灣美術史》。 ·華人首座紅點設計博物館於松山文創園區開幕。 ·首次舉辦的高雄藝博會登場。 ·荷蘭藝術家霍夫曼的〈黃色小鴨〉引發全台熱潮。 ·國際工業設計社團組織宣布台北市獲選2016世界設計之都。	·華裔法國畫家趙無極逝世。 ·法蘭西斯·培根〈路西安·弗洛伊德肖像三習作〉畫作以1.42億美元刷新拍賣記錄。 ·梵諦岡首度現身威尼斯雙年展。	·教宗本篤十六世退位，新任教宗方濟就任。 ·兩岸服貿協議惹議，藝文界發表共同聲明，要求政府重啟服貿談判。 ·南韓女總統朴槿惠上任，成為南韓史上首位女總統。 ·敘利亞政府傳出以毒氣等生化武器攻擊反政府軍和民眾，傷亡慘重。 ·諾貝爾和平獎得主、前南非總統曼德拉逝世。 ·馬來西亞航空MH370離奇失蹤事件。
2014	·七十三歲。 ·聯展：台灣美術院院士作品展（澳州大學美術館）／中國國家畫院山水畫展（北京國展美術中心）／當代台灣—台灣美術院士作品展（東京松濤美術館）／台灣書畫名家聯展（江西美術館）／大陸第十二屆全國美展（中國美術館）／中國國家畫院美術展（北京國展美術中心）。 ·評審委員：大陸第十二屆全國美展。 ·學術交流：與龍瑞、李寶林、張江舟、苗重安、林容生等畫家赴雲南麗江、虎跑峽、香格里拉等地「南方茶馬古道」之行／大陸海協會前會長陳雲林邀兩岸畫家遊肇慶，丹霞山采風寫生。	·文化部「藝術銀行」總部於台中市自由路「銀行街」開幕。 ·吳天章獲選為第56屆威尼斯雙年展台灣館藝術家。 ·桃園地景藝術節，霍夫曼打造〈月兔〉遭焚毀。 ·文建會首任主委陳奇祿辭世。 ·藝術家于彭、陳順築，以及建築學者漢寶德相繼過世。	·華裔法國畫家朱德群辭世。 ·「台北國立故宮博物院—神品至寶展」於東京國立博物館揭幕，爆發「國立」二字遭日方媒體移除爭議。 ·〈功甫帖〉引發真偽問題的廣泛討論。 ·美籍著名中國藝術史家高居翰辭世。	·南韓「世越號」翻覆船難，傷亡人數創二十年來最高。 ·台灣高雄市氣爆事件，死傷人數超過兩百。 ·蘇格蘭舉行獨立公投。 ·台灣大學生占領立法院，抗議與中國簽訂的《服務貿易協定》，被稱為「太陽花學運」。 ·香港展開「雨傘革命」，要求自由選舉權，近兩百位抗議者遭逮捕。
2015	·七十四歲。 ·個展：浙江美術館／中山國家畫廊。 ·聯展：台灣水墨十人展（山東濰坊展覽館）／台灣水墨名家五人展（浙江自然博物館）／中國國家畫院美術展（中國美術館）。 ·學術交流：中國文聯主辦文化論壇（澳門基金會）／中華文化論壇（北京大學）／江明賢作品學術研討會（浙江美術館）。 ·接受大陸中央電視台「水墨中國」節目專訪。 ·學者呂松穎博士著《天下壯遊—江明賢新富春山居圖》出版。	·《藝術家》雜誌創刊40週年，發行人何政廣獲頒年度特別貢獻獎。 ·林平接任台北市立美術館館長，蕭宗煌接任國立台灣美術館館長。 ·國立故宮博物院建院90週年推出三檔重要特展。 ·奇美博物館開館。	·香港巴塞爾藝術博已成亞洲重要國際藝展，吸引人氣。 ·日本森美術館重新開幕。 ·孟克美術館推出「梵谷和孟克」特展。	·希臘債務危機，造成政府破產。 ·台灣八仙水上樂園塵爆意外，近五百人燒成輕重傷，為史上最大公安事件。 ·台灣一名高中生因反對「微調課綱」而自殺身亡，引發民眾占領教育部抗議。 ·國際解除對伊朗經濟制裁，伊朗恢復石油出口，造成國際油價下跌。
2016	·七十五歲。 ·個展：山東濰坊展覽中心。 ·聯展：畫家畫金門—六人展（台北福華沙龍）／大陸第五屆全國畫院邀請展（江蘇美術館）／台灣美術院海外展—韓國（韓國藝術院美術館）／全國優秀美術作品展（陝西美術博物館）／江明賢、李振明、楊力舟、王迎春聯展（馬爾他中國文化中心）／台灣美術院院士大展（國父紀念館）／桑皮紙上的中國畫展（烏魯木齊美術館）。 ·學術交流：大陸文化部邀請訪貴陽、黃果樹大瀑布、苗、侗族、鎮遠古鎮、尊義紀念館／台灣七畫家江明賢、林昌德、林章湖、李振明、黃才松、郭博州、程代勒訪內蒙古。 ·代表台灣美術界參加大陸第十文聯全國代表大會於北京人民大會堂。	·前高美館館長謝佩霓接任台北市文化局局長。 ·鄭麗君任文化部長。	·中國藝術家艾未未關閉他在丹麥的展覽，為抗議該國沒收庇護難民的財物用作供養費用。 ·英國搖滾歌手大衛·鮑伊因癌症逝世，享年六十九歲。其對現代藝術和時尚均具有巨大的影響。	·蔡英文當選中華民國總統，成為華人世界首位女性總統。 ·巴西爆發茲卡病毒，全球近三十國受到影響。 ·高雄美濃地震造成台南維冠金龍大樓倒塌，傷亡數百人。
2017	·七十六歲。 ·個展：國立歷史博物館。 ·聯展：當代名家聯展（國父紀念館）／大陸第二屆中國畫學會聯展（中國美術館）／兩岸畫家聯展（滁州美術館）／文史書畫名家邀請展（香港圖書館）／全球水墨大展（香港會議展覽中心）／兩岸書畫名家聯展（揚州博物館）／韓國全南國際水墨雙年展／中國畫名家邀請展（香港榮寶齋）／一帶一路寫生展（北京時代美術館）／國際水墨大展（國父紀念館）／南風原朝光明與台灣、沖繩（沖繩縣立美術館）／南京國家畫院美術展（中國美術館）。	·故宮開放低階文物圖象免費申請使用。 ·首個官辦同志議題展「光·合作用」9月9日在台北當代藝術館開幕。 ·藝術家林良材作品遭經紀人侵占，47件市值共達新台幣5000萬元的油畫、雕塑作品遭楊博文帶走。	·第十四屆卡塞爾文件展舉行。 ·第五十七屆威尼斯雙年展舉行。 ·香港蘇富比〈北宋汝窯天青釉洗〉以2億9430萬港元天價拍出，刷新中國瓷器拍賣紀錄。 ·英國泰納獎解除得獎年齡限制。 ·阿布達比羅浮宮正式開幕。	·北韓核武威脅美國本土。 ·南韓前總統朴槿惠遭彈劾入獄。 ·「#MeToo」運動席捲全球，引起社會大眾對性騷擾及性侵害受害者的關注。 ·台北舉行世界大學運動會。 ·司法院大法官於5月24日正式宣告「民法禁同婚違憲」。
2018	·七十七歲。 ·聯展：兩岸四地書畫名家邀請展（深圳力嘉創意文化中心）／台灣美術院院士聯展（吉隆坡創價藝文中心）／全球華人名家書畫展（馬六甲鄭和朵雲軒）／兩岸書畫名家邀請展（杭州連橫紀念館）／韓國全南國際水墨雙年展／滬、港、澳、台名家書畫聯展（上海劉海粟美術館）。 ·學術交流：與台灣畫家李轂摩、蘇峰男、蔡友、黃才松、林進忠、林隆達、林榮森、李宗仁等赴河西走廊—蘭州、敦煌、張掖、嘉峪關、青海訪問寫生。 ·當選台師大第十八屆傑出校友獎。 ·接受東聲電視台李四端主持「四端紅人會」節目專訪。	·王攀元辭世。 ·潘福接任台南市美術館館長；廖新田接任國立歷史博物館館長。 ·陳輝東擔任台南市美術館董事長。	·2018年沃夫岡罕獎得主為韓國藝術家梁慧圭。	·物理學泰斗霍金3月14日過世，享壽七十六歲。 ·美國鼓勵美台各層級官員互訪的《台灣旅行法》法案正式生效。 ·中國全國人大會議於3月17日表決，通過習近平連任國家主席。 ·為抗議軍人年金改革，反年改團體2月27日清晨突襲立法院，與警方爆數波推擠衝突。
2019	·七十八歲。 ·個展：「雲月八千里—江明賢墨彩巡迴個展」（北京中國美術館／江蘇美術館／成都杜甫草堂博物館／首爾中國文化中心）。 ·聯展：第十五屆深圳文博會現代水墨畫匯展（力嘉藝術館）／第十二屆中國畫節（上海劉海粟美術館）／大陸全國畫院邀請展（湖北美術館）／大陸第十三屆全國美展／台師大與中央美院教授交流展。 ·學術交流：參加張大千一百二十歲誕辰高峰論壇（四川內江張大千博物館）。 ·《台灣美術全集38—江明賢》（藝術家出版社出版）。	·台南美術館開幕。 ·胡念祖辭世。 ·李錫奇辭世。 ·李奇茂辭世。	·傑夫·昆斯〈兔子〉以7.8億台幣刷新在世藝術家拍賣紀錄。 ·日本近現代美術館整修三年重新開幕。 ·華裔建築大師貝聿銘去世。	·台灣立法院通過同性婚姻專法。 ·巴黎聖母院發生火災。

索 引
Index

論文作者簡介

蕭瓊瑞

（蕭瓊瑞提供）

現職：國立成功大學歷史系所教授

經歷：臺南市文化局長
　　　國立成功大學新聞中心主任、國立成功大學藝術中心主任
　　　臺南市文化基金會執行委員、臺南市公共藝術委員會委員
　　　臺南市文獻管理委員會委員、臺北市立美術館典藏委員
　　　高雄市立美術館典藏委員、國立台灣美術館典藏委員
　　　財團法人山藝術文教基金會董事
　　　財團法人李仲生文教基金會董事
　　　財團法人朱銘文教基金會董事
　　　文化部國寶暨重要古物指定審議委員會委員
　　　曾兼任：
　　　國立台灣師範大學、國立交通大學、國立臺南大學
　　　國立臺北教育大學、國立臺南藝術大學教授，開授台灣美術史、
　　　台灣文化與美學、藝術史與藝術批評等課程。

著作：
　　　《五月與東方──中國美術現代化運動在戰後之發展》
　　　《觀看與思維──台灣美術史論集》
　　　《台灣美術評論全集──劉國松》
　　　《臺南市藝術人才暨團體基本史料彙編》
　　　《島嶼色彩──台灣美術史論》
　　　《府城民間傳統畫師輯》
　　　《雲山麗水──府城民間畫師潘麗水之研究》
　　　《島民‧風俗‧畫 18世紀台灣原住民生活圖錄》
　　　《圖說台灣美術史》
　　　《激盪與迴游──台灣近現代藝術11家》
　　　《台灣現代美術大系──抽象抒情水墨》
　　　《台灣美術全集25──張萬傳》
　　　《美術家傳記叢書──豐美‧彩繪‧潘麗水》
　　　《歷史‧榮光‧名作系列──林覺》
　　　《美術家傳記叢書──陽光‧海洋‧林天瑞》
　　　《戰後台灣美術史》
　　　《美術家傳記叢書──焦墨‧雲山‧夏一夫》
　　　《李錫奇創作歷程一甲子──本位／變異／超越》
　　　《台灣美術全集35──何肇衢》

獲獎經歷：
　　　1991年〈來台初期的李仲生〉獲國科會獎助
　　　1991年《李仲生畫集》獲行政院新聞局金鼎獎
　　　1992年《五月與東方》獲中國學術著作獎助出版
　　　1996年《府城民間傳統畫師專輯》獲台灣省文獻會優良圖書獎
　　　1997年 獲台北市西區扶輪社頒「台灣文化獎」
　　　1998年《島民‧風俗‧畫》獲行政院新聞局重要學術專門著作出版補助
　　　2000年《島民‧風俗‧畫》獲行政院新聞局金鼎獎
　　　2000年 獲頒教育部優秀教育人員獎
　　　2002年《雲山麗水》（與徐明福合著）獲行政院新聞局金鼎獎及行政
　　　　　　　院研考會政府優良出版品獎
　　　2002年 獲國立台南師範學院學術研究類傑出校友獎

國家圖書館出版品預行編目資料

臺灣美術全集 第38卷 江明賢
Taiwan fine arts serise 38 Chiang Ming-Shyan
廖仁義著.-- 初版. -- 台北市：藝術家，2018. 07
264 面；22.7×30.4 公分含索引

ISBN 978-986-282-236-4（精裝）

1.水墨畫 2.畫冊

945.6 108009166

臺灣美術全集　第38卷
TAIWAN FINE ARTS SERIES 38

江明賢
Chiang Ming-Shyan

中華民國108年（2019）7月1日 初版發行
定價　1800元

發 行 人／何政廣
出 版 者／藝術家出版社
　　　　　台北市金山南路（藝術家路）二段165號6樓
　　　　　TEL：（02）2388-6715～6
　　　　　FAX：（02）2396-5708
　　　　　郵政劃撥：50035145 藝術家出版社帳戶
　　　　　登記證 行政院新聞局台業第1749號

總 經 銷／時報文化出版企業股份有限公司
　　　　　倉 庫：桃園市龜山區萬壽路二段351號
　　　　　電 話：（02）2306-6842

南區代理／台南市西門路一段223巷10弄26號
　　　　　電 話：（06）261-7268
　　　　　傳 真：（06）263-7698

製版印刷／欣佑彩色製版印刷有限公司

法律顧問／蕭雄淋